그림은 마음에 남아

그림은 마음에 남아

매일 그림 같은 순간이 옵니다

김수정 지음

아트북스

당신 곁의 위로

언제부터였던가요. 카카오톡을 사용하면서 상대의 말에 맘 기울이면서, 말끝마다 붙이는 'ㅎㅎ'나 'ㅋㅋ'을 눈여겨봅니다. 소리 없이 묻습니다. "왜 'ㅋㅋ'을 붙이고 있나요?" 다시 한 번 묻습니다. "정말 괜찮나요?"

항상 거짓말을 합니다. "잘 지내고 있어요"라고 말이죠. 삶은 늘 녹록지 않습니다. 매일 시간과 일에 쫓기고 사람과 부대끼며 살아갑니다. 겉보기에 늘 편한 사람이라도, 세상 두려울 것 없이 강해 보이는 사람이라도 다르지 않습니다. 누구나 슬픔의 버튼 하나쯤 가지고 있습니다. 워낙 약하고 불안 불안한지라 가끔 오작동도 합니다. 나 홀로 난감하니 불안합니다. 누구도 기꺼이 도와주지 않을 것 같습니다. 이내 쓸쓸합니다. 별 수 없이 꾹꾹 눌러 참습니다. 진심을 드러내도 괜찮은 '내 편'이 있으면 좋겠습니다. 이때 그림을 마중물삼아 내 자신을 들여다봅니다. 나와 닮은 얼굴로

다가와 곁에 머물러줍니다.

그림을 보는 일은 거울을 보는 것과 같습니다. 물론 그림뿐만이 아닙니다. 시와 소설, 음악과 무용도 보는 이의 내면을 비추어줍니다. 그러나 거울을 마주하듯 나를 반영하는 것은 그림입니다. 매일 거울을 보는 사람은 알고 있습니다. 얼굴에서 가장 고운 부위는 어디인지, 감정이 흐르는 대로 얼굴이 만드는 표정은 어떠한지, 잠 못 이룬 다음 날 퉁퉁 부은 얼굴은 어떠한지. 거울은 시시각각 다른 내 모습을 고스란히 보여줍니다. 어떻게 아는지 그림도 나를 똑같이 비추어 보여줍니다.

그림을 보면서 늘 교훈만 느끼는 것은 아닙니다. 누군가는 "앗 저 그림! 내가 ○○○ 했을 때 같아!" 흥미를 느끼며 그림에 다가섭니다. 그림의 주인공이 내가 아는 누군가를 닮아 그리움을 느끼기도 하고, 인물의 의상이 내가 아끼는 옷과 닮아 유행은 돌고 돈다는 것을 실감하기도 합니다. 그림 제목이 주인공 이름이고 그 이름이 나와 같을 때 또 그림은 특별해집니다. 화가가 그림 속에 감춘 비밀을 찾아낼 때 웃음도 터트립니다. 인간의 기억과 시선은 작은 호출에도 크게 응답합니다. 그림과 내가 마주할 때 주어지는 것은 늘 '그림은 내 편' 같은 따뜻한 위로입니다.

우리보다 먼저 살아간 화가들은 의미 있는 순간, 그들의 마음을 그림으로 남겨주었습니다. 지금 이 순간 한 사람을 위해 준비된 그림이 있습니다. 마크 로스코를 만나면 무릎을 꿇게 되고, 프리다 칼로를 만나면 눈

물을 쏟습니다. 케테 콜비츠를 만나면 한번 더 인내할 수 있고, 알베르토 자코메티를 만나면 이 생生을 더 진중하게 살고 싶습니다. 그런 그림을 만나면 가슴이 움직입니다. 저 그림과 마주 봐야겠다는 생각이 듭니다. 그런 그림이 내 인생에 힘이 되지 않을 리 없습니다.

매일 그림 같은 순간이 옵니다. 그 순간을 놓치지 마세요. 내 삶 같은 그림을 만나면 그냥 보내지 마세요. 마음 춥고 손 시린 날의 핫팩처럼 꽉 붙잡으세요. 그림은 당신 곁의 위로가 되어줄 것입니다. "이렇게 잘 살고 있다니 대단해요"라고 속삭이는 그림은 언제나 식지 않고 따뜻합니다.

책과 그림의 딸로 낳아주신 부모님, "이제는 글을 써야 한다" 하고 강권해주신 존경하는 선생님과 친구 작가님, 겁 없는 신인 저자의 글을 기꺼이 출간해주신 아트북스 출판사, 그리고 오랫동안 가슴 아리게 흠모해온, 수많은 미술과 문학의 아토포스께 형언할 수 없는 감사를 드립니다.

2018년 따뜻한 봄날에
김수정 손모아 올립니다.

차례

1부 매일, 그림

월요일의
전사는
달린다

대니얼 셸런타노, 「지하철」
릴리 푸레디, 「지하철」

이번 명절 연휴는 자비롭게도 5일이나 되었다. 하지만 휴일이 넉넉하니 숨 먼저 돌리다가 '이제 제대로 쉬어볼까?' 하면 연휴는 이미 막바지에 이른다. 사막에 오아시스 같은 며칠이었다. 달콤한 순간은 항상 짧고 행복한 시간은 순식간에 지나간다. 내일이면 일상으로 돌아가는 월요일, 답답하지만 담담히 일상을 챙긴다. 출근하면 당장 처리해야 할 일이 있는지 노트를 뒤적거리지만 가물가물하다. 내일 날씨를 체크하고, 출근할 때 입을 옷을 걸어놓고, 가방을 챙기고, 스마트폰을 충전한다. 며칠 꺼두었던 모닝콜을 켜는 것 역시 잊지 않는다. 한 주를 시동하는 통과의례를 치룬다.

어깨가 무거운 월요일이 가까워지면 가장 먼저 출근길이 걱정된다. 전쟁 같은 아침 시간만 생각하면 벌써부터 가슴이 내려앉고 한숨이 나온다. 힘을 돋우려고 뭐라도 해본다. 그때 하상욱의 싱글 곡 「회사는 가야지」를 플레이한다.

회사는 가야지 먹고는 살아야지

이제 주말인 것 같은데 내일이 월요일이라니

얼른 잠 자야지 낮에 안 졸아야지

점심 먹고 자꾸 졸아서 팀장님 눈초리가 무서워

(중략)

내가 없으면 회사가 안 돌아갈까봐 걱정인 게 아냐 그런 게 아냐

내가 없어도 회사가 잘 돌아갈까봐 걱정인 거야 불안한 거야

회사는 가야지 슬퍼도 가야지 아파도 가야지 무조건 가야지

"내가 없어도 회사가 잘 돌아갈까봐 걱정"이라고 하지만 그렇지도 않다. 내가 없으면 정말 직장이 돌아가지 않을까봐 걱정이다. 그러니 회사는 '무조건' 가야 한다. '무조건' 출근해야 한다.

아침이면 직장인들은 강인한 전사로 돌변한다. 전날 밤의 한숨을 기억할 틈도 없이 자동적으로 달려나간다. 각자의 아침에는 정해진 데드라인이 있다. 나만 해도 그렇다. 오전 6시 45분까지는 현관을 나서야 하고, 숨 가쁘게 달려서라도 50분에 켜지는 녹색 신호에 맞춰 건널목을 건너야 한다. 3분 후 정류장에 도착하는 마을버스를 놓치면 큰일이 나고, 이 버스가 빨간불에 걸리지 않고 달려주어야 7시 2분 지하철을 탈 수 있으며, 플랫폼 5-1에서 타야 환승할 때 최단 경로로 이동할 수 있다. 2호선 환승 후 역삼역에서 내리는 익숙한 인상착의의 그분을 찾아 앞자리에 서야 한다. 한 정거장만 버티면 앉을 수 있다. '역삼역 그분'이 칸트처럼 정

확히 내리는 덕이다. 비 오는 날은 더 예민해진다, 무신경한 사람들이 흔드는 날카로운 장우산 꼭지까지 신경 써야 하니까. 매끈한 대리석 타일에 물이 묻었는지도 살펴야 한다. 자칫 미끄러지면 무릎을 깨먹기 딱 좋다. 출근길의 전투는 시간의 데드라인과 안전의 주의사항이 더해져 더욱 치열해진다.

이렇듯 아침마다 수많은 사람들이 함께 달린다. '밥벌이'라는 싸움을 위해 저마다의 방식으로 무장한 이들은 숨이 아무리 차도 계속 달린다. 우리는 이번 열차에 꼭 타야 하는 사람들이므로. 아슬아슬하게 지하철 탑승에 성공했다고 끝이 아니다. 같은 공간에서 꽤 긴 시간을 함께 비틀거리는 게 우리의 첫 업무다. 졸린 눈을 비비고, 까무룩 잠들었다 깨어 깜짝깜짝 놀라고, 미처 못 말린 머리를 돌돌 말아 묶어 올리고, 눈치를 살피며 슬쩍슬쩍 화장도 한다. 몇몇은 외국어 공부를 하거나 신문기사를 읽고, 몇몇은 손에 꽉 쥔 스마트폰으로 시간을 확인하며 행여 지각할까 긴장한다. 목적지 한 정거장 전부터는 미리 일어나 신경을 곤두세운다. 오늘도 고군분투하는 아침, 대니얼 셀렌타노Daniel Celentano, 1902~80와 릴리 푸레디Lily Furedi, 1896~1969가 그린 동명의 작품 「지하철」이 눈앞에 어른거린다.

미국 화가 대니얼 셀렌타노의 시선에서도 출근길은 전쟁이다. 사람들은 저마다 지친 모습으로 만원 지하철에서 몸을 지탱한다. 산소가 부족한 공간에서 입을 굳게 다물고 에너지를 아낀다. 물론 주변에 관심 둘 여유는 없다. 화면 가운데 힘이 쭉 빠진 얼굴로 서 있는 아이는 출근길의 지옥철을 처음 겪는지 금방이라도 눈물을 쏟아낼 것 같다. 난감한 어머니는

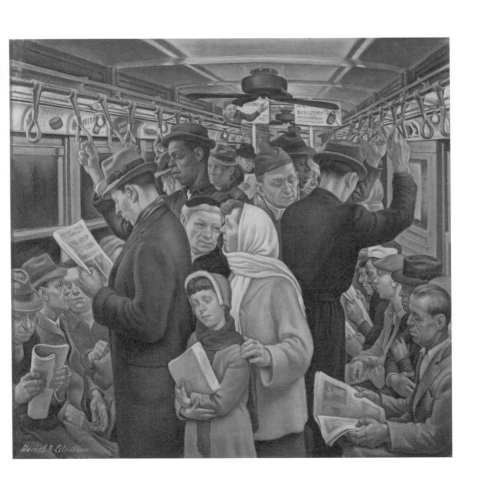

대니얼 셀렌타노, 「지하철」,
캔버스에 유채, 65.4×70.5cm, 1935년경, 울프소니언 플로리다 국제대학교

아이를 토닥인다. 흰 머리가 가득한 여사님 한 분이 어머니와 아이를 안타까워한다. 누가 이들을 도울 수 있겠는가, 자기 몸 하나 건사하기도 다들 벅찬데. 손잡이를 움켜쥐고 간신히 선 사람들만 가득하다. 모두 저마다의 각도로 균형을 삽는다.

차벽과 천장을 잇는 부분에 일렬로 늘어선 광고판은 익숙하지만 천장에 붙은 선풍기가 유달리 눈에 띈다. 두툼한 외투를 입은 승객들을 보아 팬을 가동할 계절은 아닌 듯한데, 지하철 천장에 달려 있는 선풍기라니. 상상도 못했다. 냉난방이 안 되는 지하철이라면 여름엔 뜨겁고 겨울엔 몹시 추웠으리라. 이를 제외하면 80여 년 전 미국의 풍경이 오늘날 우리의 출근길과 별다르지 않다. 사람들이 손에 쥔 신문을 스마트폰으로 바꾸기만 하면 된다.

반면 릴리 푸레디의 그림은 보다 여유롭다. 러시아워가 지난 후에 출근하는 사람들일까, 아니면 그보다 훨씬 일찍 새벽차를 타고 출근하는 사람들일까. 지하철 내부는 그나마 여유 있지만 긴장감은 마찬가지다. 이 그림에서도 멀리 천장형 선풍기가 보인다.

릴리 푸레디의 그림에서 내가 고른 주인공은 화면 왼쪽 립스틱을 바르는 여자다. 발목을 엇갈려 고정시킨 모습에서 긴장감이 넘친다. 여성인 푸레디 자신의 경험일까? 이제야 간신히 손거울을 보며 매무새를 다듬는 듯하다. 뒷자리의 남자가 화장하는 여자를 힐끗 쳐다본다. 여자의 립스틱 컬러가 맘에 든 것이 분명하다. 어느 브랜드 화장품인지 알아내 주말에 만날 여자친구에게 선물할지도 모른다. 신문 읽는 남자 곁에도 힐끔거

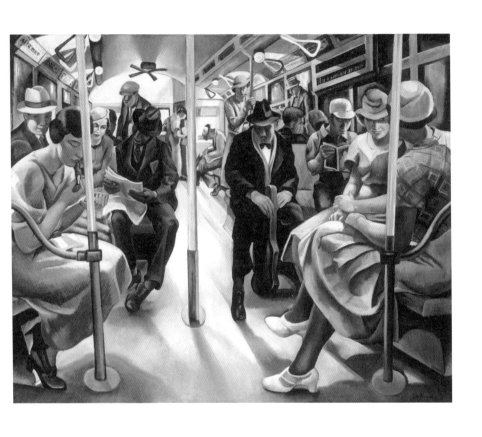

릴리 푸레디, 「지하철」,
캔버스에 유채, 99.1×122.6cm, 1934, 워싱턴 스미스소니언박물관

리는 여자가 있다. 솔직해져보자. 스마트폰으로 드라마를 보는 옆자리 승객에게 관심을 가져본 적이 한 번도 없었는지, 앞선 승객이 읽는 소설 한 줄을 의도치 않게 스쳤다가 몇 번이고 힐끔거렸던 적이 없었는지. 고백하건대 나는 그랬다. 책 제목이 궁금해서 '안 보는 척' 열심히 누군가의 책을 바라본 적이 있다. 앞사람이 보는 영화를 나중에 찾아보려고 '은근슬쩍' 주연배우 얼굴을 확인한 적이 있다.

대니얼 셸렌타노는 일상을 포착하는 데 능했다. 화가의 시선은 뉴욕을 중심으로 한 도심과 주변부에 자주 가닿았다. 대니얼은 이탈리아 이민자들이 주로 거주하는 동부 할렘가에 살면서 이웃의 고된 일상을 포착했다. 그 역시 이탈리아 이민자 출신이었다. 화가는 홈스쿨 키드였다. 소아마비를 앓아 동급생과 함께 학교를 다니기 어려웠기 때문이었다. 혼자 있는 시간이 많았던 아이는 여기저기 낙서를 하며 놀았고, 매일의 낙서는 나날이 그럴듯해졌다. 아이의 재능을 발견한 부모는 방문 미술교사를 구해 아이를 꾸준히 지원했다. 차차 불편했던 다리도 회복되었다. 성실함을 겸비한 아이는 열두 살에 미국 중서부 농촌 지역을 주로 그린 토머스 하트 벤턴의 첫 제자로 들어갔고, 스승의 벽화 여러 점을 보조하기도 했다. 리얼리즘 화가였던 스승 덕분일까, 셸렌타노의 그림은 실로 치열하다. 인물의 피부에 피와 땀이 배어나오는 듯 뜨겁다. 대니얼 셸렌타노의 시선은 현실, 그 안의 생생한 현실이었다.

릴리 푸레디도 마찬가지다. 그녀 역시 헝가리 이민자였다. 고향을 떠날 때면 누구나 그렇듯이 큰 꿈을 품는다. 푸레디는 미국행 배에서 쓴

입국신고서 직업란에 자신을 '화가'라고 적었다. 결국 이 대담한 여성은 아메리칸 드림을 이룬다. 푸레디는 1934년에 연방정부에서 실시한 초대형 공공미술 프로젝트에 참여했고, 이 시기 그린 「지하철」이 루스벨트 대통령 내외에게서 호평을 받으며 점차 일러스트레이션, 기사 등으로 유명세를 타게 된다. 1930년대 시대성을 담은 그림으로 그 가치를 인정받은 것이다.

2010년대 대한민국은 어떤 시대성을 담고 있을까. 여러 이야기가 얽혀 있겠지만 그중 '치열함'을 빼놓을 수는 없지 않을까. 사회생활을 하는 데 몸 편하고 속 편한 일은 단 하나도 없다. 달리고 또 달리는 순간은 뒤를 돌아볼 틈도 없이 그저 치열할 뿐이다. 우리는 제자리에서 가장 치열한 전투를 하고 있으니, 각자의 전투를 서로 존중해야 한다. 전사의 예를 갖추어 상냥해야 한다. 내가 곁눈질해 보는 그의 인생은 내 시선 이상이다. 내 앞에 선 누군가가 경험하는 전투는 겉보기보다 훨씬 어렵고 고통스러울 수 있다. 결코 지레짐작해서는 안 되는 것이다. 나와 꼭 같이, 그 역시 자기 인생의 승부사다.

월요일은 우리의 전투가 다시 시작되는 날이다. 최고의 승부사인 당신의 전투가 항상 승리에 가깝기를 간절히 바란다.

누가

내 화장 좀
지워줄래요

존 화이트 알렉산더,
「휴식」

잊을 만하면 등장하는 화제가 있다. "무인자동차도 상용화되는데 클렌징 머신이 나오지 않는 건 너무하다!"라는 비명. 매일 고단한 친구들 사이에서 화장 지우기 귀찮다는 불평을 듣고 돌아온 이후, 며칠 지나지 않아 SNS에서 '화장 지워주는 사업'을 주제로 한바탕 수다가 오갔다. 순식간에 댓글에 댓글이 주르륵 달렸다. 퇴근하는 여자분을 대상으로 주거지역에 숍을 내면 대박 날 아이템이라고. 집 앞에서 클렌징을 마치고 곧바로 쉴 수 있게 하면 누구든 혹하지 않겠느냐고.

　누군가는 노폐물이 고이는 눈뼈 부근과 귀 뒤, 목과 쇄골까지 깨끗하게 닦아야 피로가 풀린다고도 했다. 까다로운 눈화장을 깔끔하게 지우고 눈 위에 스킨을 흠뻑 적신 솜을 올려 쪽잠 잘 시간을 제공하는 것이 포인트다. 계산을 마치고 수면용 아이마스크를 내어주는 것도 좋겠다. 개인 화장품 사물함처럼 화장품 냉장고도 갖춰야 한다. 푹신한 리클라이너 의

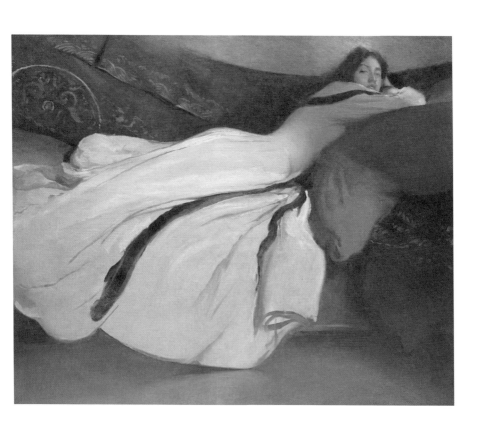

존 화이트 알렉산더, 「휴식」,
종이에 파스텔, 132.7×161.6cm, 1895, 뉴욕 메트로폴리탄미술관

자도 필요하다. 상상할수록 신난다. 퇴근해서 화장 지우는 것만큼 귀찮은 일이 없기 때문이다.

집에 기어들어오듯이 도착해 소파에 몸을 던진 날에는 그냥 잠에 빠져들고 싶다. 물 먹은 솜처럼 피곤한 날에 바로 화장을 지우는 건 무리다. 미국 작가 존 화이트 알렉산더John White Alexander, 1856~1915의 그림 「휴식」이 떠오른다. 어두운 방 안에 푹신한 소파, 커다란 벨벳 쿠션에 여자가 몸을 던졌다. 그늘진 방이 편안해 보인다. 무늬 없이 치렁치렁한 드레스가 풍성하다. 여자는 머리끝부터 발끝까지 힘 준 멋쟁이, 오늘은 특별한 약속이 있었는지도 모른다. 허리를 조이고 스커트를 잔뜩 부풀리고 머리는 높이 틀어올렸다. 당연히 공들여 화장했을 것이다. 파운데이션을 얇게 몇 겹씩 바르고, 눈썹을 날렵하게 그리고, 심혈을 기울여 마스카라를 바르고, 볼을 붉게 하고, 립스틱을 쨍하게 발랐을 것이다. 오늘은 그 힘 준 얼굴로 어떤 활약을 했을까.

여자는 집에 돌아와 긴장이 풀렸다. 틀어올린 머리채가 쿠션에 배긴다. 머리핀을 뽑고 순식간에 풀어헤친다. 부드러운 벨벳 천에 얼굴을 묻는다. 그림의 온안함은 부드러운 빛 덕분이다. 뿌얀 안개가 가득한 공간, 존화이트 알렉산더는 부드러운 붓질로 연한 그림자를 만들었다. 이 공간은 안정과 평안이다. 희미한 어둠은 여자의 얼굴을 감싼다. 피곤에 찌든 표정을 가린다. 화장이 번진 얼굴을 감춘다. 그냥 보아도 안쓰러운 이 여자, 그림 밖에 선 우리는 그녀를 십분 이해한다.

이 나른한 그림의 작가, 존 화이트 알렉산더는 감각적 아름다움을 표현하는 데 탁월하다. 미국 펜실베이니아 출신의 화가는 안타깝게도 유년기에 부모를 잃고 조부모 아래에서 어렵게 자랐다. 어린아이에게 가난은 더 가혹하다. 놀기만 해도 부족할 어린 나이에 열두 살이 된 알렉산더는 전보를 전달하는 일을 했다고 한다. 다행히 가난도 재능만큼은 감추지 못해서 주변의 도움으로 그림 공부를 시작할 수 있었다. 이때 화가가 좋아한 것은 풍경이었다. 19세의 나이에 정치 주간지 『하퍼스 위클리』의 삽화가로 일했고, 나중에는 유럽에서 공부했다. 독일, 이탈리아, 네덜란드, 프랑스는 미국인 화가 지망생에게 폭넓은 경험이었다.

징그러울 정도의 가난이 유학생활을 점거했을 때에도 열정은 사그라지지 않았다. 열정 있는 사람은 또다른 열정을 알아본다. '예술을 위한 예술'을 주장한 제임스 휘슬러와의 만남으로 화가는 고무되었다. 색과 음악이 가득한 휘슬러의 색조주의 인물화는 알렉산더의 감각적 여성 초상과 분명 통하는 부분이 있다.

25세가 된 1881년, 미국으로 돌아와 『하퍼스 위클리』에 다시 그림을 그리던 존 알렉산더는 초상화에 몰두하며 이내 자리를 잡는다. 그리고 1887년, 그의 삽화에 글을 쓰던 엘리자베스 알렉산더와 결혼해 꿈 같은 파리로 건너간다. 화가는 1893년의 파리 살롱전에서 호평을 받았고, 1900년의 만국박람회에서 금메달을 얻었으며, 곧이어 레지옹 도뇌르 훈장을 받아 프랑스에서 명성을 얻는다. 이후 유명 인사의 초상화 주문이 이어졌고, 1904년에는 세인트루이스 세계박람회에서 수상하기도 했다.

알렉산더는 우아하고 나른한 여성 초상에 몰두한다. 그의 손끝에서

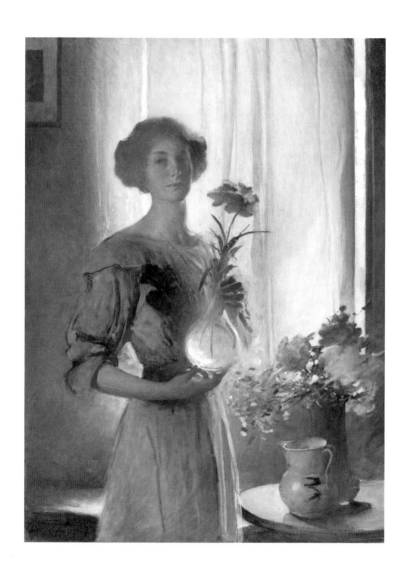

존 알렉산더 화이트, 「6월」,
캔버스에 유채, 124.15×91.77cm, 1911년경, 워싱턴 스미스소니언박물관

누가 보아도 시선을 멈추게 만드는 아름다운 여인이 탄생했다. 묘한 색채와 상징이 그림에 스몄다. 안정감 있는 인물의 형태감, 날카로운 곳이라곤 하나 없는 뿌연 화면, 한 톤 가라앉은 풍부한 색채, 고상한 분위기는 포토샵 필터를 끼운 듯 환상적이다. 길게 늘인 인체는 매너리즘 그림처럼 보이면서 상징주의와 아르누보 작품처럼 장식적이고 감각적인 분위기를 전달한다. 아름다운 인체 소묘 위에는 벨라스케스마냥 거침없는 붓질이 가득하다. 나른한 분위기 아래 매력이 넘친다. 그는 여성을 가장 아름답게 그리는 당대 화가 중 하나였다. 이렇게 지치고 고단한 모습마저 우아하게 그리는 능력자라니, 여자라면 누구라도 알렉산더에게 초상화를 주문하고 싶을 것이다.

팽팽하게 삶을 당겨매야 하는 순간이 있고 재빨리 긴장을 풀어내야 하는 순간이 있다. 사회생활과 사생활의 균형을 잡으려면 모드 전환 스위치를 잘 켜고 꺼야 한다. 직장에서는 완벽한 화장과 헤어스타일, 친절함과 신속한 일처리로 철저하게 무장하고 있지만, 집에서는 맨얼굴에 흐트러진 머리, 편안한 실내복으로 느릿느릿 뒹굴거리는 '건어물남' '건어물녀'가 나는 좋다. 에너지 효율이 높은 사람이 있다면 이들이 아닐까.

다시 「휴식」을 바라본다. 소파에 기댄 여자는 눈치볼 것 없이 긴장을 풀어헤친다. 새벽하늘을 보고 집을 나섰다가 달을 보고 들어오는 날이 많은 나 역시 가능하면 이 몸을 상자에 넣어 퀵서비스로 보내고 싶다. 피곤한 몸을 질질 끌며 집에 들어서자마자 날 선 긴장은 스르르 풀려버린다. 이제 옷을 갈아입고 화장을 지우는 건 안 하고 싶다. 버거운 일과가 마무

리되었으므로 지금부터는 내 마음대로다.

　달콤한 신혼생활을 하는 누군가가 자랑했다. 직장 행사로 자정이 넘어 집에 돌아간 날 소파에서 못 일어나고 있었더니, 남편이 화장솜에 클렌징워터를 적셔 화장을 지워주었다고. 아무래도 그녀는 전생에 나라를 구했나 보다, 그건 아무에게나 오지 않는 행운이다. 그녀는 세상을 다 얻은 것 같은 표정이었고 사람들의 야유는 쏟아졌으며, 우리는 그녀가 세상에서 제일 부러웠다.

　최근 인기 있는 주말드라마에서는 집안의 반대로 헤어진 연인이 상대를 추억하는 장면이 나왔다. 여자는 화장을 지우다가 남자를 떠올린다, 어느 밤 여자를 소파에 눕히고 서툰 솜씨로 화장을 지워주었던 그 남자를. 기억을 되새기며 여자는 펑펑 눈물을 흘린다. 나는 단언한다. 물 먹은 솜처럼 지친 날에 화장을 정성껏 지워준 남자를 잊는 여자는 없다. 절대 있을 수 없다.

　어쨌든 오늘도 우물쭈물하다가 내 이럴 줄 알았다. 클렌징하기에 이미 늦은 시간에 푸념하듯 내뱉는다.

　"누구든 좋으니 내 화장 좀 지워줄래요?"

충 전 중 입 니 다

에드가르 드가,
「압생트 한 잔」

"뭐? 혼자 밥을 먹는다고? 어떻게 혼자 밥을 먹어? 사회부적응자도 아니고……. 나는 한 번도 혼자 점심 먹은 적 없어. 점심시간 비즈니스가 얼마나 중요한데, 그렇게 살면 평생 그 모양 그 꼴이야. 정신 차려."

이십대 중반, 인턴으로 일했던 회사 사장님께서 혼자 밥 먹는 내게 내지르신 '말씀'이다. 너무나 수치스러웠다. 일하는 내내 들어온 폭언은 그뿐이 아니었지만 어쨌든 그날로 나는 회사를 그만두었다. 그 후 십 년이 훌쩍 지나 '오롯이 나를 만나는 시간'이라는 찬사로 '혼밥'과 '혼술'이 이슈가 되는 요즘, 갑자기 그때 그 치욕이 떠오르며 '결코 내가 틀리지 않았다' 하고 회심의 미소를 지었다. 이제는 전혀 만날 일 없는 그 분에게 내심 복수(?)를 한 기분이다.

빽빽한 학업 일정과 줄 이은 아르바이트는 대학 시절 나의 여유 시

간을 빼앗아갔다. 늘 무언가에 쫓기는 듯한 고학생이었던 나는 수업과 수업 사이 급하게, 혼자 밥을 먹곤 했다. 물론 바쁘다고 누구나 홀로 밥을 먹지 않는다. 점심 먹는 시간대 수업은 정해져 있고 함께 공부하는 누군가와 친해질 수도 있었지만 나는 그리하지 못했다. 다 주변머리 없는 성격 탓이니 어쩌겠는가.

그때 열심히 들었던 '인간관계론' 수업에서는 인맥관리를 강조했다. 배우면 무릇 행해야 하는 것이 성실한 학생의 도리다. 매달 말일이 가까워지면 그간 누구에게 소홀했는지 전화번호부를 보며 안부를 전하고, 매일 달력을 체크해 생일을 맞은 사람에게 메시지를 보내며 나름대로 인간관계를 관리했다. 하지만 역시 어설펐다. 관계도 공부처럼 '하면 될 줄' 알았다. 진심보다는 열의와 의무감이 가득했던 관계는 진실하지 못했고, 결국은 실망하게 되었다.

수많은 실패를 겪고 나서야 알게 되었다. 인간과 인간의 관계는 흐름과 같아 이를 인연이라고 부른다는 것을. 인연은 노력으로 되는 것이 아니라, 바람이 오가듯 물 흐르듯 그저 주어지는 것이며 또한 결이 같아 행동과 생각의 흐름이 비슷한 사람이라면 크게 노력하지 않아도 어느덧 얽혀 같이 가고 있음을 알게 되었다. 그래서 행복한 인간관계를 원한다면 가장 먼저 내가 어떤 사람인지 속속들이 탐구해야 한다. 내가 어떤 결을 가진 사람인지 알고나면 같은 결을 가진 사람을 쉽게 알아볼 수 있기 때문이다.

차차 내가 내향적인 사람이라는 것을 깨달았다. 사람과 어울리면 어울릴수록, 말을 하면 할수록 진이 빠졌다. 하루 일을 마치면 기가 쭉 빨려

퇴근할 힘도 없는 사람이 바로 나였다. 사회에서는 외향성 기질을 바람직하다고 인식하기 때문에 내향성은 폄하된다는 것을 알게 되었다. 사람을 상대하면서 기력을 소모하는 사람이 있으며, 홀로 있는 시간을 통해서 힘을 충전하는 내향인이 수는 적지만 존재한다는 것도 알게 되었다. 그러면서 내 관계 유형은 완전히 달라졌다.

어떤 중견 연예인이 "가끔씩 오래 보자"라는 말을 해서 화제가 된 적이 있다. 전적으로 동의한다. 시간을 통과해 내 곁에 남은 사람들은 자주 만나기보다 가끔 만나더라도 속 깊은 대화를 하는 이들이다. 소설가 윤대녕은 1년 24절기에 맞추어 그 절기에 맞는 사람을 만난다고 한다. "당신은 입춘에 만나기 좋은 사람인 것 같아요"라면서. 어쩌면 그분도 나처럼 멀리, 그리고 가끔 돈독한 사람인지도 모른다.

내게도 그런 친구가 몇 있다. 같은 결의 우리는 일 년에 꼭 한 번 만나는 것을 목표로 한다. "내년에도 9월 연휴에 만나 미술관에 가요"라거나 "다음 학기에도 개강 전에 꼭 만나요"라고 약속하는 사람들. 누군가와 만나는 것을 기약하기에 의미 있는 달이 있다. 그들은 나처럼 혼술과 혼밥을 '당연하게' 즐기고 조용한 시간 가운데 안식을 얻는다. 혼자 있는 시간에는 혀가 아닌 가슴이 움직인다. 부드러운 마음이 말을 건다. 너는 본디 외로운 사람이라고, 그러니 다음에는 따뜻한 곳에 가보자고. 딱딱한 마음이 대답한다. 알겠다고, 이제는 타인의 말에 흔들리지 않겠다고. 나를 가장 아끼겠다고. 흔들림은 조금씩 잦아든다. 마음은 전보다 견고해진다. 한 끼 혼밥과 한 잔 혼술은 마음을 정리하는 시간 곁에 있다. 에드가르 드가

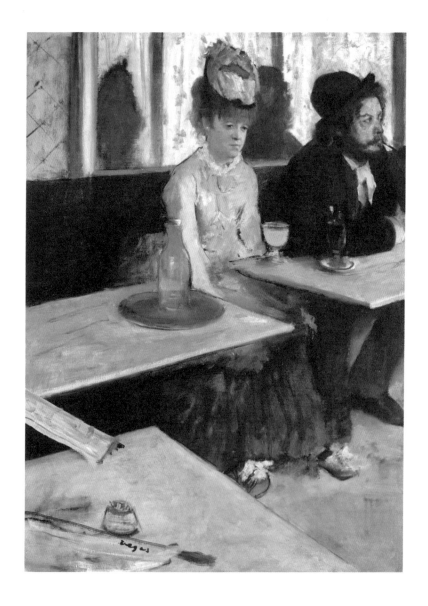

에드가르 드가, 「압생트 한 잔」,
캔버스에 유채, 92×68cm, 1876, 파리 오르세미술관

Edgar Degas, 1834~1917의 「압생트 한 잔」이 떠오른다.

몸에 힘이 쭉 빠진 채 의자에 앉은 여자가 힘없이 압생트 한 잔을 바라본다. 빈말로도 예쁘다고는 못하겠다. 축 처진 눈꺼풀이 안쓰럽다. 나라면 옆자리의 험상궂은 남자를 어떻게든 피해 앉았을 텐데……. 그녀는 그 무엇에도 신경 쓸 여력이 없다. 어깨는 축 내려가 있고 등은 굽어 있다. 긴장이 풀린 모양인지 두 발이 벌어져 있다. 저 커다란 모자라도 좀 벗었으면 좋겠다. 목이 아프고 어깨가 뻐근하리라. 멍한 눈빛에 서글픈 표정, 무너져내린 어깨, 흐트러진 옷자락. 무엇을 보아도 생기라곤 없이 진이 빠진 여자. 한참 전에 나온 압생트 한 잔을 들어올릴 기력도 없다. 오늘 일터에서 어떤 괴로움이 있었단 말인가. 주문한 술 한 잔을 마실 힘도 없이 유령처럼 앉아 있다.

드가는 프랑스 인상주의와 어울렸지만, 순간의 빛이 만드는 인상을 그리기보다 19세기 파리 시민의 일상에 관심이 더 많았다. 그의 관심은 풍경보다는 인물에 있다. 그러다보니 야외에서 그린 것보다 실내에서 그린 작품이 대부분이다. 특히 소묘 실력이 발군하여 그만의 시각으로 대상을 포착해 부각시켰다. 기존 화법이 아닌 드가의 기묘한 구도는 충격적이었다. 화가의 기량은 말과 기수, 발레리나, 목욕하는 여인의 변화무쌍한 순간을 포착하는 데 십분 발휘되었다. 드가는 상속 부르주아였고 실제로도 상류층과 주로 어울렸지만 그의 모델은 대부분 빈곤 노동자였다. 드가의 모델이었던 욕탕의 여인, 세탁하고 다림질하는 여인, 춤 추는 여인은 모두 생계를 위해 일을 쉬지 못했던 가난한 여성들이었다.

충전 중입니다

에드가르 드가, 「목욕 후, 머리카락을 말리는 여인」,
종이에 목탄, 62×69.3cm, 1895년경, 텍사스 킴벨미술관

압생트 한 잔이 놓인 그림에서도 마찬가지다. 사실 이 그림의 배경은 인상주의 화가들의 아지트였던 카페 누벨아테네가 아니라 드가가 화실에서 모델을 두고 그린 것이다. 모델 엘렌 앙드레와 판화가 친구인 마르셀랭 데부탱이 그림의 주인공이다. 드가는 두 사람을 그린 후 예술가의 단골 카페를 배경으로 덧붙였다. 그렇게 외롭고 쓸쓸한 밤의 카페가 완성되었다.

기울어진 어깨와 벌어진 다리, 축 처진 고개와 손목에서 드가의 소묘력은 적나라하게 드러난다. 섬세한 터치를 찾아볼 수 없는데도 여자의 머리끝부터 발끝까지 이야기가 흐른다. 신발은 붓질 몇 번으로 그친 미완성 같고, 그림 맨앞에 놓인 테이블 위 물품들은 정확히 무엇인지 알 수 없을 정도로 거칠다. 섬세하지 않은 터치 때문에 관람자의 시선은 여자의 표정에 머물게 된다. 그렇게 여인을 바라보자니 그녀가 또 하나의 나로 느껴진다. 거울을 보는 것처럼 자신을 비추어본다. 기가 쭉 빨려 퇴근할 힘도 없는, 휘청거리는 내 모습을 발견한다. 여자는 조금 더 기다렸다가 압생트 잔을 들어올리리라. 최선의 쉼을 위해 압생트를 천천히, 한 모금씩 음미하며 기운이 차오르기를 기다리리라. 시간이 흐르고 집에 돌아갈 에너지를 채우고야 자리를 박차고 일어나리라. 드가는 「압생트 한 잔」을 통해 파리의 밤, 노동하는 평범한 사람들의 보통날을 그대로 드러냈다.

지극히 평범한 나도 한껏 지쳐 퇴근한다. 또다시 갈 길이 멀다. 잠시간 서 있기도 어려운 어떤 날, 집에 들어갈 힘을 얻으려 혼자 밥을 먹는다. 누구와 말할 힘도 없다. 입술을 꾹 다물고 숨을 고른다. 가장 구석진 테이

블에서 식사를 주문한다. 따뜻한 밥에 김이 피어오른다. 이제야 실감난다, 고요 가운데 마음을 놓는다. '잘 먹고 힘내야 한다.' 마음먹고 수저를 든다. 한 술 두 술 뜨면서 천천히 에너지를 채운다. 5퍼센트에서 간당간당하던 멘털 배터리가 곧 60퍼센트를 채운다. 피지컬 배터리는 이미 80퍼센트를 넘었다. 둘 다 90퍼센트 이상이면 일어나리라. 혼밥은 충전이다. 서서히 몸과 마음의 게이지가 차오른다. 어디 혼밥뿐이겠는가, 혼술도 마찬가지 일 것이다. 드가의 여자가 어서 잔을 들기를. 70도가 넘는다는 독한 술이 목구멍을 넘어가면, 어쩌면 딱 적당하게 여자의 텅 빈 가슴을 뜨겁게 채워 줄 것이다.

인 생 은

포 인 트 를
쌓 아 가 는 것

조르주피에르 쇠라,
「그랑드자트섬의 일요일 오후」

세계에서 가장 힘센 미국 대통령은 늘 온 국가의 관심사다. 미 대통령이
어떤 생각을 가지고 있느냐에 따라 우리나라 외교와 안보는 다른 선택지
를 찾는다. 그러다보니 미 대선에 나올 민주당과 공화당 후보 역시 중요하
다. 후보 선출 과정에서도 하루하루 새로운 뉴스가 쏟아진다. 그중 2016년
초반, 뉴스란을 화려하게 장식했던 월드 스타를 꼽아본다면 역시 버니 샌
더스다.

　　버니 샌더스의 등장 전까지 힐러리 클린턴은 명실공히 민주당 원톱
대선후보였지만 샌더스의 등장으로 상황은 급변했다. 힐러리 클린턴은
뜻밖의 경쟁자를 맞이했고, 이전까지 무명과도 같았던 샌더스는 전 세계
적으로 돌풍을 일으키며 모두의 관심사가 되었다. 우리나라에서까지 그
에게 후원금을 보내는 사람이 있었다니, 신예 아닌 신예 정치인에 대한 관
심과 인기가 놀랍다.

신문은 샌더스의 삶과 정치철학을 주제로 기사를 썼고, 팟캐스트에서도 샌더스를 주인공으로 다루며 방송하기 시작했다. 재빨리 샌더스의 생각을 담은 책도 나왔다. 사람들은 샌더스에게서 진정성을 읽었다. 그의 정치철학에 반한 사람들이 늘어났다. 사신이야말로 '한국의 버니 샌더스'라 비유하는 정치인까지 생겼다. 정치에 상처입은 사람들은 오랫동안 '사람 귀한 줄 아는' 정치인을 기대해왔다. 정치 문외한인 나조차도 한 일간지에 실린 「76살 샌더스의 영화 같은 삶」이라는 제목의 기사에 감동했다.

태생부터 마이너 유대인이었던 샌더스는 뉴욕 브루클린에서 가난하게 살았다. 그가 본격적으로 정치인의 길을 꿈꾼 것은 시카고 대학교 정치학과로 진학하면서부터다. 그는 대학을 다니며 결혼과 이혼을 겪었으며 능력 없는 미혼부로 아이를 키워야 했다. 벌링턴주에 거주하며 30대에 처음 출마하지만 2퍼센트 이내의 득표율을 기록한다. 그 후 서른다섯까지 다섯 번을 더 출마하지만 득표율은 번번이 6퍼센트 이내, 연달아 처참하게 낙선한다. 당연히 멀쩡한 직업을 가진 적도 없었다. 정치인으로 우뚝 설 가능성은 전혀 보이지 않았다.

샌더스는 '루저'의 모습 그대로 하루하루를 살았다. 샌더스만의 하루 정치를 해나갔다. 누구에게라도 자신의 신념을 피력했다. 그러다 마흔이 되던 해, 버몬트주 벌링턴 시장으로 극적으로 당선된다. 놀랍게도 그를 '위너'로 만들어준 것은 단 열 사람의 마음 높이, 단 10표 차이로 샌더스는 당선되었다. 10년간 쌓아온 그의 하루하루가 헛되지 않았던 것이다. 이후로도 35년, 이제 75세가 된 정치인 샌더스는 여전히 하루하루를 쌓는다.

기자는 그의 삶을 서술하면서 자기가 만난 한 정치인의 말을 싣는다. "정치는 포인트를 쌓아가는 것"이라고. 그 말이 내게는 "인생은 포인트를 쌓아가는 것"으로 들렸다. 노년에 대통령이 되겠다는 목표를 가지고 평생을 살아가는 사람이 설마 있겠는가. 요즘 시대에 대통령이 되려 한다는 목표나 포부는 감동을 주지 못한다. 초등학생도 대통령이 꿈이라면 허황하다고 놀림받는다. 그러니 대통령이 되겠다는 어른은 어찌 보이겠는가, 권력에 미친 인간으로나 안 보이면 그나마 다행이다. 거대한 목표보다 훨씬 큰 감동을 주는 것은 그가 살아가는 태도다.

일상에서 한두 장의 포인트카드가 없는 사람은 없을 것이다. 심지어 신청 유무와 상관없이 포인트를 쌓아주는 신용카드나 체크카드도 있다. 자주 들르는 커피전문점의 카운터 옆에는 손님들이 두고 간 포인트카드 상자가 있다. 한 장 더 끼워 넣기 힘든 빽빽한 상자를 보면 얼마나 많은 사람들이 성실하게 포인트를 쌓아가는지 실감한다. 당장 쓸 일이 없어도 꼼꼼하게 쌓는 포인트는 아홉 개까지 아무런 효력이 없지만, 열 개를 쌓으면 '짠' 하고 커피 한 잔을 선물해준다. 성실하게 포인트를 쌓다보면 반드시 혜택을 받는다.

오랫동안 포인트를 쌓는 데 게을렀다. 포인트를 챙기려고 카드를 내미는 것이 부끄러웠다. "적립카드 있으신가요?"라고 직원이 물으면, 쿨하게 "괜찮아요" 하며 부족하지 않은 척했다. 포인트카드를 주렁주렁 들고 다니는 번거로움은 말할 것도 없다. 그런 내게 포인트를 쌓는 재미를 처음 알려준 데는 스타벅스였다. 별 서른 개를 모아야 '골드 레벨'로 맞아주신

다니, 참 도도하다. 열 개도 아닌 서른 개라니 언제 그걸 채운단 말인가. 그러나 일주일에 한 번 스타벅스에서 친구 부부와 스터디를 하니 매주 하나둘씩 별이 쌓였다. 반년도 안 돼 서른 잔의 커피를 마셨고, 스타벅스는 내게 골드카드를 내리셨다. 번쩍번쩍한 카드를 받고 나니 기분이 좀 묘했다.

여기 미술계의 포인트 대장이 있다. 그의 이름은 조르주피에르 쇠라 Georges-Pierre Seurat, 1859~91, 신인상주의의 천재다. 한 점 한 점, 점point을 찍어 그려내는 쇠라의 그림은 인생의 포인트를 쌓는 방법을 구체적으로 이야기해준다.

대학생 때 수업 과제로 쇠라의 그림을 모사한 적이 있다. 당시에는 왜 그렇게 어려운 것이 싫었는지, 완벽하고 역동적인 형태로 승부하거나 명암을 묘사하는 그림은 피하고 싶었다. 균형잡힌 단순한 밑그림 위에 점을 찍는 쇠라의 그림이 쉬워 보였다. 오판은 금세 비명으로 바뀌었다. 어렵지 않을 거라 여겼던 애초의 생각은 완전히 오산이었다. 여기저기 찍어놓은 점들로 빈 공간이 두드러져 초라했다. 정리된 것 없이 점투성이로 흐트러진 화면 때문에 마음이 불편했다. 찍어도 찍어도 끝나지 않을 것 같은 빈 공간이 야속했다. 의욕은 점점 떨어지고 손목은 아프고 눈은 피로해졌다. 완성 후의 기대감도, 그림이 멋있어 보일 거라는 확신도 들지 않았다. 그러나 일단 시작했으니 별 수 있나, 성적을 받아야 하니 계속 찍을 수밖에.

점 찍을 공간이 사라진 순간, 그림은 완성되었다. 자화자찬일 테지만 '꽤 괜찮았다'. 쇠라만큼은 아니어도 나름 밀도 있게 점을 쌓았다. 시간을 통과해 몸으로 경험한 쇠라의 그림은 그야말로 자잘한 '포인트'를 모으

조르주피에르 쇠라, 「그랑드자트섬의 일요일 오후」,
캔버스에 유채, 207.5×308.1cm, 1884~86, 시카고 아트인스티튜트

고 쌓아 만들어낸 그림이었다.

쇠라는 단시간에 빛의 인상을 그리느라 구도가 불균형한 인상주의 그림과, 여러 물감이 뒤섞여 어두워지고 탁해지는 색채가 마음에 안 들었다. 조화롭고 균형잡힌 견고한 화면을 만들어내기 위해서, 그러면서도 눈부신 색채를 그려내기 위해서 그는 끝내 점을 찍는 화법을 고안해낸다. 그 방법을 점묘법pointillism이라고 하며, 쇠라는 이를 분할묘법分割描法이라고 불렀다. 규모가 큰 그림을 그리고팠던 화가는 체계를 갖춰 준비에 돌입했다. 「그랑드자트섬의 일요일 오후」를 그리기 위해 수많은 스케치와 유화를 습작했다. 캔버스 위에 한 점 한 점, 짧은 붓질로 그림 여러 점을 그려보았으며, 큰 화면 내에서 색점이 이루는 조화와 부분을 보았을 때 시각효과를 실험했다.

만반의 준비를 마치고 나서야 쇠라는 높이 207센티미터, 너비 308센티미터의 대형 작품에 도전한다. 찍어도 찍어도 끝나지 않는 빈 공간을 견디며 포인트를 쌓는 시간이 얼마나 답답했을지 상상이 간다. 쇠라는 허무를 끌어안고 불안을 견디며 끊임없이 동일한 점을 찍어나갔고, 그렇게 「그랑드자트섬의 일요일 오후」를 완성하는 데 약 2년의 시간을 투자한다. 말이 2년이지 화가가 최선을 다한 하루하루를 상상하면 숨이 막힌다. 그림에 모든 기력을 쏟아냈기 때문이었을까, 쇠라는 그림을 완성하고 약 5년 후 전염성 후두염으로 허망하게 사망한다.

비록 쇠라는 이 그림의 놀라운 영광을 보지 못하고 떠나갔지만 그의 포인트는 하나도 헛되지 않았다. 「그랑드자트섬의 일요일 오후」는 세계인이 가장 사랑하는 작품 중 하나다. 지금도 수많은 사람들이 이 그림을

보려고 시카고 아트인스티튜트를 찾아가고, 이 그림을 모사하고, 이 그림을 패러디해 광고하고, 이 그림으로 컬래버레이션 제품을 만들고, 이 그림에서 영감을 얻어 뮤지컬을 만든다. 쇠라의 이야기를 토대로 쓴 〈조지와 함께한 일요일 공원에서Sunday in the Park with George〉는 작품성과 대중성을 인정받는 뮤지컬이다.

결국 버니 샌더스는 대선후보가 되지 못했다. 그러나 그가 외친 메시지 하나하나는 사람들의 마음을 움직였다. 정치에 무관심했던 사람들을 각성시켰고, 다시 정치에 기대를 갖게 했다. 쇠라의 정성이 쌓인 작품을 바라본다. 이것이 그의 인생이었다. 오늘도 쇠라처럼 성실하게 포인트를 쌓아간다. 이것이 나의 인생이다. 쇠라가 남긴 한 점 한 점이 '인생은 포인트를 쌓아가는 것'이라는 진실을 외치고 있다.

버 티 는

삶 에
관 하 여

알베르트 에델펠트,
「피아노 앞에서」

'한소리 피아노학원'. 내가 처음으로 다녔던 교습소다. 아직도 높은음자리 표가 선명한 간판의 색과 모양을 기억한다. 일곱 살 나이, 친구가 다니는 피아노학원에 따라갔다 풍금을 연주하는 유치원 선생님이 대단해 보였다. TV에 나오는 피아니스트의 연주에 "나도 저렇게 피아노를 잘 치고 말겠다"고 결심했다.

학원에 다니면 금방 잘 치게 되겠거니 생각했다. 아무것도 모르고 해맑게 등록한 피아노학원에서 고통이 시작되었다. 슬프게도 나는 '악보맹'에 가까웠다. 희한하게 악보를 못 읽어, 눈으로 '도'나 '미'부터 계이름을 세다가 손 짚을 타이밍을 놓치기가 일쑤였다. 일찍이 한글을 뗀 내가, 책을 줄줄줄 읽는 내가 악보를 읽지 못하다니, 남들은 쉽게 치는 피아노가 내게는 고난의 과정이었다. 어린 나이였지만 자존심이 상해 견딜 수가 없었다. 그래서 꾸역꾸역 포기하지 않는지도 모른다. 나 때문에 늘 쩔쩔매

셨던 피아노 선생님의 얼굴이 지금도 선명하다. 얇은 합판벽을 친 레슨실에 들어가면 바들바들 떨기 시작했다. 분명 집에서 열 번 연습했는데 손가락은 마음처럼 움직이지 않았다.

선생님과 나는 둘 다 팽팽한 긴장 속에서 바들바들 떨며 레슨 시간을 보냈다. 그렇게 어렵게 『바이엘』을 끝내고 『체르니 100번』과 『체르니 30번』까지 배웠다. 남들보다 두세 배의 시간을 들여서야 겨우 그들처럼 연주할 수 있었다. 『체르니 30번』은 63빌딩 같은 목표였다. 서울에 왔으면 63빌딩은 가봐야 하듯, 피아노를 쳤으면 『체르니 30번』까지는 쳐야 했다. 그래야 피아노 이야기가 나오면 "『체르니 30번』까지는 쳤어요"라고 당당하게 말할 수 있을 테니. 목표를 달성하자마자 학원을 미련 없이 그만두었고, 나중에 개인지도로 코드 반주법을 조금 더 배우다가 건반악기와 인연을 끊었다.

그런 내가 딱 한 번, 많은 사람들 앞에서 피아노를 쳤다. 일요 봉사 활동으로 아이들을 가르치던 때였다. 갑자기 반주자가 나오지 못했던 어느 날, 어르신들은 나를 지목하셨고 거진 끌려나오다시피 피아노 앞에 앉았다. 쩔쩔매며 뚱땅거린 몇 곡에 아이들은 신나게 노래를 불렀다. 그저 간단한 동요 몇 곡만큼의 에피소드, 유치한 그 순간은 나에게 진실로 아름다웠다. 어쩌면 나는 그 몇 곡을 치기 위해 길고 긴 피아노 레슨을 버텼는지도 모르겠다. 수많은 시간이 흘렀지만 여전히 그때의 일은 영원히 잊지 못할 순간으로 남아 있다.

피아노 때문에 곤혹스러웠던 옛 기억이 떠오른 것은 핀란드 화가

알베르트 에델펠트, 「피아노 앞에서」,
캔버스에 유채, 74×64.5cm, 1884, 스웨덴 예테보리스 콘스트무세움

알베르트 에델펠트Albert Edelfelt, 1854~1905의 그림 「피아노 앞에서」를 보았기 때문이다. 그림 속 나이가 적지 않아 보이는 여자는 아슬아슬 건반을 짚으며 피아노를 배우고 있다. 악보대 위에는 빽빽한 악보가, 피아노 상판 위에는 또다른 악보가 가득이다. 그 옆으로 값비싼 금빛 병풍이 놓였다. 전 유럽을 휩쓸었던 동양풍 유행이다. 보아하니 부유한 양갓집 규수올시다. 교양 있는 여성이라면 피아노 정도는 당연히 연주할 수 있어야 한다.

여자에게 피아노는 영 적성에 안 맞아 보인다. 뻣뻣한 손가락과 꺾인 손목은 아무리 잘 봐주려 해도 미숙하다. 피아노 선생님은 어깨를 다독이며 학생을 달래고 음표를 짚어준다. 이 곤혹은 분명 한두 번이 아니었을 터, 여자는 어려워서 더는 못하겠다 일어섰을 수도 있다. 그러다가 마음을 다잡고 피아노 앞에 앉았는지도 모른다. 남녀가 건반을 바라보는 긴장감이 각자 다른 의미로 팽팽하다.

알베르트 에델펠트는 16세에 핀란드예술협회에서 그림을 배웠고, 1874년 파리로 유학해 에콜 드 보자르에서 공부했다. 관능적인 묘사로 명망 높은 장 레옹 제롬이 그의 스승이다. 북국의 화가는 프랑스 예술에 큰 감명을 느낀다. 본디 에델펠트는 역사화를 그리기 원했으나 이제 그가 바라는 것은 빛이 스민 사실주의 그림이었다. 화가가 그리는 고상한 분위기는 유럽의 사교계에서 인기를 끌었고, 1889년 파리 만국박람회에서 그랑프리를 수상함으로써 세계적으로 실력을 인정받았다. 에델펠트의 만국박람회 수상은 핀란드 화가로서는 최초였다.

곧이어 핀란드에는 혹독한 시기가 찾아온다. 1894년 니콜라이 2세

버 티 는 삶 에 관 하 여

가 러시아 황제로 즉위하고 얼마 안 돼 1898년, 니콜라이 보브리코프를 핀란드 총독으로 임명한다. 그의 혹독한 통치에 핀란드 민중은 괴로울 뿐이었다. 니콜라이 2세는 핀란드 동화정책을 시작했다. 1899년에는 「2월 성명서」에 서명함으로써 '압제의 세월'의 막을 올렸다. 핀란드의 입법권은 사라진 것이나 마찬가지였다. 식민지란 다 비슷한 고통을 겪는 법인가, 핀란드어는 곧 핍박받기 시작했고 러시아어 교육이 강요되었다. 암울한 시기, 알베르트 에델펠트는 자신의 국제적 지위와 능력을 고국을 위해 쓰고 싶었다. 그 역시 나름 민족주의자였으며 핀란드 민속예술과 그 발전에 마음을 두고 있었다. 화가는 핀란드 미술을 세계에 소개하려고 프랑스와 긴밀히 협의했다. 덕분에 1900년 파리 박람회에서는 핀란드 독립 파빌리온을 지어주었다. 핀란드의 국민 작곡가 장 시벨리우스가 조국 찬가인 「핀란디아Finlandia」 교향시를 발표한 것도 1900년, 같은 해였다.

작다면 작고 크다면 큰 일이지만, 결코 쉬운 일은 아니었다. 에델펠트 앞에는 먼저 그 길을 걸은 선배가 없었다. 그는 낯선 길을 홀로, 최초로 밟아야 했다. 대체 핀란드가 독립하는 날이 오기는 올 것인지 화가도 막막했을 것이다. 그러나 그는 의연하게, 그리고 유연하게 오래 버텼다. 아니, 버틸 수밖에 없었으리라. 드디어 1917년, 러시아 2월혁명으로 차르 제국이 무너졌고 핀란드의회는 독립을 선언한다. 이후로도 지난한 전투와 핀란드 내전을 겪어야 했지만 1920년, 핀란드의 독립은 인정받았으며 드디어 독립 영토를 확보한다. 이제 에델펠트를 뒤이은 핀란드 예술가들이 연이어 등장한다. 에델펠트가 알게 모르게 버텨온 시간은 분명 의미가 있었다.

우리가 인생을 버텨야 하는 이유는 인생이 아름답다는 것을 언젠가 확인하기 위해서다. 나는 그것을 굴욕적인 피아노 레슨을 통해서도 배웠다. 어디 적성에 안 맞는 피아노 연주뿐인가, 체육 수행평가로 물구나무서기를 연습할 때나 몇 십 번을 풀어도 도저히 이해할 수 없는 수학I을 공부할 때도 그랬다. 사람이 20, 30년 살아보면 버티는 데 이력이 난다. 40, 50년을 살면 더 그럴 것이다.

인생의 맷집을 키우는 일은 지난하다. 사는 일 별 것 있나, 잘하는 일 못하는 일 모두 버텨야 하는 일 투성인 것을. 위대한 알베르트 에델펠트조차도 기약 없는 긴긴 시간을 버티기만 하지 않았던가. 버티는 건 미래에 대한 예의고, 인내는 나중에 만날 비밀의 몸값이다. 그러니 한 번쯤은 살아볼 만하지 않은가. 생은 항상 제멋대로라 대개 서운함을 안겨주지만 가끔 충격 넘치는 반전도 선사하므로. 부디 이번 생은 반전에 반전을 거듭해 해피엔딩으로 가자.

버 티 는 삶 에 관 하 여

당신은 쉬어야 한다

장프랑수아 밀레,
「양치는 소녀와 양떼」 「감자 농부들」

한때 자기계발서를 미친 듯이 읽었다. 오륙 년을 하던 디자인 일을 접고 학생들을 가르치기 시작하면서였다. 처음 하는 일이라 손대는 일마다 실수를 연발했다. 수업 중 돌발 상황에는 쩔쩔매는 게 다였다. 여기저기서 욕도 배불리 먹었다. 경력이 쌓이면 능숙해지고, 노련해지면 해결되는 일이라고 했지만 당장 할 수 있는 게 아무것도 없었다. 낮에는 직장에서 밤에는 책상에서, 몇 년간 주경야독하느라 찌든 피로는 하루이틀에 사라지지 않았다. 몸 상태는 당연히 엉망이었다.

당시는 자기계발서의 전성기였다. 서점마다 베스트셀러 상위를 차지하는 것은 대개 자기계발서였다. 론다 번의 『시크릿』이 일등이었지만, 나는 간절히 원하면 이루어진다는 '끌어당김의 법칙'을 믿지 않았다. 생활을 체계화하여 시간을 장악하고 대가를 지불하라는 자기계발서를 더 신뢰했다. 책에 꼼꼼하게 밑줄을 처가며 읽고 또 읽어가면서 버텼다. 어떤

책에서는 마음에 확신이 꽉 차면 몸이 저절로 따라간다고 했다. 의지가 강하면 네 시간만 자고서도 무엇이든 할 수 있다고 했다. 지금 보면 현실감 없는 자기계발서인데도 꽉 막힌 고지식쟁이인 나는 전혀 의심할 줄을 몰랐다. '책 종교 신자'는 책이 하는 말이라면 모두 믿고 책이 시키는 일이라면 뭐든지 한다. 하루에 딱 네 시간, 간신히 잠을 줄여가며 몸을 혹사했다. 뭐라도 해서 이 시기를 빨리 벗어나고 싶었다.

자기계발서에서 시키는 대로 꿈꾸며 기대하고 감사하면서 최고조의 긴장 상태로 살아갔다. 눈앞에 있는 현실 말고 상상의 현실을 보는 연습을 했고 꼬박꼬박 감사일기를 적었다. 시간을 미래에 투자한다고 잠을 줄여가며 책을 읽고 그림을 그리고 수업을 준비했다. 그때 가장 많이 읽었던 책은 '감사'에 관한 것이었다. 오늘 알라딘에 들어가 '감사'를 키워드로 검색하고 판매량 순으로 정렬하니 『평생 감사』 『매일 감사』 『날마다 감사』 『감사의 놀라운 힘』 『감사 노트』 『감사 일기』 등의 책이 잔뜩 뜬다. 친절한 알라딘은 "'감사' 총 2,848개의 상품이 검색되었습니다"라며 덧붙인다.

그 시절 나는 언제나 감사하지 못하는 스스로를 미워했다. 삶이 달라지지 않는 건 진심으로 감사하지 못해서라며 질책했다. 내게 충고하는 사람들마저도 '감사가 부족해서 그렇다'고 했다. 그즈음 피지컬과 멘털은 최악으로 치달았다. 시간을 맞추려고 지하철 계단을 억지로 뛰어오르다 혈압이 떨어져 몇 번 실신했다. 그러다 한 번은 응급실까지 실려갔다. 손등에 주사구멍을 뚫고 링거를 맞으며 이를 악물었다. 소리 없이 고함을 질렀다. '감사고 나발이고 무슨.' 냉랭한 마음은 감사하기를 집어치웠다.

당신은 쉬어야 한다

성난 상태로 얼마간 시간을 보냈다. 일본 드라마를 보거나 만화책을 쌓아놓고 읽었다. 몇 시간이고 멍하니 시내를 걷기도 했다. 죄책감 없이 군것질거리도 사먹었다. 하고 싶은 것만 하면서 나태하게 지냈다. 그렇게 2, 3개월쯤 지났을까, 충분히 쉬고 나자 감사하는 마음이 싹텄다. 고마운 사람과 감사할 일들이 눈에 들어왔다. 매일 노트에 적을 감사를 찾을 때는 초긴장 상태였는데, 이번에는 너무나 자연스러웠다. 감사를 포기하고 나서야 알게 되었다. 감사가 왜 그렇게 어려운지, 감사가 왜 그렇게 자연스럽게 나오는지. '감사도 노동이다'라는 깨달음을 얻은 것이다. 내가 어려울 때 억지로 해야 하는 감사가 어렵고 힘든 것은 당연했다.

감사가 노동이라는 사실을 실감할 때마다 장프랑수아 밀레Jean-François Millet, 1814~75의 그림을 떠올린다. 밀레만큼 노동과 감사를 잘 나타낸 화가가 또 있을까. 바르비종파 대표 화가인 밀레는 프랑스 노르망디 지역에서도 작은 농촌마을에서 태어나, 자연스레 농부의 마음을 관찰하며 자랐다. 아이는 살아온 대로의 모습을 지닌 어른이 된다. 그는 풀을 만지고 비를 맞으며 삶의 진실을 깨우쳤다. 농부와 자연을 깊이 보고 듣고 그림으로 표현하고 싶었다.

밀레의 열망이 드디어 피어난 것은 1849년, 파리 교외 바르비종으로 삶의 터전을 옮기면서였다. 밀레는 자신 역시 농사를 지으면서 인간과 자연을 가슴에 담았고, 가슴에서 이미지가 완성되면 그림으로 옮겼다. 인상주의의 거장 카미유 코로와 친교를 맺으며 화가는 행복해했다. 두 사람 모두 자연을 향한 같은 애정을 가지고 있었기 때문이다. 은빛이 넘실거리

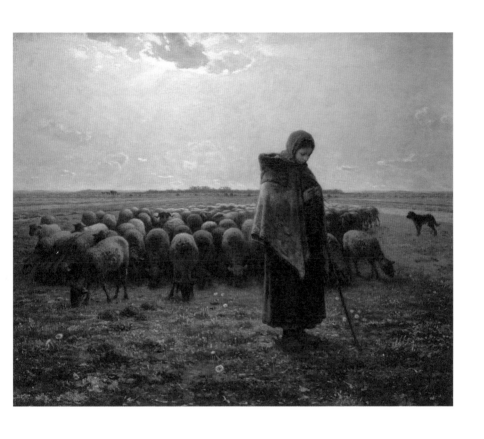

장프랑수아 밀레, 「양치는 소녀와 양떼」,
캔버스에 유채, 81×101cm, 1857, 파리 오르세미술관

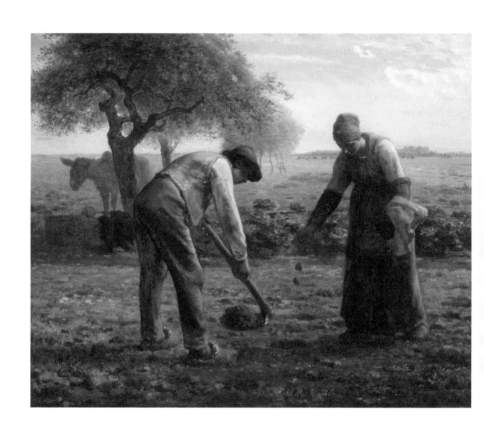

장프랑수아 밀레, 「감자 농부들」,
캔버스에 유채, 82×101.3cm, 1861, 보스턴 미술관

는 코로의 자연과 인간을 담은 그림이 얼마나 깊이 있는 아름다움을 지녔는지 모른다.

밀레는 풍경을 주로 그린 다른 바르비종 화가와 달리, 농민의 삶과 그 안의 인간성에 밀착해 그림을 그렸다. 가난과 싸우며 자연의 축복을 기대하고 열매를 거두는 농부는 그에게 숭고한 정신 그 자체였음에 틀림없다. 밀레는 숨 막히는 노동의 무게와 '그럼에도 불구하고' 감사하는 환희를 더불어 그렸다. 그래서 밀레를 귀스타브 쿠르베의 등장 이전, 노동자를 포함한 당대 인물들을 미화 없이 그려내는 사실주의 화파의 원류로 보기도 한다.

노동과 감사라니 어울리지 않는 조합이다. 가난과 노동으로 점철된 삶에서 어떻게 감사를 거둘 수 있겠는가. 그러나 밀레의 그림에는 슬픔이 정화된 기쁨의 정서가 짙게 묻어난다. "항상 감사하라"는 권유는 인간의 본성에서 먼, 경전에서의 명령일 뿐이다. 밀레의 그림을 보라, 감사할 수 없는 현실에 깊이 아파하다가 일어선 담대한 인간이 보이지 않는가. 아픔과 존엄이 여기 함께한다. 쓰라린 신음소리가 배어나올 때 조용히 입을 가리는 것이 그가 노동을 맞는 태도다. 생을 초월하는 윤리는 담담한 그릇에 고인다. 「양치는 소녀와 양떼」가 그러하다. 지팡이 위로 맞닿은 두 손의 온기는 좀처럼 식지 않는다. 이 감사는 입술만 달싹거리는 허망한 주문이 아니다. 괴로운 노동으로 단련한 육체와 정신을 통과한 진심이다.

우리나라 사람들은 고흐만큼이나 밀레를 좋아한다. 화가의 「이삭 줍는 사람들」「만종」은 '이발소 그림'으로 많이 사용되었다고 한다. 이발

당신은 쉬어야 한다

소 그림이라 함은 말 그대로 이발소 벽에 흔히 걸려 있던 이미지다. 이발소 그림은 대중성을 고려한 교훈이나 평화로운 풍경을 담은 것으로 이발소를 이용하는 서민의 미의식에 적합한 주제와 기법을 사용한 그림이다. 우리나라에 가장 빠르게 보급된 서양화를 고른다면 역시 밀레의 「이삭 줍는 사람들」과 「만종」이 아니겠는가. 크림 면도와 함께 일정한 헤어스타일로 깎아주던 이발소가 다양한 스타일과 클리닉을 제공하는 미용실에 밀려 점점 위축되고 있다는 점을 감안한다면, 이발소 그림은 세련미보다는 고졸미古拙美를 가진 그림에 더 가깝다. 그러나 밀레라면 자신의 작품이 '이발소 그림'으로 불리더라도, 수없이 복제되어 여기저기 걸리더라도 항상 일하는 사람 곁에 머무는 것을 기뻐했으리라. 그가 노동자의 삶을 사랑했고, 주제로 삼아 높이고 싶었으므로, 그리고 땀 흘리는 삶 가운데 경의를 표하고 싶었을 것이므로.

"모든 게 마음먹기 달렸어"라고 말하는 사람을 나는 힘겨워한다. 그는 알지 못한다. 자신이 크게 운 좋은 사람이라는 것을. 마음과 노력과 상황이 같은 타이밍에 같은 방향으로 흐르는 행운은 모두에게 주어지지 않는다. 강하고 약함을 구분 짓는 이는 '현재' 강한 사람들이다. 삶의 무차별 공격에 정통으로 맞으면 그 누구라도 속수무책, 무너지는 게 당연하다. 어떤 사람은 결코 알지 못한다. 바닥에 나뒹군 채로 간신히 숨만 쉬는 게 오늘 하루의 최선인 사람도 있다는 것을.

삶은 언제나 인간 위에 있다. 거대한 삶이 몸을 부풀려 내려오면 작은 인간은 쉽게 감당치 못한다. 무게를 지탱하는 노동이 버거워서 비명도

못 지르는 순간이 온다. 이때 감사하려는 억지는 감정 노동일 뿐이다. 감사하라는 강요는 폭력일 수도 있다.

당신이 감사할 수 없을 때는 삶의 노동에 지친 때다. 당신은 오늘 감사의 노동까지 안 해도 된다. 이제 아무것도 생각하지 말고 쉬자, 고된 순간을 서서히 흘려보내면서. 눈을 감자, 시간에 매이지 않도록. 충분히 휴식을 취하고 기운을 회복하면, 이 힘겨움을 뛰어넘고 나면 당신은 자연스레 감사하고 자연스레 기뻐할 테니. 오늘도 열과 성을 다한 당신은 가장 먼저 쉬어야 한다.

당신은 쉬어야 한다

그 노래,
벚꽃 엔딩

요제프 리플로너이,
「벚꽃 만개」

"적금 만기가 돌아오는 기분일 테죠. 두근두근 신나겠어요."

벌써 부산에 매화가 피었다는 소식이 들린 날, 나의 친애하는 국어 선생님 명희가 「벚꽃 엔딩」의 작곡가 장범준을 부러워하며 한 말이다. 한국사람 중에 장범준을 부러워하지 않는 사람이 몇이나 있을까. 재치 있는 명희 덕에 까르르 웃은 지 한 달도 채 지나지 않아 대형 쇼핑몰에서 「벚꽃 엔딩」이 울려퍼진다. 언제부터인지 「벚꽃 엔딩」은 봄날을 시작하고 마무리하는 목소리가 되었다. 「벚꽃 엔딩」이 들리는 동안은 봄이라고 보아도 된다. 그렇다. 이제는 영락없이 봄날이다.

계절은 색채와 함께 오고간다. 밝은색 트렌치코트를 입은 사람들이 눈에 띈다. 여름과 겨울이 길어진 덕에 백화점과 쇼핑몰에서 '봄옷' 카테고리가 사라졌다고 하지만, 검은 패딩의 계절인 겨울에 비하면 봄에 입는

옷 색깔만큼은 분명 다르다. 사람의 마음은 무심결에 행동으로 드러나는 법이어서 밝고 환한 옷을 고르면 그들의 마음도 봄날이라는 것을 알 수 있다. 화가의 마음도 마찬가지다. 화가가 사용하는 색채만큼 그의 마음을 드러내는 것도 없다. 여기 봄날의 한가운데 벅차오르는 감격을 표현한 화가가 있다. 「벚꽃 엔딩」만 들어도 분홍빛으로 설레는 이들에게 요제프 리플로너이József Rippl-Rónai, 1861~1927의 분홍 그림, 「벚꽃 만개」를 소개한다.

그림은 대담하기 그지없다. 풍경 가운데 선 나무와 주인공은 관람객의 시선을 주목시킨다. 쏟아지는 붉음과 흰빛, 그리고 배어나오는 분홍빛이 화면을 장악한다. 그림은 우수가 담긴 분홍이지만 분홍의 깊이만큼은 끝이 없다. 이 분홍 안료는 화면을 뚫고 나와 흐드러진 꽃의 향기를 내뿜고, 나무에 기대선 여자를 두터이 둘러싼다. 봄빛 가득한 색채 덕분에 그림은 무겁지 않고 그윽하다. 겹겹이 쌓인 붓질은 셀 수 없이 가득한 꽃잎을 표현해 화가가 인상주의의 영향을 받았음을 알려준다.

유대계 혈통의 헝가리 작가 요제프 리플로너이는 본디 부다페스트 대학에서 약학을 전공한 이과생이었으나 타고난 색채 감각과 왕성한 호기심을 억누르지 못하고 험난한 미술 인생을 시작한다. 1884년, 국비유학생으로 뮌헨과 파리에서 공부하면서 화가를 가장 크게 각성시킨 인물은 나비파 화가인 피에르 보나르였다. 리플로너이는 까다롭기로 유명한 보나르의 개인 초상화를 그려줄 정도로 그와 친밀했고, 자주 만나며 활동을 같이했다.

나비파Les Nabis는 19세기 말 주류를 이루는 인상주의에 대항하고

요제프 리플로너이, 「벚꽃 만개」,
카드보드지에 유채, 68×90cm, 1909, 커포슈바르 리플로너이미술관

물질주의의 한계에 의문을 가지며 시작한 미술의 도전이다. '나비Nabi'라는 말이 히브리어로 '예언자'를 의미하는 것처럼, 나비파는 신비롭고 초자연적이며 종교적인 주제를 단순화한 표현으로 그려내 캔버스에 영원성을 부여했다. 나비파 화가들은 폴 고갱의 영향을 받아 상징적 색채를 사용하고 굵은 윤곽선과 장식적 표현을 사용한다. 나비파의 회화적 시도는 비구상 미술 발전의 바탕이었으며 20세기 초반 추상미술 등장의 밑거름이 되었다.

고갱을 스승으로 둔 폴 세뤼지에는 파리로 돌아와 쥘리앙아카데미 출신의 친구들에게 종합주의綜合主義, 인상주의와 결별하고 시각을 재현하기보다 기억과 상상력을 토대로 작업한 19세기 말 프랑스의 회화운동 이론을 전파했고, 이 이론이 새로운 예술세계를 열어줄 거라 믿었다. 보나르 이외에도 에두아르 뷔야르, 모리스 드니, 펠릭스 발로통 등이 나비파와 뜻을 같이했다. 그들은 서로가 예술에 눈뜬 선각자라고 생각했으며 자신들을 새로운 예술의 예언자라 자처했다. 나비파는 색채에 의미를 둔 면 구성에 몰두했다. 나비파에 적을 둔 후 리플로너이의 색채 감각은 나날이 섬세해져 갔다. 그는 상징과 표현을 지닌 색채를 활용해 장식적인 작품을 그렸다.

고국으로 돌아온 후 리플로너이는 성공적인 활동을 이어간다. 귀국 직후라 크게 기대하지 않았던 전시회는 열렬한 호응을 받았다. 헝가리에서 주목받는 현대미술가를 꼽자면 리플로너이가 일순위였다. 그는 다른 나비파 화가들처럼 디자인에 관심을 가졌을 뿐만 아니라 그래픽 아티스트로 변신해 순수미술과 공예 사이를 넘나들며 과감한 도전을 즐겼다. 가구 디자인을 좋아했고, 스테인드글라스를 만들기도 했다. 현대미술의 특

징은 주제의 확장, 표현 방법의 확장, 표현 재료의 확장인데 그의 거침없는 활동은 20세기 미술의 중요한 특징인 확장성을 예견하게 한다.

1909년 작품 「벚꽃 만개」 역시 색채 상징이 잘 드러난 작품이다. 당시의 그림을 보면 화가가 관심을 둔 스테인드글라스 스타일의 색채감과 외곽선을 활용한 작품이 많은데, 그야말로 터치는 강렬하고 색채는 표현적이다. 「벚꽃 만개」는 당시의 그림만큼 외곽선과 터치가 두드러지지 않지만, 그림은 아름답고 색채만큼은 매우 곱다.

서울의 한 사립대학은 벚꽃이 짙고 무성하기로 유명하다. 은사님의 연구실로 찾아간 저녁, 열린 창문 밖으로 흔들리는 벚꽃이 보였다. 눈부시게 흩날렸다. 넋을 잃고 바라보았다. 나부끼는 벚꽃잎으로 시야는 완연히 가려졌다. 한 사람 한 사람에게 봄빛과 독대하는 시간과 공간이 주어졌다. 누구라도 온전히 봄을 모셔야 했다.

그러다 잠시 바람이 멎은 순간, 저 멀리 나무 아래서 우는 여학생이 보였다. 그녀는 무엇 때문에 울고 있었을까? 취업이었을까, 실연이었을까, 혹은 가정의 어려움 때문이었을까. 내가 상상할 수 없는 무엇이 눈물을 참지 못하게 했을까. 그것도 잠시뿐, 다시 바람이 불고 꽃잎은 날리고 그녀는 보이지 않았다. 봄은 모든 것을 덮어주었다. 안심해도 된다고, 좀더 울어도 된다고. 그때 봄날의 호의를 실감했다. 그게 나였더라도 봄날은 같은 호의를 보였을 것이다. 창문을 닫았다. 봄의 위로를 지켜본 자가 마땅히 따라야 하는 도리였다.

그림 속 보라색 드레스에 검은 모자, 붉은 머리칼의 여자가 벚나무

에 얼굴을 묻은 채 기대어 섰다. 여자는 아무래도 우는 듯하다. 보이고 싶지 않은 슬픔이라면 모두 가려주겠다는 듯 여자를 둘러싼 봄은 깊디깊다. 어떤 연유인지 알 수 없으나, 봄의 색채와 향기는 그녀를 감싸고 보호한다. 벚꽃이 만개한 이유는 사람을 덮어주기 위한 것이며, 벚꽃 향이 그득한 이유는 사람을 감싸주기 위한 것이다. 봄빛만큼 사랑과 위로를 상징하는 색채가 있을까. 화면 가득한 봄날이 감싸 안는 위로에 화가도 관람객도 감격스럽다.

나는 세상 모든 것이 인간을 위해 준비된 선물이라고 믿는다. 세상이 기꺼이 인간을 위로한다는 믿음은 나라는 사람이 시간과 몸으로 겪어온 우여곡절에서 나온다. 온화한 경험으로 추정했을 때 봄날은 위로 그 자체다. 봄날의 아름다움은 사람을 위로하려고 바삐 찾아온다. 봄날이 필요한 단 한 사람을 위해 봄도 벚꽃도 존재한다. 분홍 가득 흐드러진 벚꽃은 팔 벌려 다가온다. 뒤이어 찾아올 씁쓸한 열매까지 기대할 것도 없다. 다급히 내게 다가와주었으니 충분하다. 뼛속까지 시린 겨울에 그토록 간절했던 위로는 이제 충족된다. 우리가 설레며 벚꽃을 기다리고 「벚꽃 엔딩」의 작곡가에게 기꺼이 연금을 지불하는 이유가 그것이 아닐까. 이미 훌쩍 봄으로 다가온 위로를 믿는다.

그 노래, 벚꽃 엔딩

인생의
멋진 일은

대부분 후반부에
일어난다

페르디난트 게오르크 발트뮐러,
「기대하는 여인」

2015년 겨울, 가장 인상 깊었던 뉴스는 「2020 행복원정대/동아행복지수
―여성에게 행복이란」 제목의 기사였다. 그래프를 읽어보니 20대 여성의
행복지수는 미혼이 53.48퍼센트, 기혼이 51.96퍼센트인데 반해, 30대 여
성은 미혼 56.48퍼센트, 기혼 54.07퍼센트 식으로 나이가 들수록 결혼 유
무에 따라 행복지수에 차이가 난다. 40대만 기혼 만족도가 미혼을 넘어섰
을 뿐, 대체적으로 큰 변화가 없다가 50대에 이르러 급격히 상승한다.

　　기자는 '50대는 여성 인생 제2의 전성기'를 소제목으로 뽑으며, 특
히 50대 미혼 여성은 행복지수가 75.42퍼센트로 61.64퍼센트인 기혼 여
성보다 행복지수가 더 높다고 강조했다. 미혼이나 기혼이나 진배없이 엄
청난 숫자다. 아무래도 50대는 먼 나라 얘기다. 솔직히 못 믿겠다. 눈도 침
침해지고 무릎도 삐걱거리고 체력도 떨어질 텐데. 피곤은 나날이 쌓이고
아픈 데도 많아질 텐데, 정녕 나날이 행복해진다는 말인가. 그날 서류와

이면지로 흐트러진 책상을 정리하다가 먼저 퇴근하시는 50대 여자 부장님 두 분께 즉흥적으로 여쭈었다.

"부장님…… 그냥 여쭙는 건데요. 이렇게 살다보면 십 년, 이십 년 후에는 더 좋아지나요?"

두 분은 피식 웃으며 대답해주셨다.

"어려운 질문인데, 나는 이전으로 돌아가고 싶지 않아. 아무리 그래도 지금이 좋아."

"그럼, 당연하지. 오늘보다 내일이 좋고, 올해보다 내년이 훨씬 좋을 거야. 기대해봐."

아무렇지도 않게 교무실 문을 닫고 돌아서 책상 유리를 닦기 시작했다. 좋은 질문을 했고 좋은 답변을 받았다. 이제껏 살아온 날들이 헛되지 않은 것 같아서 손끝이 따뜻해졌다. 삶이 버겁다는 것을 인정하므로 살아 있는 나를 기꺼이 칭찬해주어야 한다. 인생의 후반기에는 꼭 행복해지리라 생각하니 페르디난트 게오르크 발트뮐러Ferdinand Georg Waldmüller, 1793~1865의 그림 「기대하는 여인」이 떠올랐다.

오스트리아의 예술가 발트뮐러는 1815년부터 1848년에 이르는 독일 비더마이어Biedermeier 시기의 대표 화가다. 비더마이더 시대는 나폴레옹에 의해 개변된 유럽의 질서를 프랑스혁명 이전으로 되돌리고자 하는 노력에서 탄생했다. '왕정복고 시대'라고도 불린 이 시기는 메터르니히 체제하에서 프랑스 7월혁명의 정치적 반동에 대한 환멸과 함께 소시민적인 자족감自足感이 뒷받침된 비정치적이고 퇴영적인 풍조가 나타났다. 사람들

은 자연스레 정치에서 눈을 돌려 낭만과 평화를 찾게 되었고, 소시민적이고 편안한 생활에 머물기를 원했다.

발트뮐러는 빈에서 태어나 열네 살이 되는 1807년, 빈 미술아카데미에서 그림 공부를 시작한다. 1811년에는 슬로바키아의 브라티슬라바에 살며 초상화를 배우기도 하고 아이들을 가르치기도 한다. 그리다 성악가인 카타리나와 결혼한다. 이후 발트뮐러는 자연스럽게 아내의 무대 배경을 맡아 세트 디자인 일을 하면서 작업의 영역을 넓혀간다. 예술가 부부인 이들은 자유로운 삶을 살았다. 발트뮐러는 아내의 공연 스케줄에 따라 이곳저곳을 여행하고 고향으로 돌아온다. 그리고 대가들의 작품을 모작하며 작업에 열중한다. 4년간의 유럽 여행은 화가의 시야를 확장시켰을 뿐 아니라 행운도 가져왔다. 스물여섯이 된 1819년, 모교인 빈 아카데미의 교수가 된 것이다.

정물화, 풍속화, 풍경화 등 발트뮐러가 못 그리는 그림은 없었다. 그중에서도 가장 탁월했던 것은 역시 초상화였다. 외형을 닮게 그릴 뿐 아니라 인물이 가진 성품, 깊은 정신까지 드러내는 발트뮐러표 초상화는 호평에 호평을 더하고 입소문은 널리 퍼졌다. 이런 발트뮐러의 이야기는 '인물의 외형뿐만 아니라 정신을 옮겨야 한다'는 전신사조傳神寫照 화론을 역설했던 전설의 화가, 중국 동진의 고개지顧愷之, 305~406를 연상시킨다.

그림 잘 그린다는 화가의 소문은 왕실에까지 들어간다. 프란츠 1세의 초상화를 계기로 왕가는 발트뮐러를 후원한다. 1분이면 현상되는 폴라로이드 사진과 컴퓨터로 잡티를 지우는 포토샵, 셀카를 보정하고 메이크

업까지 해주는 스마트폰 어플이 일상화된 지금도 초상화는 특별하다. 자기 얼굴이 누군가의 손에 의해 그림이 되는 유일한 일이기 때문이다. 줄줄이 주문이 들어왔다. 화가는 많은 얼굴을 그렸다. 베토벤 역시 그중 하나였다. 발트뮐러는 독일의 대표적인 초상화가가 되었다.

초상화의 경지에 오른 발트뮐러의 관심은 곧 풍경화로 향한다. 야외에서 직접 관찰한 것을 토대로 자연을 그리는 태도를 고수했다. 그의 초상화에서 인물 내면과 정신이 드러나는 것처럼, 풍경화에서도 자연 자체의 기운이 담겨야 한다고 생각했던 것이다. 비록 이 주장 때문에 빈 아카데미와 결별해야 했지만, 화가는 이 뜻이야말로 자연을 묘사하는 데 적합하다 믿었다. 모든 것은 하나로 통한다. 이제는 풍속화다. 풍속화에는 풍경과 인물이 살아 숨 쉰다. 발트뮐러표 시골 풍속화는 소박한 매력이 넘친다. 생기 넘치는 인간과 생동하는 자연이 조화를 이룬다. 화가가 사랑한 인간과 풍경은 건강한 가족과 넉넉한 공간으로 다시 태어나 「기대하는 여인」 같은 그림으로 남았다.

푸르디푸른 나무가 무성하다. 맑고 밝은 건강한 자연이다. 푸르름이 생명력을 감추지 못하고 화면을 가득 채운다. 그림은 역광이다. 환한 초록이 가득한 공간에 여자는 빛을 등지고 가운데에 섰다. 실루엣만으로 충분히 안다. 여자의 키, 팔 모양, 걸음걸이가 어떠한지. 옷과 두건이 바람에 어떻게 흩날리는지. 그러나 여자의 표정만큼은 잘 모르겠다. 상상력을 좀 발휘해보자. 허름한 옷의 여자가 거칠고 가파른 내리막을 걷는다. 바람이 세다. 고된 일을 했는지 옷은 구겨졌다. 동네 사람들이 모두 오가는 익숙한 길에 접어든다. 자갈투성이라 조심해야 한다. 발끝을 보려 고개를 숙인다.

인생의 멋진 일은 대부분 후반부에 일어난다

페르디난트 게오르크 발트뮐러, 「기대하는 여인」,
패널에 유채, 81.1×63.2cm, 1860년경, 뮌헨 노이에피나코테크

턱끝까지 긴장이 감돈다. 한편 험한 길은 일상이다. 자갈길 정도는 별 것 아니다. 여자는 오늘도 자신 있다. 착각인가, 입 끝에 미소가 보이는 것 같은 것은. 아직 그녀는 모른다. 내리막 끝에 분홍 꽃을 든 신사가 기다리고 있다는 것을.

하루만에도 이렇게 달라지는 삶의 온도가 있다. 어둡고 허름한 이 날의 전반기와 달리 후반기는 분홍빛이다. 젊음의 생기는 눈부시게 아름답다. 무엇이든 해낼 듯 에너지가 넘친다. 허나 정작 청춘과 마주앉아 이야기하다보면 '아프다'는 비명을 쟁쟁 지른다. 하나하나 심각한 사연을 내비친다. 그들이 반짝반짝 빛나서 상처가 보이지 않을 뿐이다. '아픔은 청춘의 증거'라는 말로 위로하기에 청춘의 고통은 깊고 쓰리다. 눈 감으면 코 베어가는 세상에서 순수한 청춘은 임기응변할 수 없다. 세상 두려울 것 없는 10대에게 학교와 매체에서는 '큰 꿈을 꿀 것'을 목하 강조하지만, 냉정한 현실은 알려주지 않는다. 세상에 한 발 들인 20대에게 '이제야말로 꿈을 펼칠 때'라고 격려하지만, 막상 꿈을 내세울 무대도 없고 꿈을 받아들여주는 곳도 없다. 하나하나 적어둔 소망을 실현해보고 싶어서 이것저것 시도해보지만 생각처럼 풀리지 않는다. 정성들여 세운 계획을 하나둘 거절당하고 이리저리 표류하면서 세상의 흐름을 따라가는 시기가 인생의 전반기다. 좌충우돌 상처투성이가 되어서야 안다. 세상이 만만치 않다는 걸. 충격은 쉽사리 사라지지 않는다.

삶에 배신당한 누군가를 위로할 때 나는 종종 세르반테스의 말을 인용한다. "운명이 나의 정당한 소원을 완전히 들어주지는 않을지라도, 그

일부조차 들어주지 않을 만큼 막강하지는 않을 거야." 나는 인간이 귀한 존재임을 한 번도 의심한 적이 없다. 그러니 삶은 인간의 중심에 귀 기울이고 그의 바람을 모두 외면하지 않는다고 믿는다. 당장은 아니라도 인생 후반기에는 무언가 이루어질 것이다. 설령 그게 단 하나뿐이더라도.

나 역시 방황과 거절 많았던 20대로 돌아가고 싶지 않다. 내 인생 전반기에도 속수무책 포기해야 했던 일투성이므로. 아쉬움은 아직도 죽지 않고 뾰족이 일어서 마음 한 구석을 쿡쿡 찌른다. 그 통증에 대개 침묵으로 대응하지만 그래도 가끔 생각한다. 기왕이면 뿌리내리고 꽃피우는 통증이었으면 좋겠다고. 그렇게 여기면 이 꿋꿋한 통증이 조금 기껍다.

다시 「기대하는 여인」으로 돌아가자. 꿋꿋한 사람은 담담한 사람이다. 인내는 고통의 영역에 있어 아프고, 사람은 참는 데 괴롭다. 하루 더사는 건 괴로움을 딛고 일어서는 일이다. 미소를 짓고 통증을 감추며 한발 한 발 나아간다. 꿋꿋한 사람은 기다리는 사람이다. 무엇을 기다리는지확실히 알지 못하면 어떠한가. 어차피 눈앞에 아무것도 없는데, 저 멀리 뭐가 있을지 누가 알겠는가. 여자는 그저 기다린다. 오늘 만나지지 않아도하루 더 기다리면 된다. 그림 밖에서 모든 것을 다 아는 관람자는 소망한다, 어서 그녀가 꽃도 사람도 만나게 되기를. 어차피 좋은 일은 일어나게되어 있다. 얄궂은 시야와 시간의 문제다. 오래 꿋꿋했다. 그녀도 거의 다왔다. 조금만 더, 한 걸음만 더. 꿋꿋한 통증만큼의 거리다. 일본 공익광고의 카피 하나가 잊히지 않는다.

"인생의 멋진 일은 대부분 후반부에 일어난다."

진 실 한 것 은

오 직
고 통 뿐

빈센트 반 고흐,
「감자 먹는 사람들」

집으로 돌아가는 순간은 때때로 아찔하다. 오늘은 아무래도 상태가 안 좋다. 내내 지하철에서 끙겨갈 생각에 벌써부터 어지럽다. 어쩌다 버거운 업무를 제대로 처리하지 못한 날이나 누군가와 마음이 버성긴 날은 꼭 이렇다. 집에 갈 때까지 어떻게 버텨야 하나, 월급날이 가까우면 말할 것도 없다. 기운이 팍팍 나는 저녁식사를 지르고 싶어도 얄팍한 지갑을 어루만지며 참아야 한다.

　　역 앞에서 전단지를 돌리시는 할머님 한 분은 내 얼굴을 잘 아신다. 나만 보면 멀리서부터 급히 다가오셔서 꼭 전단지 두 장을 내미신다. 길거리에서 돌리는 전단지는 꼭 받는다. 내가 한 장이라도 더 받아야 그분이 한 장만큼 먼저 집에 들어가실 테니. 몇 주 전부터 할머님 한 분이 더 나타나셨다. 순식간에 전단지 네 장을 받았다. 일단 잘 접어 주머니에 넣는다. 사는 게 왜 이리도 고달픈지 또다시 고민한다.

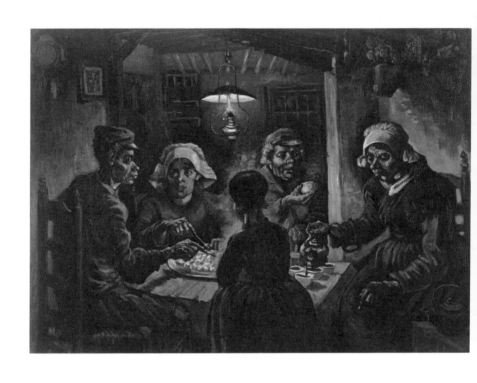

빈센트 반 고흐, 「감자 먹는 사람들」,
캔버스에 유채, 82×114cm, 1885, 암스테르담 반고흐미술관

'사는 게 고달프다' 생각하면 가장 먼저 떠오르는 그림이 있다. 고달픈 인생의 대명사 빈센트 반 고흐Vincent van Gogh, 1853~90의 초기 대작 「감자 먹는 사람들」이다. 나는 이 그림을 아직도 똑바로 보지 못한다. 그림을 처음 본 순간에는 눈을 질끈 감아버렸다. 가난과 고단함이 적나라해서였다. 내가 발 딛고 살아가는 세상은 빈곤이 재앙이 되는 자본주의 사회다. 세상물정을 알게 된 이후 내게 가난은 살 떨리는 두려움이 되었다. 가난에서 거의 모든 종류의 고난이 시작된다는 것을 숱하게 보고 듣고 경험했기 때문이다.

　1885년 겨울, 빈센트 반 고흐의 손에서 탄생한 「감자 먹는 사람들」은 수많은 사전 습작을 거쳤다. 고흐는 촌부의 삶을 미화 없이 거칠고 투박하게 표현하고 싶었다. 눈으로 삶을 관찰하는 것을 넘어서, 몸소 그들의 생활에 파고들었다. 목가적인 시골 풍경은 그가 원했던 진실이 아니었다. 고흐는 존경하는 밀레가 노동을 거침없이 그렸듯이 그 또한 노동의 가치를 화폭으로 옮겼다. 농사의 고달픔과 빈곤한 현실을 진실하게 그리는 것이 참 위로라고 믿었다.

　내가 농민화가라고 자처하는 이유는 그게 사실이기 때문이야. 너도 분명히 알게 되겠지만, 나는 그렇게 불리는 게 편안해. 또 내가 광부들, 토탄을 자르는 인부, 방직공, 농민들의 집에서 난로 옆에 앉아 생각하며—열심히 작업한 시간을 빼고—수많은 저녁을 보낸 것이 무용한 일이 아니었어. 온종일 농민생활을 관찰하면서 나는 거기에 마음을 완전히 빼앗겨, 다른 것

진실한 것은 오직 고통뿐

은 거의 생각하지 못하게 되었으니까.

__ 빈센트 반 고흐, 「1885년 4월 13일의 편지」,(『세상에서 가장 아름다운 편지』, 박홍규 옮김, 아트북스, 2009)

빈센트 반 고흐는 이 그림을 동생이자 후원자였던 테오의 생일선물로 보내려 했으나 그리하지 못 했다. 대신 고흐는 그림에 담긴 자신의 마음을 편지에 자세하게 적어 테오에게 보낸다.

즉 나는 램프의 불빛 아래에서 감자를 먹고 있는 이 사람들이 접시의 감자를 먹는 그 손으로 대지를 팠다는 점을 보여주려 했어. 따라서 그 그림은 손 노동을 보여주는 것이고, 그들은 자신들이 양식을 정직하게 얻었음을 보여주는 것이지. 나는 우리들 문명화된 인간들의 생활방식과는 전혀 다른 방식을 사람들에게 알리기 위해 이 그림을 그렸어. 따라서 나는 사람들이 그런 이유도 모른 채 감탄하거나 인정하는 것은 전혀 기대하지 않아.

__ 빈센트 반 고흐, 「1885년 4월 30일의 편지」,(『세상에서 가장 아름다운 편지』, 박홍규 옮김, 아트북스, 2009)

침침한 어둠 속 연약한 램프 빛에 다섯 사람이 모였다. 작은 식탁에서 간단한 식사를 나눈다. 얼마나 가난한지 그릇도 몇 개 없다. 커다란 접시 하나에 삶은 감자를 조각내어 담았을 뿐이다. 방금 삶아낸 듯 김이 모락모락 올라온다. 낡은 식탁에 갈라진 모서리가 서글프다. 빈말로라도 예쁘다거나 잘생겼다거나 멋지다고 할 수 없는 사람들이 초라한 밥을 먹는다. 볕에 상해서 탄력을 잃고 늘어진 피부, 그늘져 푹 들어간 눈과 뺨, 둥글게 굽어버린 등이 예사롭지 않다. 그간 얼마나 고생한 것인가, 얼마나

오래 고된 노동을 해왔는지 숨길 수가 없다. 야윈 몸에 걸친 옷은 칙칙하기 그지없다. 그들에게 옷이란 그저 일하기 위한 것이다. 잘 손질할 필요가 없다. 옷과 모자는 낡아서 말끔한 부분이라고는 없다. 고흐의 말을 빌려오자면 농민의 얼굴은 '먼지가 덕지덕지한 감자 빛'이고, 그림의 색조는 '구릿빛이 푸르데데하게 국물 빛'이다. 아아, 이 삶은 어찌 이다지도 가난한가. 초라한 식탁 가운데 서로를 바라보는 검고 큰 눈망울이 선하기만 해서 더 슬프다.

감자를 썰고 차를 따르는 농부의 손도 선하기 그지없다. 이 뒤틀리고 옹이진 손을 보면 놀라운 춤을 추는 사람이 떠오른다. 세상에서 가장 고통스러운 발을 가진 사람, 30년간 매일 새벽 다섯시에 일어나 열 시간 넘게 연습했다는 발레리나 강수진. 지금은 대한민국 국립발레단 단장인 그분이다. 고흐의 농부 역시 하루 열 시간이 넘는 노동을 몇 십 년간 했으리라. 알알이 맺힌 관절이 쉼 없는 노동을 증명한다. 그들은 실로 정직한 손과 발을 가진 사람들이다.

발레리나 강수진의 발 사진에 감동이 있는 이유는, 아름다움에 대가를 치러야 한다는 진리가 고스란히 드러나기 때문이다. 「감자 먹는 사람들」에서 느끼는 감동도 마찬가지다. 삶에서 무엇을 거저 얻을 수 있는가, 하루 목숨 유지하는 데 얼마나 많은 품이 드는데. 아무리 미화하려 해도 이미 알고 있지 않은가, 생은 본디 비참한 것이라는 것을. 목숨은 대개 서럽고 고달프다. 자의 반 타의 반 이를 인정하고 기꺼이 뛰어드는 용기에, 하루하루 받아들이는 담담함에 인간은 인간다워진다. 어떤 사람은 고생

진실한 것은 오직 고통뿐

으로 뒤틀려 옹이진 만큼 단단하고, 그만큼 겸손하다.

　　슬픔과 비참과 가난과 질투와 교활함과 방해와 비열함과 서러움은 삶의 기본 옵션이다. 뭐 그 정도 가지고 삶을 외면하려고 그러나 아마추어 같이. 신형철 평론가는 말한다. "언제나 진실한 것은 오직 고통뿐"이라고. 살아 있으니 아프고, 아파서 진실하게 살아 있지 않은가. 고흐는 속삭인다. 생의 고단함을 너무 미워하지 말라 한다. 고달픈 생이야말로 인생 A급 인증이라 한다. 제 삶이 꼭 그러하지 않았느냐고 몇 번이고 다독인다. 별 수 있나, 생이란 제비뽑기 같아서 선택의 여지가 없는 것을. 그러니 진실한 나와 진실한 그대여, 고달픈 이번 생은 고흐의 그들처럼 기꺼이 담담하게 마주해보자.

삶 을
머 금 은
손

캉탱 마시,
「환전상과 그의 아내」

"선생님, 손이 왜 이래요?"

수업 중 학생들에게 그림을 그려주거나 공예품을 만들어줄 때마다 자주 듣는 말이다. 아이들은 워낙 솔직하고 참는 법을 잘 모르기 때문에 궁금증을 감추지 못하고 묻는다. 이제는 아무렇지도 않게 대답한다.

"응, 물감을 많이 만져서 그렇게 됐어. 여기 봐, 손가락마다 흔적이 있지."

이 피부염 자국은 영광의 상처라고 생각하지만 그렇다고 해서 마구 드러내 보여줄 만큼 멋지지는 않다. 일을 하다보면 거칠거칠한 손이 거슬려 참지 못하고 핸드크림을 꺼내 바른다. 이 손은 군데군데 상처가 났고 안료 염증이 올라와 터졌다. 따뜻한 날씨에 관리를 잘하면 괜찮지만 추운 겨울에 물감이나 합성세제가 닿으면 어김없이 갈라져 피가 난다. 여기저

기 상처가 선명한 손, 가끔은 자랑스럽고 때로는 부끄럽다. 고스란히 나를 담은 정직한 오른손이다.

갈라진 손가락에 연고를 바르는 나의 손등을 친구 민우가 톡톡 두드렸다. TV 프로그램 「라디오 스타」에 출연한 연예인 이야기를 꺼냈다. 이선빈은 데뷔 전에 힘든 시기를 겪었다. 집안은 어렵고 성공할 기약은 없어, 고깃집에서 불판을 나르고 전단지를 돌리는 등 손 닿는 대로 악착같이 일했다고 한다. 카메라를 클로즈업해 손을 보여주었는데, 굳은살이 가득하고 여기저기 벗겨져 도저히 보통의 20대 여자 손이라 믿지 못할 정도였다고. 이선빈은 자기 손을 자랑스러워했다. 민우는 피식 웃었다.

"네 손도 그런 거 아냐? 인생이 담긴 손."

인생이 담긴 손을 생각하면 캉탱 마시Quentin Matsys, 1466~1530가 떠오른다. 「환전상과 그의 아내」는 프로테스탄트의 삶을 그려낸 북유럽 르네상스의 대표작으로, 화가는 부부를 둘러싼 배경과 소품에 종교적인 의미를 담았다. 특출난 묘사력이 빛나는 그림은 구석구석 이야기가 가득하다.

캉탱 마시는 16세기 초 안트베르펀 유파를 창시했다고 전한다. 그는 고향 루뱅에서 대장장이가 되려다가 나중에 화가의 딸과 사랑에 빠지면서 그림을 그리기 시작했다. 바늘 들어갈 틈 없이 빽빽한 그림과 다르게 이토록 로맨틱한 사연이라니, 화가는 누구라도 마음이 뜨거운가 보다.

화가는 네덜란드 상업도시 안트베르펀으로 이주하고 1491년, 화가 조합에 수석으로 등록했다. 캉탱 마시는 이탈리아 북부를 여행하면서 레오나르도 다빈치의 그림을 연구했으며 북유럽 르네상스의 얀 반에이크 스

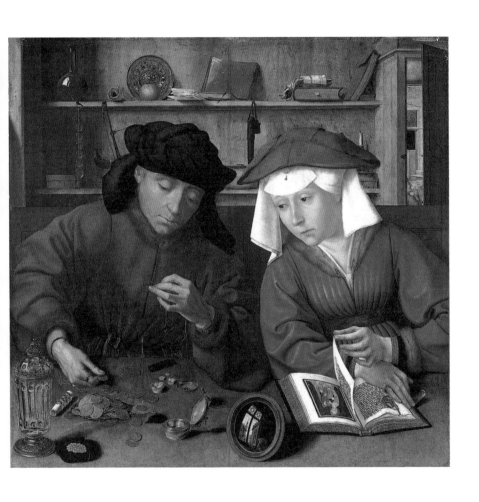

캉탱 마시, 「환전상과 그의 아내」,
패널에 유채, 70×67cm, 1514, 파리 루브르박물관

타일도 깊이 있게 살폈다. 독일의 화가 한스 홀바인과 알브레히트 뒤러 같은 거장과도 친밀하게 교유했다. 당시 안트베르펀은 항구도시로 외국인의 방문이 잦았고 당연히 환전상은 꼭 필요한 직업이었다. 한편 네덜란드 사회는 '경건'을 종교적 제일 가치로 추구했다. 국내에 번역 출간된 막스 베버의 『프로테스탄트 윤리와 자본주의 정신』 중에서는 마시의 이 그림을 표지로 한 책도 있다. 그만큼 「환전상과 그의 아내」는 당대 사회상을 여실히 담고 있다. 성경에는 이 그림의 주제와도 같은 구절이 나온다.

> 너희는 재판할 때 공정하게 하라. 물건을 사고팔 때도 서로 속이지 말며 공평한 도량형기를 사용해야 한다. 나는 너희를 이집트에서 인도해낸 너희 하나님 여호와이다. 너희는 나의 모든 명령과 규정을 그대로 준수하라. 나는 여호와이다.
>
> _「레위기」 19장 35~37절(『현대인의 성경』에서)

화가는 금융업자인 남자에게서 뗄 수 없는 돈과 저울에 빗대어 종교심을 그려냈다. 마시도 부유한 화가였으므로 그 역시 돈과 양심 사이에서 균형을 찾으려 기를 썼을 것이다. 「환전상과 그의 아내」는 고스란히 화가를 투영한 그림일지도 모른다.

그림에는 무르익은 고요가 흐른다. 주인공 환전상과 그의 아내는 말없이 감정을 나누고 있다. 저 멀리 선반에 놓인 열매는 죄를 의미한다. 선악과를 따 먹은 최초의 인간을 기억하라는 것이다. 회계 장부는 저울과 같다. 현재의 삶이 정직한지 정확히 기록해야 한다. 이를 통해 사후에 심판

을 받게 될 것이다. 부부는 검소하고 단정하게 산다. 도톰한 천으로 덮은 탁자는 모서리마다 징으로 고정이라도 했는지 표면에 주름 하나 없이 깔끔하다. 자, 여기 무엇이 빛나는가. 활짝 펼친 벨벳 주머니에는 진주가 가득하고, 줄줄이 정리된 금반지에는 큼지막한 보석이 번쩍인다. 모두 값나가는 재물이다. 그러나 그림의 주인공을 꼽는다면 뭐니뭐니해도 돈이다. 탁자 위로 다종다양多種多樣한 동전이 그득하다. 섬세한 금속 부조가 엷은 빛을 반사한다. 돈을 쥔 남자의 오른손에 힘줄이 도드라졌다. 조심스레 동전을 저울에 올린다. 왼손으로는 단단히 저울을 틀어쥐고 주의를 기울이며 무게를 살핀다. 동전에 담긴 금과 은의 비율을 찾는 것이다. 한편 저울은 선악의 이중 가치를 잰다. 구부러진 손가락과 관절을 보라. 이 남자가 얼마나 긴장하며 돈의 무게를 재는지. 그는 황금의 유혹에 넘어가지 않으

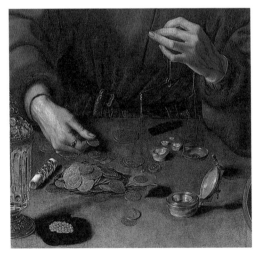

캉탱 마시,
「환전상과 그의 아내」 세부

삶을 머금은 손

려고 성심을 다한다. 지금은 돈을 세는 업무에만 집중해야 한다.

환전상의 아내는 돈을 만지는 남편을 바라보며 기도서를 넘긴다. 열린 책 틈으로 성모자의 삽화가 보인다. 성모와 예수보다는 돈에 시선이 가버리는 것이 인간이다. 오른손으로는 책을 꼬옥 누르고, 왼손으로 살포시 책장을 들어올린다. 지긋한 오른손은 묵직하고, 종이를 살짝 집은 왼손은 조심스럽다. 살짝 구겨진 책장의 선과 이어진 손이 은근하다. 핏줄과 힘줄을 감춘 살결 표현이 탁월하다. 얼어붙은 듯 공간은 고요하다.

남편과 아내 사이에 볼록거울 하나가 비스듬히 놓였다. 덕분에 그림 밖을 살짝 엿볼 수 있다. 커다란 창문 옆에 선 남자가 보인다. 이 방에는 부부 말고 다른 사람이 더 있는 것이다. 어쩌면 두 사람을 그리던 마시일지도 모른다. 하늘은 연하게 푸르고 스테인드글라스도 맑게 빛난다. 볼록거

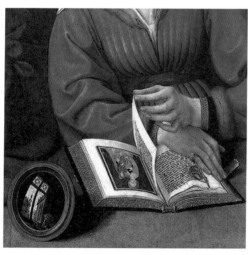

캉탱 마시,
「환전상과 그의 아내」세부

울에 비친 창틀은 둥글게 휘어 거대한 십자가처럼 보인다. 언제 어디에서나 그리스도를 기억해야 한다. 진정한 프로테스탄트의 삶은 이런 것이다.

부부가 닮아간다는 말이 경험에서 나온 진리라면 이들은 그야말로 잘 어울리는 한 쌍이다. 캉탱 마시는 손의 표정을 극적으로 포착한다. 유혹을 이겨낸 신실한 인생이 균형잡힌 한 쌍으로 존재한다. 두 사람은 실로 같은 손을 가졌다. 여기 네 개의 손은 보드랍고 여유롭고 세련된 손이 아니다. 거칠고 메마르며 정성스럽고 단정한 손이다. 성실한 시간의 흔적을 숨기지 못하고 함께 낡아간 피부다. 생의 순간순간이 한 겹 한 겹 스민 손가죽이다.

계절이 바뀌고 찬바람이 불어온다. 환절기 질환처럼 어김없이 손이 갈라지면 연고를 바른다. 추위가 올 때마다 손등은 거칠게 말라간다. 손끝으로 흐르는 힘줄은 굵게 도드라진다. 까칠하니 낡은 내 손, 여기저기 굳은살이 가득하고 상처 난 손을 바라보며 생각한다. 어떤 운명이 손에 달라붙은 것 같다고. 손의 관절을 타고 힘줄 사이를 흐르는 시간이 또다른 시간을 끌어안는다. 조금씩 휘어버린 검지와 약지가 묘한 공간을 만든다. 새끼손가락은 어찌된 영문인지 더 심하게 굽었다. 그렇게 삶은 구부러지고 휘어지며, 곧음은 무너져 제 모양을 찾아간다.

손의 골격이 만들어내는 곡선과 관절이 만들어내는 꺾임이 그 사람의 인생을 보여준다. 나는 손금보다 손 자체에 그의 운명이 드러난다고 믿는다.

삶을 머금은 손

2부

나를 높이는 그림

우 리 는

품 위 있 게
가 자

안프랑수아루이 장모.
「영혼의 시—산에서」「영혼의 시—저녁」

지하철에서 큰소리가 났다. 발 디딜 틈 없이 빽빽한 열차에서 선명한 소리
가 들렸다. 만취한 어르신이 젊은 여자에게 시비를 건 모양이었다. 다행히
주변 사람들이 중재에 나섰다. 어르신은 이내 그 여성에게 사과했지만 계
속 목청 높여 신세한탄을 했다.

　　사연은 내 자리까지 들려왔다. 어느 날 출근해보니 회사는 문을 닫
았고, 몇 달 간 월급을 미루던 사장은 돌연 자취를 감췄다고 했다. 술에 취
해 젊은 여성을 함부로 대한 노인은 무례했다. 노인에게 밀린 월급을 주지
않고 사라진 사장은 교활하다. 불운은 불운을 낳는다.

　　부모님은 요즘 TV 뉴스를 보지 않으신다. 나 역시 신문 보기가 껄끄
럽다. 차마 말로 옮기지 못할 만큼 무서운 일들이 계속해서 벌어진다. 세
상의 높은 사람들이 인간으로서 지켜야 할 가치를 저버린다. 그뿐 아니다.
높은 곳, 낮은 곳 할 데 없이 갑이 을에게 마구잡이로 대하고, 돈을 평계로

모멸감을 주고, 망자에게 최소한의 예의조차 지키지 않는다. 여성을 성적으로 대상화하고 외국인이나 장애인에게 차별 언사를 내뿜는 일도 부지기수다.

때때로 학생의 잘못된 언어로 길게 입씨름한다. 왜 성소수자와 장애인을 빗대어 욕하면 안 되는 것이며, 남성을 심하게 욕하려고 여성형 욕설을 사용하는 게 왜 나쁜지 구구절절 설명하다보면 금세 지치고 만다. 심지어 십대들이 지역감정이 스민 멸칭을 사용한다. 전혀 가보지도 않은 지역을 대체 뭘 안다고 비하하는 건지, 세계적 석학 스티븐 핑커는 '우리 본성에 선한 천사가 있다'고 확신했지만 나는 이제 성선설을 믿을 수 없다. 세상이 조금씩 나아진다고 믿었던 나는 너무나 순진했다. 넋 놓고 지켜보고만 있는 게 맞는지, 그저 무력하기만 하다.

그런 일상 중에 힘있는 말을 들었다. 미셸 오바마가 민주당 전당대회에서 이야기한 "그들이 저급하게 가더라도, 우리는 품위 있게 가자(When they go low, We go high)"라는 말을 듣고 울컥했다. '혼자가 아니구나. 그래도 지구 저편 누군가는 무너지지 말고 품위를 지키자고 외치고 있구나.' 나를 알지 못할 미셸 오바마에게 공감하며 고마워했다. 그 말에 감동받은 이는 분명 나뿐이 아니었나보다. JTBC 뉴스룸의 손석희 앵커도 2016년 8월 18일 앵커브리핑에서 "그 분노anger가 좀더 길어져 공격danger이 되면 우리가 속해 있는 시민 사회는 어디로 가는 것이며, 우리가 추구해온 교양의 시대는 어디에 있는 것인가……"라는 말과 함께 "When they go low, We go high"를 인용하며 코너를 마무리했다. (손 앵커는 12월

20일 역시 같은 프로그램에서 한 번 더 같은 문구를 인용했다.) 저급한 상대는 멋진 태도로 맞서는 것이다.

어떻게든 나는 품위를 지키며 살고 싶다. 삶의 높은 곳으로 오르고 싶다. 존엄하기를 추구하는 사람은 존엄한 마음을 가진 이를 알아본다. 인간으로서 존엄을 갖춘 사람이 나는 좋다. 만약 선택권이 있다면 꼭 존엄을 고집하는 이 곁에 머물고 싶다. 작은 이익에 존엄을 타협하지 않는 사람과 더불어 살고 싶다. 인생의 높은 산을 오를 때 함께 의지하며 서로 끌어올릴 손을 찾고 싶다.

높은 마음은 높은 그림을 보게 한다. 내게는 안프랑수아루이 장모 Anne-François-Louis Janmot, 1814~92의 작품 「영혼의 시—산에서」가 그리 드높다. 프랑스 화가이자 시인인 루이 장모는 「영혼의 시」라는 제목을 달고 글과 그림을 함께 다룬 작품 18편과 드로잉 16점을 남겼다. 젊은 시절부터 끊임없이 「영혼의 시」 연작을 위해 투자한 결과였다. 생애 전부를 쏟았다고 해도 과언이 아니다. 「영혼의 시—산에서」는 연작 중 열네번째 작품이다.

루이 장모는 독실한 가톨릭 집안에서 태어나 성장했다. 어렸을 때 형제자매가 연달아 사망한 경험은 그가 죽음의 의미를 탐구하고 종교에 심취하도록 했다. 장모는 17세에 들어간 리옹의 에콜 드 보자르에서 두각을 나타내고 황금 월계관상을 비롯해 많은 상을 탔다. 19세에는 파리로 유학해 신고전주의의 거장 도미니크 앵그르의 문하에서 그림을 공부한다. 공부를 마친 후 고향으로 돌아온 후, 루이 장모는 대규모 종교화를 다루면

안프랑수아루이 장모, 「영혼의 시—산에서」,
캔버스에 유채, 113×145cm, 19세기, 리옹 미술관

안프랑수아루이 장모, 「영혼의 시—저녁」,
캔버스에 유채, 114×145cm, 1892, 리옹 미술관

서 주목받기 시작한다.

그는 무엇보다 종교화를 중요하게 여겼다. 믿음은 그의 가족이 또다시 죽음에 이르고 프러시아 군대에게 고초를 겪었을 때에도 장모를 일으켜세웠다. 굳건한 가톨릭 신앙을 구현한 그림은 보는 이의 마음을 움직였다.

루이 장모는 라파엘전파처럼 신비롭고 이상화된 이미지를 추구했다. 「영혼의 시」를 살펴보면 화가가 독실한 신앙심과 더불어 신비주의에 빠져 있었다는 것을 부인할 수 없다. 스승 앵그르에게서 소묘력과 신고전주의 화풍을 고스란히 이어받았음에도 불구하고 그의 작품에는 들라크루아의 작품에서 보이는 드라마틱한 열기가 피어난다. 한편 조토와 프라 안젤리코 그림 같은 이탈리아 종교화의 인상도 뚜렷하게 풍겨 다면적인 매력이 넘친다.

장모의 작품은 '인간의 구원'을 눈으로 보도록 그린 것이 아닌가. 그런 의미에서 「영혼의 시」 연작은 인간이 천상으로 올라가는 과정으로 읽힌다. 존 번연의 『천로역정』이 힘겨운 고난을 뚫고 천상으로 가는 과정을 글로 그렸다면, 루이 장모는 이를 캔버스에 옮겼다. 그림은 힘이 넘친다. 천상을 향한 기쁨과 기대 가운데 하늘로 훨훨, 힘을 더하며 다가간다. 낭만과 환상 가운데 위로와 휴식이 가득하다.

흰 옷을 입은 여인과 주홍 옷을 입은 여인은 늘 함께다. 다른 연작에서도 이들은 종종 둘뿐인 주역으로 등장한다. 하늘을 날아오르기도 하고, 함께 춤을 추기도 하고, 서로 지탱하며 계단을 오르기도 한다. 둘은 항상

우리는 꿈위 있게 가자

함께이면서 높은 곳을 향한다. 꼭 붙들고 위안한다. 함께이기에 이쯤에서 포기하고 싶더라도 혼자 쉽게 포기할 수 없다. 높은 마음을 가진 둘은 서로를 격려하면서 번갈아 이끈다. 의심할 수밖에 없는 믿음을, 흔들리는 마음을 다잡는다. '멀리 가려면 함께 가라'는 말을 '높이 가려면 함께 가라'로 고쳐도 좋겠다. 함께 정상을 오르는 친구가 있을 때, 우리는 지치더라도 끝내 포기하지 않는다.

고결함을 변함없이 추구하는 일이 어렵다는 것을 인정한다면, 높은 곳으로 오르는 행위는 다분히 종교적으로 해석될 수밖에 없다. 마음을 높이는 것은 본능을 넘어서는 일이다. 현실을 넘어서려는 인간의 행위는 분명 어렵다. 현실을 들여다보면 안다. 귀한 사람들은 쉽사리 눈에 띄지 않는다. 이들은 돈과 권력이 중요한 요즘 세상에 '쓸데없이 고귀한' 족속들로 분류될지도 모른다. 세속에 타협하지 않고 행동과 마음을 높이려고 하는 사람들은 한없이 귀하고 귀하다.

그래서 "그들이 저급하게 가더라도, 우리는 품위 있게 가자"라는 호소는 강력하다. 숨어 있는 귀한 일족이 하나둘 드러난다면 우리 족속은 더 이상 외롭지 않을 것이다. 마음이 귀한 사람들이 자신 있게 세상에 드러나기를 바란다. 고귀한 이에게 "함께 높은 곳으로 오릅시다" 하며 손 내밀고 싶다. "일상에서 우리를 돕는 것은 고상함이 거의 유일하다"라고 말한 프랑스 작가 알랭 푸르니에가 맞다. 그가 백번 옳다.

품 위 는

균 형 에 서
나 온 다

요하네스 페르메이르,
「저울질하는 여인」

영화 「진주귀걸이를 한 소녀」에는 화가 요하네스 페르메이르Johannes Vermeer, 1632~75가 하녀 그리엣과 물감을 만드는 장면이 나온다. 화가는 소녀를 작업실로 데려간다. 색색깔의 광물가루가 그릇마다 가득하고, 잘 손질된 도구들이 테이블 위에 정갈하게 놓였다. 페르메이르는 그리엣의 손을 붙들고 검은 광물을 곱게 간다. 처음으로 두 사람이 가까이 가닿는 장면이다. 코발트 블루를 반죽하는 장면도 나온다. 안료가루에 스포이드로 오일을 떨어뜨리고 나이프로 고이 섞는다. 두 사람의 손이 다시 닿는다. 애정이 미묘하게 흐른다.

조르조 바사리의 『르네상스 미술가 열전』에 의하면 유화물감을 발명한 사람은 플랑드르의 얀 반에이크다. 그러나 실제로는 로베르트 캉팽에 의해 최초의 유화가 시작되었다는 설도 있다. 진짜 '원조'가 누구인지

는 알 수 없지만, 사실 재현에 목숨을 걸었던 북유럽 르네상스 화가들에게 세밀 묘사가 탁월한 유화 물감은 구세주와 같았다.

　유화 기법은 순식간에 전 유럽을 강타했다. 앞선 영화의 한 장면처럼 화가들은 직접 물감을 만들었고, 색상별로 보관하기 위해 소나 돼지의 방광에 넣어두곤 했다. 19세기 미국의 초상화가 존 랜드에 의해 튜브 물감이 발명되고 대량생산, 보급되기 전까지 이 작업은 계속되었다. 손수 만들어내는 물감 안료의 혼합 비율은 화가의 자랑이었고 일종의 영업 비밀이기도 했다. 절묘한 비율은 조금의 실수로도 균형이 깨지기에 화가들은 늘 조심조심 안료를 재고 섞어야 했다.

　17세기 네덜란드의 자랑 요하네스 페르메이르는 네덜란드 경제 호황기에 델프트에서 활동했다. 그는 초기에는 역사화를, 중기부터는 풍속화를 그리기 시작해 느리고 조심스럽게 화실에서 그림을 그렸다. 귀한 안료들을 구입하느라 돈이 많이 들었지만 빛과 형태 연구를 지속했다. 페르메이르의 작업은 섬세하고 비밀스러운 면모가 많다. 연구실에 틀어 박혀 대체 무엇을 하는지 가족조차 몰랐다. 조심스레 천천히 하루하루, 화가가 남긴 작품은 40점이 채 되지 않는다. 명성에 비해 작품의 수는 턱없이 적지만 한편 적은 수의 작품에도 불구하고 그가 작품에 담은 이야기를 떠올리면 놀랍다. 어떻게 그는 이토록 비밀스런 신비와 아련한 빛이 스며든 작품을 그려냈을까.

　「저울질하는 여인」을 보고 있으면 공간에 가득찬 고귀함이 피부를 감싼다. 아련하게 빛나는 여인의 코끝과 하얀 머릿수건, 손끝에서 빛나는

요하네스 페르메이르, 「저울질하는 여인」,
캔버스에 유채, 42×38cm, 1664, 워싱턴 내셔널갤러리오브아트

빛의 고임새, 창문 틈과 커튼 사이로 부드럽게 스며들어오는 빛이 고요하고 평화롭다. 그림 가운데 어디 하나 날카롭거나 불안한 부분이 없다. 화면 가득한 빛과 인물의 조화가 놀랍도록 고귀한 분위기를 만들어낸다.

배가 부른 여인은 단정한 모습으로 무언가를 재는 데 몰두한다. 쌀쌀한 날씨임에도 두터운 상의 소매를 걷어올려 재야 하는 것은 무엇인가. 열린 상자 한쪽으로 줄줄이 이어진 진주가 보인다. 그렇다면 여인은 진주의 무게를 재는 것인가. 영롱한 빛이 어른거릴 뿐 확실하지 않다. 귀한 것을 재는 여인은 숨을 죽여 균형의 순간을 기다린다.

오랫동안 이 그림은 벽에 걸린 「최후의 심판」을 통해 기독교 사상과 인간의 원죄 측면에서 해석되었다. 최후의 날, 그리스도는 영혼의 무게를 저울질한다. 구세주를 세상에 내보낸 성모마리아가 온화한 임산부의 모습으로 인간의 죄를 심판한다는 해석과 한편으로 원죄의 결과로 임신한 여인이 자신의 죄를 재는 것이라는 해석이 큰 축을 이룬다. 그러나 적외선 사진을 통해 그림 내부를 보면 정확한 해석이 가능하다. 여인이 측정하고 있는 것은 진주가 아니다. 저울 위에는 아무것도 없다. 그러니 저울이 수평을 이루는 것은 마땅하다.

이제 내 생각을 저울 위로 옮겨본다. '결국 인생은 아슬아슬하게 균형을 맞추어가는 일이 아닌가' '바람만 불어도 위험하게 흔들리는 인생에서 다시 돌아오는 균형의 때를 숨죽여 기다리는 것이 아닌가' 하며 생각의 저울추를 움직인다. 신은 세상이 항상 평화롭도록 허락하지 않았다. 인간이 고통, 시련, 두려움, 서러움 가운데 살아가도록 했다. 삶의 풍랑 가운

데 가끔 나타나는 잠잠한 기쁨의 순간이 아름답도록 했다. 삶의 흔들림이 잦아들고 균형이 맞아떨어지는 순간, 페르메이르는 이 고요를 말하고자 한 것이 아닐까.

　　절반쯤 걸어온 내 인생을 돌이킨다. 언제라도 흔들리지 않은 시기는 없었다. 아르바이트도 전공도 경력도 자격증도 제각각 일관성이 없다. 미술학원 강의, 포토샵 보정과 편집, 속칭 '찌라시'라고 부르는 전단지 디자인, 북디자인, 웹디자인, 음식점 서빙, 대형마트 판촉, 인테리어 간판 일러스트레이션과 출판 일러스트레이션, 미술대회 심사, 출판원고 검수, 녹취록 타이핑, 주유소에서 기름 넣는 아르바이트까지 닥치는 대로 일했다. 한 번도 쓴 적 없는 컴퓨터 자격증이나 한자 자격증은 왜 땄는지 도무지 알수가 없다. 이 일이 앞으로 유망하다기에 시작했다가 곧 실망하고 저 일이 뜬다기에 배우러 다니기를 반복했다.

　　그림이 좋아서 서양화를 전공했다. 반드시 그림을 그리고 싶었지만 재능에 확신이 없어 성적에 매달리다 막연히 교직과정을 이수했고, 진로를 고민하다 미학과 미술사 언저리를 기웃거렸다. 디자인 전문대학원에 진학해 신진 웹 기반 프로그램과 3D 프로그램을 다뤘고, 경영이론을 실물에 적용하는 디자이너가 되고파 디자인 컨설팅에 주력했지만 일 년을 남겨놓고 그만두어야 했다. 무언가를 시도할 때마다 곧 한계에 부딪혀 좌절하고 다른 일을 찾아 헤맸다. 확신을 가지고 행동했던 적은 별로 없었다.

　　인간관계에서도 마찬가지였다. 어디서 미움받는 것 같으면 몸이 아프도록 힘들었고 오해를 해명하려다 더 꼬인 적도 많았다. 괜찮은 직장에

품위는 균형에서 나온다

들어갈 기회가 있었는데도 면접관의 기세에 횡설수설하다 마지막 관문에서 실패한 적도 있었다. 누구나 부러워할 학교에 오랫동안 강의를 나갔지만 까다로운 학생들의 마음에 들 자신이 없어 전전긍긍했다. 사람을 대할 때마다 늘 두려웠다.

그래도 내내 나약할 수 없었다. 오늘은 이렇게 결정했다가 내일은 저렇게 해보려 우왕좌왕하다가 저지른 일들을 수습해야 했다. 불확실의 늪에 굴러떨어지지 않으려 지푸라기라도 붙잡아 균형을 잡았다. 거의, 매일 겨우겨우 살아온 날들의 플러스와 마이너스가 균형을 맞추어 오늘날에 이르렀다.

흔들림의 하루하루를 통과하며 내가 알게 된 것은 '인생은 균형을 찾아가는 과정'이며 인간에게 주어진 매일은 '균형의 연습'이라는 사실이다. 그렇게 균형을 맞추는 과정에서 작고 큰 선물을 받는다. 이제 나는 인간이 그저 한 인간 이상이라는 것을 안다. 인간은 물질적이거나 생물학적인 존재가 아니다. 인간은 시간과 의미를 겹겹이 올리는 존재다. 목숨의 길이만큼 격을 쌓는 특별한 존재다.

죄와 한계는 우리 삶에 올올이 스며들어 있다. 우리는 모두 발을 헛디디고 휘청거린다. 삶의 묘미와 의미는 발을 헛디디는 데 있다. 또한 발을 헛디뎠다는 것을 인식하고, 시간이 흐르면서 휘청거리던 몸짓을 좀 더 우아하게 만들려고 노력하는 데 삶의 아름다움이 있다.

_ 데이비드 브룩스, 『인간의 품격』, 김희정 옮김, 부키, 2015

2부 나를 높이는 그림

품위 있는 칼럼니스트 데이비드 브룩스의 생각에 동의한다. 동시에 생의 연습을 꾸준히 치뤄 낡아버린 내가 꽤 괜찮게 느껴진다. 잠시 흔들릴지라도 마땅히 있어야 할 자리로 돌아오는 힘, 있어야 마땅한 자리를 지키는 이에게 고귀함이라는 선물은 주어진다. 인생의 품위는 결국 균형에서 나온다.

인생은 늘 아슬아슬해서 험난하지만, 아슬아슬해서 한번 다녀갈 가치가 있고 그렇게 살아남은 인생은 어쩔 수 없이 더욱 고귀하다. 페르메이르는 오늘날까지도 균형잡기에 바쁘고 살아가느라 아슬아슬한 모든 인생을 위해 '부디 품위 있게 살아가라'는 메시지를 남겼다. 다시 페르메이르의 메시지를 받아 모신다. 어차피 정신없이 흔들렸던 이번 인생, 품위 있고 균형잡힌 귀한 생을 살아보고야 말겠다.

품위는 균형에서 나온다

선 택 된

이 들 의
슬 픔

케테 콜비츠,
「애통. 자소상」「숙고하는 여인」

백석 시인의 이름은 꼭 그림 같다. 수능 문제집을 풀면서 처음 만난 「여
승」 이후로 나는 꾸준히 백석 시를 읽어왔다. 토속적인 시어에서 느껴지
는 생경한 말맛이 좋았고 한 편의 시가 담은 이야기는 머릿속에 정겨운
이미지를 그렸다. 그러다 백석과 자야의 이야기에 반하면서 더욱 그의 시
에 빠져들었다.

　　백석의 영원한 연인 김영한 여사는 유복한 집안에서 태어났으나 사
기를 당해 집안이 망하면서 하루아침에 거리에 나앉았다. 제아무리 귀한
몸이어도 당장의 배고픔에 어떤 묘책이 있었겠는가, 빈털터리 여자는 기
생이 되는 것밖에 선택의 여지가 없었다. 모던 보이 백석은 함흥 영생고보
에서 영어교사로 재직하던 중 함흥관의 회식 자리에 나갔다가 운명처럼
김영한을 만났다. 시인은 첫눈에 반해 "오늘부터 당신은 나의 영원한 마
누라야, 죽기 전엔 우리 사이에 이별은 없어요"라며 평생 함께할 것을 맹

세하고, "나 당신에게 아호雅號를 하나 지어줄 거야. 이제부터 '자야子夜'라고 합시다!"라며 『당시선집唐詩選集』에 수록된 「자야오가」에 나오는 이름을 선물했다. 변경으로 오랑캐를 물리치러 떠난 낭군을 그리워하는 여인 자야의 심경을 쓴 이백의 시였다. 두 사람은 함께하고 싶었으나 세상은 그들을 가만두지 않았다. 백석은 자야에게 만주로 함께 떠날 것을 강권했으나 그녀는 자신이 백석의 장래를 방해하게 될까봐 이를 거절한다.

잠시를 기약한 이별은 기나긴 이별이 되고, 한국전쟁으로 인해 두 사람은 서울과 함흥으로 떨어져 서로를 그리워하며 살아가게 된다. 혼자 남한에 남겨진 자야는 총명함을 발휘해 대한민국 3대 요정 중 하나인 대원각을 경영해 재력가로 성장하고, 1995년 1천억 이상의 대원각 부지를 법정스님에게 시주해 절을 짓는다. 백석의 생일마다 금식하며 불경을 외우던 자야는 종교의 세계에서라도 이루지 못한 사랑을 잇고 싶었다. 1997년에는 창작과비평사에 2억원을 출연하여 백석문학상의 기반을 마련한다. 이 이야기가 담긴 서울 성북동 길상사와 백석문학상은 한 여자가 기록한 드높은 사랑의 증거다.

생전에 자야 김영한 여사는 "사랑하는 사람을 생각하는데 때가 어디 있나" "천억 돈이 그 사람의 시 한 줄만도 못해요"라고 말했다 한다. 새겨들을수록 놀랍다. 여사는 백석의 진가를 알아본 몇 안 되는 사람이었다. 사랑과 존경이 같은 높이로 함께했다. 여사의 어록은 백석의 시만큼이나 아름답고 그의 시만큼이나 슬프다.

회색빛 계절에 가슴이 텅 빌 때면 나는 백석을 생각했다. 찬바람이

선택된 이들의 슬픔

마음을 칼날처럼 할퀼 때면 생채기가 난 그의 시가 떠올랐기 때문이다. 시어에 서린 백석의 슬픔 때문에 뜨거운 것이 울컥울컥 올라와, 번번이 가슴께를 꾹꾹 눌러야 했다. 어느 날은 그의 시 「남신의주 유동 박시봉방南新義州 柳洞 朴時逢方」을 읽다가 눈시울이 뜨거워졌다. 사람이 높고 귀하고 아름다우려면 수없는 노력과 꼬이는 일들과 실패와 오해가 있어야 하는 것 같아서⋯⋯.

(전략)

내 눈에 뜨거운 것이 핑 괴일 적이며,

또 내 스스로 화끈 낯이 붉도록 부끄러울 적이며,

나는 내 슬픔과 어리석음에 눌리어 죽을 수밖에 없는 것을 느끼는 것이었다.

그러나 잠시 뒤에 나는 고개를 들어,

허연 문창을 바라보든가 또 눈을 떠서 높은 천정을 쳐다보는 것인데,

이때 나는 내 뜻이며 힘으로, 나를 이끌어가는 것이 힘든 일인 것을 생각하고,

이것들보다 더 크고, 높은 것이 있어서, 나를 마음대로 굴려가는 것을 생각하는 것인데,

(중략)

나는 이런 저녁에는 화로를 더욱 다가 끼며, 무릎을 끓어보며,

어느 먼 산 뒷옆에 바우섶에 따로 외로이 서서,

어두워 오는데 하이야니 눈을 맞을, 그 마른 잎새에는,

쌀랑쌀랑 소리도 나며 눈을 맞을,

그 드물다는 굳고 정한 갈매나무라는 나무를 생각하는 것이었다.

_ 백석, 「남신의주 유동 박시봉방」,(『학풍』, 1948년 10월호)

백석의 삶은 참으로 꼬이고 꼬였다. 부모의 반대로 사랑하는 사람과 결혼할 수 없었고, 조선말로 시를 발표할 수 없어 간 만주에서 허무한 시간을 보냈다. 해방 후 고향인 평양에 돌아간 것을 가지고 월북 작가로 지칭되어 저평가되었다. 그는 북한에서도 남한에서도 괴로움을 당했다. 한국은 북한에 묶여 있는 그의 시를 오랫동안 금지했다. 어쩌면 이렇게 똑똑하고 섬세하고 잘생긴 시인의 능력이 조금도 발휘될 수 없었는가. 분명 자신을 기다리는 것이 확실한 연인을, 어찌하여 영영 만날 수 없게 되었나. 그가 하려는 일마다 왜 번번이 막혀버렸는가. 백석의 인생은 요즘 말로 '노답 인생', 속 터지고 갑갑한 삶이었다.

답 없는 인생에서 답을 찾아보려고 허우적거리는 몸짓이 인간의 슬픔이다. 답 없는 몸짓은 말 못할 슬픔을 부른다. 죽음처럼 슬픈 케테 콜비츠Käthe Kollwitz, 1867~1945의 청동 작품 「애통, 자소상」을 보라. 이 작품은 그녀가 자기 얼굴을 모델로 손수 빚고 주물을 부어서 만들어낸 자소상自塑像, 가소성이 있는 재료로 빚어서 작가 자신의 얼굴을 표현한 입체 작품이다. 보이는 것은 오직 얼굴과 손뿐, 작품 제목처럼 애통과 비탄이 가득한 표정이다.

애간장이 끊어지는 슬픔을 입으로 막고 버텨야 하는 사람. 차마 비명조차 내지르지 못하고 침묵 속에 머물러야 하는 사람. 소리는 겨우 감추더라도 표정만큼은 감추지 못하고, 피부를 뚫고 배어나오는 고통에 끔찍

신 태 원 어 들 의 슬 픔

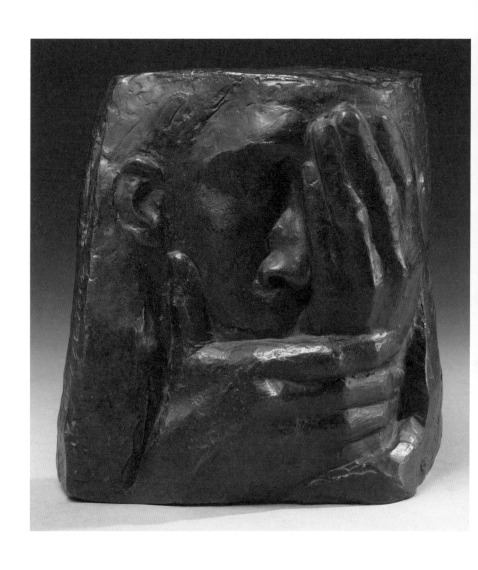

케테 콜비츠, 「애통, 자소상」,
청동, 26.5×25.5×9.5cm, 1938, 올덴부르크 미술관

한 사람. 간신히 얼굴을 가려내는 손이 아프다. 눈물을 쏟고 싶지 않아서 비명을 지르고 싶지 않아서, 얼굴을 가려 막아보려는 허우적거림이다. 눈물이 범벅된 얼굴이 차라리 낫겠다. 슬픔마저도 마음 놓고 드러낼 수 없는 처절함이라니. 도무지 못 견디겠다.

독일의 판화가인 케테 콜비츠는 연약한 자를 주인공으로 약자의 슬픔과 그의 마음, 고아와 과부, 가난과 질병, 고통을 표현했다. 화가의 잿빛 판화가 지르는 비명은 노르웨이의 표현주의 화가 뭉크의 그것과 유사하다. 콜비츠의 처절함은 그가 겪은 전쟁의 경험에서 온다. 동프로이센의 쾨니히스베르크에서 태어난 그녀는 베를린과 뮌헨을 거치며 미술을 공부했다. 아버지는 딸의 재능을 귀하게 여겼고, 콜비츠는 아버지처럼 귀한 남편을 만났다. 의사였던 남편이 병원을 개업한 베를린 프렌츠라우어베르크 지역은 빈민가였다. 당시는 프롤레타리아의 고통이 극에 달했고 혁명의 불안이 사회를 겹겹이 감쌌다.

남편은 사회의 어두운 부분을 부정하지 않았다. 그는 예술에 열중하는 아내를 자랑스럽게 여겼고, 배우자의 작품활동을 흔쾌히 지원했다. 화가는 이때부터 판화 기법을 배워 작품에 적용한다. 고통의 주제에 자연스럽게 다가간 화가의 시선은 1895~98년 연작 「직공들의 반란」과 1902~08년 연작 「농민전쟁」 제작으로 이어졌으며, 아들의 죽음을 온몸으로 겪은 1922~23년 연작 「전쟁」을 완성했다. 차후 제작되는 「프롤레타리아트」(1925)와 「죽음」(1934~35) 연작까지 화가의 작품은 모두 깊은 슬픔을 부정하지 않는다.

케테 콜비츠는 제1차세계대전에 참전한 아들을 잃었다. 콜비츠의 둘째 아들 페터는 18세의 나이로 전사했고, 죽은 아들의 이름을 물려받은 손자 페터도 28년 후 제2차세계대전으로 인해 전사했다. 전쟁이라는 이유로 잔인하게 아들을 잃은 후, 분신처럼 사랑하던 손자까지 허망하게 잃어야 했다는 것은 어미에게 끔찍한 일이다. 남편 역시 집에 떨어진 포탄으로 목숨을 잃었으니, 그녀가 전쟁과 맞설 때 어떤 마음이었겠는가. 생각만 해도 억장이 무너진다.

결국 항상 우는 것은 여자다. 긴 역사를 통틀어 전쟁은 늘 여자를 울렸다. 남자는 전쟁을 일으키고 남자를 데려가고 전장에서 사망해버리지만, 그들을 보내고 가슴을 졸여야 하는 쪽은 여자였으며, 남은 어린것들을 먹이려 험한 날들을 버텨야 하는 이도 여자였다. 적군의 파렴치한 노략에 희생당해야 하는 이도 여자였고, 전사한 남자를 가슴에 품고 오열하는 이도 끝내 여자였다.

케테 콜비츠도 그런 여자였다. 그리고 그녀는 예술가였다. 울지만은 않았다. 언젠가는 말라버릴 눈물보다 더 오래갈 것을 남겨야만 했다. 이 끔찍한 비극을 세상에 알려야 했다. 고통이 콜비츠를 움직였다. 그렇게라도 하지 않고서는 살 수가 없었다. 화가는 검은 눈물을 기록한다. 찢어지는 애통을 깊은 검정으로 절제한 그림과 판화, 떨리는 손자국이 확연한 소조가 화가의 탄식 같은 작품이다.

다시 백석을 생각한다. "내 슬픔이며 어리석음 같은 것들", 아무리 자책하고 또 생각해봐도 내 탓이 아닌 것들. 꽉 메어오는 가슴이며, 뜨겁

케테 콜비츠, 「숙고하는 여인」,
석판화, 28.9×26.4cm, 1920, 뉴욕 세인트에티엔갤러리

게 고이는 눈망울이며, 부끄러움으로 화끈한 낯이며 이 모든 것들이 천형
天刑 같은 슬픔과 어리석음으로 죽고자 하는 순간을 삭인다.

백석은 얼마나 비참했을까. 자신이 높고 귀하고 굳고 정하여 아름
다운 줄을 분명 알아도, 번번이 믿기지 않아 얼마나 고통스러웠을까. 생은
대개 자신의 선한 뜻과 다르게 흘러간다. 백석은 고백했다. '내 뜻이며 힘
보다 더 크고 높은 것이 나를 마음대로 굴려간다'고. 작고 힘없는 인간은
거대한 굴렁쇠 안에서 상처입고 피 흘리며 구르고 쉬이 일어서지 못한다.
아프고 답 없는 인생이다.

백석의 인생이 그러했고 케테 콜비츠의 인생도 그러했을 것이다. 하
늘의 고귀한 것들은 이 세상에서 가난하고 외롭고 높고 슬프고 쓸쓸할 수
밖에 없는 운명이라는 것을 침묵 가운데 되새긴다. 백석의 「흰 바람벽이
있어」 시구가 떠오른다. '하늘이 이 세상을 내일 적에 그가 가장 귀해하고
사랑하는 것들은 모두 가난하고 외롭고 높고 쓸쓸하니 그리고 언제나 넘
치는 사랑과 슬픔 속에 살도록 만드신 것이다' 시인은 오늘의 나를 위해
높은 시 한 줄을 남겨주었다. 그리고 케테 콜비츠는 오늘의 나를 위해 깊
은 슬픔으로 빚어낸 작품을 남겨주었다.

백석 덕분에, 그리고 케테 콜비츠 덕분에 하늘이 선택한 높고 아름
다운 인간이 이러한 슬픔을 겪어야 함을 알지만, 그래도 이 믿음이 진실이
아닐까봐, 그저 착각일까봐 자주 흔들리고 자주 두렵다. 그렇다면 어쩔 수
없다. 다시 눈을 들어 그의 시와 그녀의 작품을 바라보는 수밖에.

주 저 앉 은
자 리 에

빛 이
쏟 아 지 다

카를 슈피츠베크,
「재의 수요일」「숲속의 작은 빈터에 있는 화가, 양산 아래에 누워서」

'가족―동생―김약사'

내 휴대전화 주소록 맨 위에는 이런 이름이 있다. 안드로이드폰과 달리 아이폰은 주소록이 그룹별로 분류되지 않는다. 이렇게 황당할 데가! 안드로이드 유저는 믿을 수 없을 것이다. 단 한 개의 그룹만 있다고 생각하면 된다. 잘난 아이폰에게 폴더 따위는 존재하지 않는다. 오름차순으로 줄줄이 세팅될 뿐이다. 이건 내 취향이 아니다. MBTI(성격유형검사) 유형으로 치자면 판단형인 J 중에서도 초특급 J인 내게 이건 재앙이다. 그러니 몇 백 명의 이름이 뒤섞여 뒤죽박죽인 주소록을 건사하려면 방법이 없다.

어쩔 수 없이 맨 앞에는 정렬용 단어가 들어간다. 예를 들자면 대분류인 '가족' 다음에는 중분류인 '동생', 이후에는 가나다 순으로 주소록을 정리하는 것이다. 한편 언제나 전화번호부는 중요도로 정리해야 한다. 단축번호 1번과 2번을 길게 눌러 통화하던 시절부터 그랬다. 정렬용 단어도

이를 고려해 '가나다—ABC' 순으로 숙고해서 골라야 맨 위에 가장 중요한 그룹이 나온다. 원칙과 순서는 정확히 가자, 중요한 건 우선순위니까. 구구절절 서론이 길었으나 핵심은 간단하다. 내게 무척 중요한 그룹에 속하는 그는 내 혈육이고 이번 에피소드의 주인공이다. 그리고 그는 약을 짓는다.

내게는 약사로 하루하루를 보내는 막냇동생이 있다. 아침부터 밤까지 좁은 약국에 갇혀 일한다. 보통의 약국들이 그런 것처럼 1층 외벽을 통유리로 마감한 탓에 여름에는 더위에 헉헉대고 겨울에는 추위에 벌벌 떤다. 전화라도 걸면 1~2분 통화하기도 어려울 만큼 숨 가쁘다. 가끔은 성격이 급한 손님, 억지를 부리는 손님 때문에 화를 참는다. 손님 응대뿐 아니다. 약품 정리, 재고 관리, 처방전 관리 등 긴장해서 처리해야 하는 일들로 항상 분주하다. 약사는 좁은 장소에 묶인 1인 기업이나 마찬가지다. 아침 아홉시에 출근해서 저녁 여덟시에 약국 문을 닫고 나면 느긋하게 저녁 먹을 시간조차 없으니 일과 후 취미생활이란 게 가능하겠는가. 불쌍한 막내는 나날이 피로해져가고 조금씩 턱선이 둥글어진다. 음… 뱃살도 아주 조금씩 전진하고 있다.

주제나 기법이 딱히 강렬하지도 않은데 오래오래 생각나는 그림이 있다. 그에게는 아니지만 내게는 의미 있는 그림이 있고, 내게는 의미 없지만 그에게는 의미 있는 그림이 있다. 의미가 생기는 것은 경험과 그림이 맞닿았기 때문이리라. 내게 특별한 그림은 거울을 보는 듯한 그림이다. 우연처럼, 수백 년 전의 그림이 내게 온다. 가슴이 철렁한다. '내 인생의 한

컷' 같은 순간이 수백 년 전에도 있었다. 숙명처럼 나는 그림을 사랑하게 된다. 그림을 응시하며 나와 닮은 흔적을 어루만진다. 특별히 이런 '거울 같은 그림'을 많이 그린 장르가 있다. 나와 꼭 같이 대단할 것 없는, 필부 필부匹夫匹婦의 삶을 그린 그림이다.

아주 오래전에는 그림에도 귀천이 있었다. 17세기경 프랑스 미술사가 앙드레 펠리비앙은 '회화의 계급Hierarchy of genres'이라는 용어로 그림의 품격을 이론화했다. 그리스 신화나 성경, 문학의 한 장면을 그린 대규모 역사화가 가장 높은 수준의 그림이었으며, 인물의 개성과 생명력을 표현한 초상화가 다음으로 귀했고, 거대한 공간을 그린 풍경화가 그다음으로, 움직이지 않는 무생물을 그린 정물화가 가장 낮은 평가를 받았다. 국가에서 설립한 미술학교인 '로열아카데미'에서는 공적 역사화가를 양성하는 것이 목적이었다. 아카데미의 정회원이 된다는 것은 역사화 실력을 공인받았다는 의미였다. 왕의 권위를 성경과 신화에 비유하여 그리는 역사화는 무엇보다 중요했던 것이다.

인간의 영역에서 계급이 생기는 것은 어디에서나 자연스러운 현상인지도 모른다. 귀족을 공작, 후작, 백작, 자작, 남작으로 나누는 것과 뭐그리 다르겠는가. 그들의 세계도 급수가 치열하다. 그런데 18세기까지 이 라운드에 끼어들지도 못한 그림이 있다. 굳이 비유하자면 '평민' 그림으로 불러야 적당하달까. 인간의 평범한 일상, 풍속을 그린 그림은 18세기에 이르러서야 제 지분을 갖게 되었다.

인간의 생활과 경험을 그린 소박한 그림이 있다. 높은 사람들의 삶

주저앉은 자리에 빛이 쏟아지다

이 아니라 보통의 일상을 그려냈기에 오랫동안 가치를 인정받지 못한 그림들이 그렇다. 사사로운 그림은 겉보기에 자칫 투박하고 볼품없어 보이나 오히려 이 검소함이 '순간 멈춤'의 감동을 준다. 그러한 풍속화의 거장 중에 카를 슈피츠베크Carl Spitzweg, 1808~85가 유독 빛난다. 정 많고 유쾌한 그림의 마스터, 카를은 복잡한 세상과 불안한 정치에 질린 독일 사람들이 작은 평화와 안정을 추구하던 비더마이어 시기의 인물이었다. 그는 전문 약제사를 본업으로 하면서 그림도 그리고 시를 쓴 화가이자 시인이었으니, 대단한 팔방미인이자 멀티플레이어다.

카를 역시 내 동생처럼 바쁜 일상을 살았을지 모른다. 일반의약 상식이 적었던 옛날에는 손님들이 얼마나 많은 질문을 쏟아냈을지, 그들을 안심시키려고 얼마나 많은 이야기를 여러 차례 했을지 스트레스가 밀려온다. 하면 할수록 어렵고 버거운 것이 사람의 아픔을 보듬는 일이다. 그러나 카를 슈피츠베크는 자기에게 주어진 버거움을 기꺼이 받아들인 것 같다. 카를의 그림 하나하나가 가지고 있는 일상성과 유머, 따뜻함이 이를 입증한다. 그가 만난 한 사람 한 사람이 얼마나 중요한 이야기를 가지고 있었을지, 감히 헤아릴 수 없다. 카를은 사람들의 이야기를 소중히 품었다가 정성들여 그림을 그리고 시를 썼다. 그가 애정한 삶은 지극히 사소해서 웃음이 난다. 작고 귀엽다. 손끝이 닿지 않아도 그림은 내내 따뜻하다. 온기를 한 겹 한 겹 쌓은 채움의 아름다움을 실감한다.

'채움'을 생각하면 떠오르는 카를 슈피츠베크의 그림이 있다. 작품의 제목인 '재의 수요일'은 기독교의 주요 절기인 사순절의 첫날을 의미한

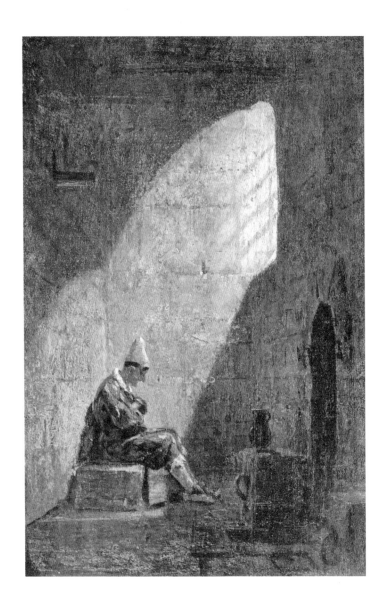

카를 슈피츠베크, 「재의 수요일」,
캔버스에 유채, 21×14cm, 1860년경, 슈투트가르트 미술관

다. 사순절은 부활절이 오기 전까지 주일을 제외한 40일 동안의 기간이며, 기독교인들은 그동안 그리스도의 삶을 생각하며 근신한다. 제목에서 흐르는 종교적 이미지와 달리, 「재의 수요일」에서는 성인聖人이 아니라 어릿광대가 등장한다. 알록달록한 옷을 입고 뾰족한 원뿔 모자를 쓴 어릿광대는 영락없이 세속에 속한 인물이자 사람들의 쾌락을 돋우기 위해 자신의 모든 노력을 바치는 인물이다. 돈을 준다면 기꺼이 웃음을 파는 밑바닥 인생이다. 가장 속된 인물이 거룩한 그림의 주인공이 되었다.

어릿광대는 아무도 없는 장소에서 빛을 받으며 조용히 고개를 숙였다. 허름한 상자 위에 주저앉은 그에게 편안하고 즐거운 삶이란 거리가 멀었으리라. 그때나 지금이나 광대는 높은 지위를 가진 이가 아니다. 제목을 고려했을 때 그는 기도하고 있는지도 모른다. 사람들을 즐겁게 하려고 스스로 자존심을 버렸던 순간을 생각하며 가슴 아파할 수도 있다. 지금 살아가는 삶이 어떠한지 세상의 평가와 자신의 평가를 겨누어볼지도 모른다. 무엇보다도 잘 살고 싶지만 그리하지 못하는 자신의 연약함을 생각할 수도 있다. 그가 마음을 토해내고 있는 곳은 비밀의 장소다. 거짓말처럼 빛이 쏟아진다.

몸과 마음이 거꾸로 쏟아질 때가 있다. 그럴 때면 혼자 아무도 모르는 곳을 찾는다. 비밀스러운 장소에 문을 닫아걸고 콕 박혀 있으면 조금씩 숨통이 트이기 시작한다. 대학생 때는 그곳이 하늘이 다 트인 학교 옥상이었고, 한때는 아파트 단지의 외딴 벤치였으며, 가끔은 남산 언덕을 오르는 파란 버스 안이었고, 지금은 작업실이다. 거기에 따뜻한 카디건이나 핫팩

이 있으면 더할 나위 없다. 가만히 마음을 풀어놓으면 가슴에 가득한 슬픔이 뚝뚝 떨어진다. 아무것도 할 필요가 없다. 한참을 그러고 나면 자리를 털고 일어나 거꾸로 쏟아진 몸과 마음을 주워 담는다. 마음을 비움으로써 다시 무언가를 채울 준비가 끝난다.

'바보의사' 안수현이 "심원深遠한 감동은 완벽한 사람보다는 오히려 연약함 가운데 삶의 아름다움을 잔잔히 보여주는 이들에게서 넉넉히 흘러나오지 않는가. 비움 가운데 더 큰 채움의 은혜가 임한다는 사실을 우리는 종종 잊고 산다"라고 했듯이, 연약함을 외면하지 않는 사람은 연약함을 감동으로 바꾸어 품는다. 아이러니하게도 연약함은 채움의 통로로 변화한다.

삶은 연약함을 매일 수면 위로 떠올린다. 육신과 정신은 한계가 있다고 고백하라 한다. 원치 않는 것에 타협할 수밖에 없도록 몰아친다. 올라서면 비극의 무대다. 돌아서면 비극의 뒤편이다. 어두운 공간에서 고개를 숙인다. 연약함을 쏟아내는 시간과 장소가 다시 무언가를 채우는 시간과 장소가 된다. 그것이 용기가 될 수도 있고, 위로가 될 수도 있고, 기쁨이 될 수도 있고, 이 그림에서처럼 빛이 될 수도 있다. 인간이라면 누구에게나 그런 시간과 장소가 필요하다. 나를 꾸역꾸역 주워 담는 비밀의 시간과 장소를 가져야만 한다.

인간의 삶은 그렇게 지속된다. 가장 연약한 인간이 주저앉은 자리에 오히려 가장 빛나는 것이 채워진다는 인생의 아이러니. 그건 자신만의 비밀스러운 시간과 장소를 지켜온 사람만이 경험할 수 있는 선물이 아닐까.

주저앉은 자리에 빛이 쏟아지다

카를 슈피츠베크, 「숲속의 작은 빈터에 있는 화가, 양산 아래에 누워서」,
캔버스에 유채, 49.5×30.2cm, 1850년경, 개인 소장

오늘도 내 비밀의 장소를 찾아가 하늘을 바라본다. 탁 트인 넓은 공간, 등나무 여울진 나의 조용한 정독도서관 벤치. 그늘은 편안하고 바람은 선선히 불어 맑게 숨통이 트인다. 문득 그분이 떠오른다. 투명한 좁은 큐브에서 바지런히 일하고 있을 '가족—동생—김약사'님. 잠시 앉지도 못하고 종종거리며 줄줄이 선 손님을 맞을 그에게 조금 미안해진다.

　　"네게도 다정하게 그늘진 장소가 있어야 할 텐데, 너는 위로가 쏟아지는 시간과 공간을 갖고 있는 거니?"

　　　　　　　　　　　　주저앉은 자리에 빛이 쏟아지다

이 토 록

지 독 한
고 독

존 프레더릭 루이스,
「손님을 맞이하는 숙녀(접대)」
「소아시아 지역, 귀족의 정원에서」

삼대를 이어 잘 나간다는 경복궁역 김봉수 작명소에서 거액을 지불하고 지어온 내 한자 이름은 '정원'이라는 뜻이다. 생기 넘치는 초록과 화려한 꽃이 가득한 뜰처럼 인생을 가꾸라고, 빛과 색으로 충만한 정원을 만들라고 지어오셨다고 한다. 그래서인지 (미술을 전공해서) 빛과 색이 넘치는 인생을 살고 있지만, 잠시 긴장을 놓치면 강력한 잡초가 올라오는 생을 살아가고 있다. 매일매일 부지런히 내 인생을 가꾸는 일은 티가 안 나는 '공기노동'이지만, 하루 이틀 게을리하면 티가 팍팍 나는 '본전치기 노동'이기도 하다.

스멀스멀 자라나는 미운 마음을 잘라내고, 분에 못 이겨 날카로운 말로 적은 낙서를 버린다. 내 정원에 누군가 침입한 발자국을 닦고, 곳곳에 박힌 감정의 자갈을 솎아내고, 샘 주변을 청결히 하면, 꽃이 가득 피고 나비와 꿀벌이 날아든다. 운이 좋으면 고양이나 강아지 같은 다정한 친구들

이 다가온다. 계절마다 쓸 만한 것들이 피고 자라난다. 그러나 이 정원을 특별하게 하는 것은 역시 고독이다.

생각해보면 나는 늘 충만한 고독 가운데 가장 크고 탐스러운 꽃을 피워냈다. 결코 원했던 고독이 아니었는데, 고독 가운데 고군분투하다 학업을 마쳤고, 고독 가운데 지지부진하다 직업을 가졌다. 지겹기만한 고독의 터널 끝에서 오래오래 남을 한 사람을 얻기도 했다. 이제 고독은 일상적이다. 가끔은 꽃 같은 고독의 모양새에서 존 프레더릭 루이스John Frederick Lewis, 1805~76의 향기를 맡는다. 눈부시게 아름다운 그의 정원으로 찾아가 탐스러운 꽃 가운데 고독을 기댄다.

19세기 영국 미술계의 탐미적 화가, 존 프레더릭 루이스는 런던의 화가 집안에서 태어나 자연스레 미술인이 되었다. 인그레이빙engraving, 동판화의 한 종류 작가인 아버지를 따라 그는 어렸을 때부터 체계적인 미술교육을 받았고 이후 판화를 제작했다. 감각의 영역은 노력한다고 계발되는 것이 아니다. 몸으로 타고나야 한다. 루이스의 그림은 감각적이다. 인물을 그릴 때면 화가의 재능은 빛을 발한다. 붓끝에서 맥박이 뛴다. 그는 당대 초상화가로 인기가 높았던 토머스 로런스 경의 제자로 들어가 열심을 더한다.

화가들은 여행을 좋아한다. 낯선 시각 이미지가 그들의 열망을 자극하기 때문일까. 루이스는 이십대에 영국을 떠난다. 그만큼 여기저기 여행을 다녔던 화가도 드물 것이다. 젊은 루이스는 약 4년간 유럽을 찬찬히 훑는다. 당시 그에게 색다른 자극을 준 장소는 동로마의 유산이 가득한 콘스

이토록 지독한 고독

탄티노플이었다. 고향인 런던에서 멀리 떨어진 곳이니 자연히 모든 것이 신선했을 것이다.

　서유럽의 문화유산을 딛고 자란 이에게 풍부한 색감과 다양한 질감, 새로운 패턴이 나타나는 동유럽 문화는 매력적일 수밖에 없다. 루이스는 그때의 경험이 얼마나 좋았던지 몇 번이고 여장을 꾸린다. 화가가 다녔던 곳은 스페인과 북아프리카뿐 아니라 저 멀리 이집트까지 길고도 넓다. 36세에 떠난 이집트 여행에서 루이스는 새로운 문화에 흘랑 반해 카이로에 정착하고 이집트 문화에 젖어 살았다. 이집트 구석구석을 여행하고 그들의 옷을 입고 지냈다. 1841년부터 51년까지 그가 머문 기간은 무려 10년이었다.

　루이스는 본디 수채화의 스페셜리스트였지만 귀국 후 유화에 도전한다. 유화가 가진 질감이나 표현의 확장성에 매료되었을 것이다. 화가는 유화 기법을 훌륭하게 사용해 '당대 가장 뛰어난 영국 화가'로서 칭송받았다. 루이스는 라파엘전파처럼 치밀하게 붓질했지만 관심의 주제는 확연히 달랐다. 문학적이고 종교적인 주제를 좋아했던 라파엘전파와 달리, 루이스는 동양풍oriental 주제와 내용에 집중한다.

　원래 오리엔탈리즘은 서양인이 좋아하던 동양 취미를 의미했다. 19세기 서양인들은 동양의 색다른 문화에 열광했고 그들 눈에 화려한 동양 문화를 수집하며 즐거워했다. 그들은 동양인과 동양 문화를 대상화하기 시작한다. 그림에 있어서는 주로 중동 지역을 중심으로 노예나 하렘 문화를 화려하게 그리는 경우가 많았다. 그렇게 서양인들은 동양에 대해 전형적이거나 왜곡된 고정관념을 만들어갔다. 이 관념은 알 듯 모를 듯 지속

존 프레더릭 루이스, 「손님을 맞이하는 숙녀(접대)」,
패널에 유채, 63.5×76.2cm, 1873, 뉴헤이븐 예일대학교 영국미술센터

되다가 1978년에 이르러 에드워드 사이드가 『오리엔탈리즘』을 저술하면서 이 관념을 이론화했다. 서구 문화가 자신들의 필요에 따라 동양 문화를 신비화, 미개화하면서 착취했다는 것이 사이드의 주장이다.

그러나 문제는 나 같은 동양인 관람자조차도 오리엔탈 스타일의 그림이 아름답다고 열광하는 것이다. 분명 오리엔탈리즘에 물들어서일 테지만, 나는 루이스의 그림이 화려하고 고와서라며 화가를 탓하고 싶다. 루이스는 성적인 뉘앙스를 동반함으로써 동양의 여성성을 착취했던 다른 오리엔탈리스트와 달랐다고 생각한다. 역시 동양풍을 좋아했던 앵그르가 「오달리스크」를 통해 여성을 성적으로 대상화하고, 들라크루아가 「사르다나팔루스 왕의 죽음」을 통해 하렘의 문란함과 여성 노예의 비참함을 암시했던 것들과 비교해보면 루이스는 확실히 동양풍의 아름다움에 집중한다. 그는 동양 여성의 누드를 그리지 않았고 오히려 아내를 모델로 하여 동양적인 풍속을 대입했다. 루이스가 그린 동양풍 여성에게는 노예로서의 비참함보다 생활에 열중하는 진지함이 드러난다.

루이스의 그림에서는 절제된 인물에 아련한 화려함이 가득하다. 화가의 그림 중에 눈길이 안 가는 그림은 없다. 그중에서도 「소아시아 지역, 귀족의 정원에서」에 시선이 고인다. 화려함 가운데 뭔지 모를 고독감이 지독하게 스몄기 때문이다.

온화한 햇살 가운데 여자의 뒤로 보이는 다채로운 꽃의 정원, 발목까지 흘러내린 드레스와 허리띠는 이곳이 평범한 공간이 아니며, 이것이 아무나 입는 옷이 아님을 알려준다. 여자의 의상은 무늬가 새롭고 질감이

존 프레더릭 루이스, 「소아시아 지역, 귀족의 정원에서」,
패널에 유채, 106.5×68.5cm, 1865, 프레스턴 해리스뮤지엄앤드아트갤러리

독특하다. 머리에 두른 스카프가 인상적이다. 고개 숙인 얼굴에 그늘이 진다. 체념과 외로움이 드러난 담백한 표정이 시선을 빼앗는다. 물론 언뜻 강인해 보이지는 않는다. 사람들은 잘 모른다. 강인함은 보이는 것이 아니라 상태를 의미하는 것임을. 꼿꼿이 홀로 선 사람이 어찌 강하지 않단 말인가. 여자는 담담하니 백합을 들고 꽃대를 다듬는다. 담담한 표정은 고독을 돋운다. 정갈함이 가득하다. 구구절절 제목을 듣지 않아도 알겠다. 그녀는 높은 신분이어서 고독하고, 고독해서 품위 있다.

삶은 고독을 자양분으로 성장하는 것이 아닐까. 생이 정원을 가꾸는 과정이라면 굳이 왜 고독을 심는가. 이미 늘 잡초처럼 무성한 것이 고독인데. 인생에서 고독하지 않은 순간은 별로 없다. 우리는 순간이나마 고독을 외면하려 짬짬이 페이스북을 스크롤링하기도 하고, 보이스톡으로 밤새 수다를 떨기도 한다. '좋아요'에 집착하기도 하고 취하도록 술을 마시기도 한다. '혹시나' 나갔다가 '역시나' 하고 돌아오는 소개팅 날에는 가끔 눈물도 흘린다. 고독의 정원이 싫어 어디로든 도망치다가 돌아오기를 반복한다. 그러나 어떻게든 피할 수 없는 고독의 힘 때문에 우리는 꾸역꾸역 무언가를 해낸다.

고독이 가득한 정원에서만 피어나는 꽃이 있다. 고독에 뿌리를 박고 고독에 기대 피어나는 아름다움은 괜찮은 결과를 남긴다. 고독 가운데 가장 원하는 것이 피어나는 인생을 나는 여러 번 목격했다. 풍요로운 인생은 고독한 순례자의 것이다. 정신분석의 앤서니 스토는 그의 책에서 고독이 어떻게 꽃을 피워내는지 알려준다.

혼자 있는 능력은 귀중한 자원이다. 혼자 있을 때 사람들은 내면 가장 깊은 곳의 느낌과 접촉하고, 상실을 받아들이고, 생각을 정리하고, 태도를 바꾼다.

__앤서니 스토, 『고독의 위로』, 이순영 옮김, 책읽는수요일, 2011

고독이 스민 정원에서는 평범의 씨앗에서 비범의 꽃이 피어난다. 당신이 고독할 때 아름다움이 피어난다. 당신이 고독할 때 당당함이 두드러진다. 귀한 것은 대개 고독하기 마련이다. 고독할 때야말로 당신이 높은 곳에 오르기 적합한 때이니, 지독히도 고독한 당신은 분명 귀한 사람이다. 고독해서 두려운 당신이 루이스의 정원에 들어가 꽃들 가운데 서기를 바란다. 저 담담한 귀족 아가씨처럼. 슬프도록 고독한 당신이 이토록 지독한 고독을 귀히 받아들였으면 좋겠다. 당신의 꽃을, 당신의 정원을, 당신의 지독한 고독을 응원한다.

이토록 지독한 고독

걷 지 않 고 는

견 딜 수 없 는
사 람 들

알베르토 자코메티,
『걷는 사람 I』

몇 년 전에 출장 갔던 곳에서 우연히 지인을 만나뵀다. 그분은 곧 퇴직신
청서를 내신다고 하셨다. 몸이 많이 아파 수술을 받느라 그간 쉬셨다며,
일은 이제 그만해야 할 것 같다며 웃으셨다. 몸이 아파 직장을 그만둔다는
데 웃음은 밝아 좀 놀랐다. 내 표정을 알겠다는 듯 그분은 말씀을 이어가
셨다.

"꿈이었어요. 산티아고 가는 거. 이제 산티아고 순례길에 갈 거예요."

아직도 꿈결 같던 어르신의 표정이 생생하다.
유독 걷기를 좋아해 의미를 부여하는 사람들이 있다. 제주도 올레길
이며 지리산 둘레길을 걸으러 시간과 돈을 투자해 떠나는 사람들은 말할
것도 없고, 모 제약회사에서 주최한다는 대학생들의 국토대장정은 선정
되기 어려운 것으로 유명하다. 규모 있는 포털사이트에는 걷기 카페와 도

보여행 카페가 꾸준히 성장세를 이룬다.

　　최근 몇 년 동안 스포츠브랜드에서 워킹화 시장이 차지하고 있는 규모는 무시하지 못할 정도이고, 심지어 「걷기왕」(2016)이라는 영화까지 나왔다. 한국의 TED 역할을 톡톡히 하고 있는 「세바시(세상을 바꾸는 시간, 15분)」에서는 배우 심혜진이 스페인 산티아고와 포르투갈 순례길을 걸어온 후 깨달은 내용을 강의하여 큰 호응을 얻기도 했다. 걷기에 의미가 없다면 이렇게 수많은 사람들이 걷기를 좋아할 리가 없다. 사람들이 걷기를 중요하게 여기지 않는다면 이 자본주의 사회에서 걷기가 '돈'이 될 리가 없다. 고가의 스마트워치가 어느 순간 만보기로 전락했다는 우스갯소리를 들어본 적이 있는가. 40만원이 훌쩍 넘는 애플워치라도 사람들이 가장 많이 쓰는 기능은 결국 걸음 수 확인이었던 것이다. 애플워치까지 가지 않더라도 아이폰에는 움직임을 체크해 얼마나 걸었는지 알려주는 '건강' 앱이 기본 옵션으로 깔렸다. 나도 똑같다. 왼쪽 손목에는 하얀 스마트밴드가 절대 떨어지지 않는다. 매일 저녁 얼마나 걸었는지 확인해야 직성이 풀리기 때문이다. 데일리로 설정해놓은 내 목표는 일단 1만5천보다.

　　사람들이 걷는 이유는 각각 다르다. 하염없이 걷다보면 어딘가에 닿고야 만다는 이야기, 걷는 동안에는 몸의 감각이 세상과 조우하는 것 같아 감격스럽다는 이야기, 먼 거리까지 목표를 달성하고 난 후의 육체적 피로가 달콤하다는 이야기, 생각할 거리가 있으면 꼭 걸어야 한다는 이야기, 어떤 걷기 활동은 구직할 때 자기소개서에 쓸 만한 내용이 된다는…… 이야기는 저마다 다르지만 그들이 바라는 것은 크게 다르지 않다. 걷는 동안

자신을 온전히 경험하는 일이 걷고픈 욕망의 본질이다. 알베르토 자코메티Alberto Giacometti, 1901~66의 청동 작품 「걷는 사람」은 사람들의 이런 바람을 구현한 것 같다. 인간의 내면적 고독과 덧없음에 천착했던 자코메티는 그의 작품처럼 단단하고 유연한 사람이었다.

> 우리는 특히 한 남자에게 마음이 끌렸는데, 그는 굴곡진 준수한 얼굴에 텁수룩한 머리를 하고서 무언가를 갈망하는 눈빛으로 밤새도록 거리를 혼자서, 혹은 매우 아름다운 여인과 함께 거닐곤 했다. 그는 바윗덩이처럼 단단하면서도 동시에 정령보다 더 자유로워 보였다.
> __지영래, 「사르트르의 미술론(자코메티)-절대에 대한 탐구」
> (서동욱 엮음, 『미술은 철학의 눈이다』, 문학과지성사, 2014)

특히, 시몬드 보부아르는 『나이의 힘』에서 자코메티를 "바윗덩이처럼 단단하면서도 정령보다 더 자유롭다"라고 표현했다. 자코메티에 대한 보부아르의 묘사는 용접한 철근처럼 단단하고 정령처럼 부피 없이 휘청거리는 예술가의 작품과 꼭 닮았다.

자코메티는 화가인 아버지 덕에 자연스럽게 그림을 시작했다. 열네 살에는 조각 작업을 할 정도로 조형적 면모를 키워냈다. 고향 스위스 스탐파를 떠나 이탈리아와 프랑스를 오가며 주도적으로 공부했다. 특히 파리에서는 힘이 넘치는 조각가 앙투안 부르델을 만나 조각의 방법을 재정립했다. 곧이어 콘스탄틴 브란쿠시 같은 입체주의 작가를 만나면서 자코메티는 폭넓은 미술언어를 찾아간다. 새로운 시야를 열어준 초현실주의자

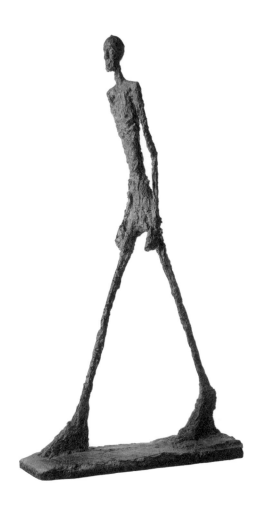

알베르토 자코메티, 「걷는 사람 I」,
청동, 180.5×27×97cm, 1960

와의 만남, 사르트르와 보부아르 등 사상가들과의 만남은 작가의 조형세계에 의미 있는 변화를 이끌어낸다.

알베르토 자코메티는 20세기 최고의 실존주의 철학자 사르트르와 친밀하게 교유했다. 그들 사이에 인간 실존을 탐구하는 토론이 일상이었을 것은 당연하다. 자코메티는 네 살 연하의 사르트르를 좋아했다. 자코메티의 괴상한 직관력과 표현력은 사르트르에게 영감을 주었고, 사르트르는 자신이 품었던 실존의 고민을 자코메티가 작품으로 풀어내는 데 감격했다. 그들은 예술과 철학이라는 각자의 도구가 달랐을 뿐, 인간의 실존을 추구하는 데 있어 닮은꼴이었다.

삶의 덧없음을 절감하는 사람들은 자코메티의 작품을 보면 눈물을 흘린다. 휙 불면 날아갈 것 같은 가벼운 인체, 툭 치면 부러질 것 같은 가느다란 뼈대, 무언가에 긴장한 듯 경직된 모습, 뼈대에 간신히 붙은 상처처럼 거친 흙 자국 표면. 사실은 모두 알고 있다. 인간의 겉껍질 아래에는 모두 다 같은 모습의 부실함이 있다는 것을. 매일 조금씩 지워지면서 무無에 가까워지는 것을 두려워한다는 것을. 이러한 자코메티의 인체는 멘털이 한껏 쪼그라든 채 살아가는 현대인의 내면을 잘 표현한다. 볼륨을 과감히 생략해버린 시든 몸을 빌려 위축된 마음을 정확하게 짚어낸다. 자코메티가 살았던 20세기 현대인과 오늘날의 21세기 현대인을 비교해도 크게 다르지 않다. 삶의 편리는 눈에 띄게 발달했지만 그때나 지금이나 인간은 불안한 존재이며, 삶은 불안정해 휘청거리고, 당장 내일 일을 몰라 우왕좌왕한다.

「걷는 사람」은 제목과 달리 움직임이 거의 느껴지지 않는다. 걷는 순간을 포착했지만 움직임이 전혀 없고 오히려 정지된 순간 같다. 거대한 추를 단 듯 발목은 땅에 붙어 있다. 이 발을 어떻게 떼어 옮길 수 있을까. 걷고 있지만 움직이지 않는다. 이러한 동세 없음은 오히려 기묘한 공간을 만들어내면서 현실이 아닌 낯선 감각을 불러일으킨다. 혹시 존재를 온전히 경험함으로써 내면의 절박한 고독을 확인한다면, 그 순간 그는 인간 이상의 존재가 되고, 공간은 그에게 어울리게 되는 것이 아닐까.

인간이 자신을 경험하는 시간은 중요하다. 대부분 이 과정에서 성찰을 이룬다. 성찰은 불안감을 다스리고 본질을 일으켜세운다.

나 역시 공허에 시달릴 때 무작정 걷는다. 귀가길에 마을버스를 타는 대신 탄천 도보로 내려와 40~50분을 걷는다. 기회가 되면 직장 근처에서도 걷는다. 코엑스에서 박람회를 관람하면 선릉역을 거쳐 강남역까지 걷는다. 연극을 보면 혜화동에서 종로5가, 종로3가역을 거쳐 종각과 광화문까지 걷는다. 비가 오면 시청역에서부터 을지로입구, 을지로3가, 4가, 동대문역사문화공원역까지 연결된 지하통로를 저벅저벅 걷는다.

일단 걷기 시작하면 한두 시간쯤은 고요히 흘러간다. 비루한 몸을 움직이며 한 걸음씩 걸으면 내가 존재하고 있음을 확인한다. 적어도 걷는 순간만큼은 살아 있다. 걷기를 통해 나는 세상에 발을 디디고, 몸을 일으켜세우며, 무게 중심을 옮기고, 위치를 이동한다. 존재의 확신은 자신의 '있음'에 충만한 세계를 확인한다. 잠시나마 충만함은 쪼그라든 멘털의 공허함을 채우고, 휘청거리며 걷는 일상에 대한 두려움을 잊게 한다. 순간이

걷지 않고는 견딜 수 없는 사람들

연속된다. 가늘고 길게 이어진다. 삶은 계속된다. 이렇게 시들고 연약한 인간이 삶을 이을 용기를 갖다니 대단하다.

걷기는 가장 쉽게 존재를 체험하는 행동이 아닐까. '멘털'이 붕괴되었을 때, 걸으라. 일에서 답이 안 나올 때, 걸으라. 곁이 없어 고독할 때, 걸으라. 가질 수 없어 고통스러울 때, 걸으라. 하루 더 살기 위해 걸으라. 살아남기 위해 걸으라. 걷고 또 걷는다는 단순한 행동만으로 존재는 견고해지고 '멘털'은 온전해질 테니.

곁 을

지 키 는
것 만 으 로 도

택배라는 꽃의 꽃말은 '설렘'이 아닐까. 인터넷 쇼핑이 대중화되면서 택배 자체가 물건만큼 큰 즐거움이 되었다. 일상의 노곤함 가운데 '고객님, 택배가 금일 14:00경 배달될 예정입니다'라는 문자를 받으면 얼마나 기운이 솟는지 모를 정도로……. '어서 가서 택배를 열어봐야지' 하는 조바심에 덩달아 퇴근이 기다려진다. 월요병의 특효약은 금요일에 회사로 주문하는 택배라고 한다. 그래야 매주 월요일마다 '택배를 받으러' 기꺼이 회사에 가야 하므로. 닭이 먼저인지 달걀이 먼저인지는 모르겠지만 택배 알람은 언제나 반갑다.

가끔은 예상치 못한 알람이 뜬다. '고객님의 택배가 배달되었습니다'라는 문자에 고개를 갸우뚱한다. '내가 대체 뭘 산거지?' 워낙 이것저것 사대서 뭘 샀는지 잊어버린 건가 자책하며 반성한다. 부리나케 집으로 돌아와 상자를 뜯는다. 송장에는 낯익은 이름이 있다. 친애하는 최기자님이

보내주신 예고 없는 선물이다. 여러 번 감싼 뽁뽁이 비닐을 뜯어보니 묵직한 유리컵 안에 압화押花로 장식한 향초다. 서랍을 열고 연필 사이를 굴러다니던 라이터를 찾아 불을 붙인다. 향초를 써보는 건 처음이다. 예상 외로 풍부한 향과 따뜻한 빛에 놀란다. 형광등을 끄고 책상에 앉아 물끄러미 불꽃을 바라본다. 희미한 시절이 떠오른다.

지금은 드문 일이지만 십여 년 전에는 정전이 간혹 있었다. 싱크대 서랍에는 가래떡 같은 양초가 있었고, 양초에 불을 붙일 성냥이나 라이터도 함께 있었다. 라이터를 켜는 것은 어려웠다. 발화점이 손에 가까워 톱니만 헛돌리다가 불이 붙으면 화들짝 떨어뜨리기 일쑤였다. 성냥을 켜는 것도 무서웠다. 불이 붙으면 벌벌 떨면서 몇 개의 성냥을 놓쳐버렸다. '불장난을 하지 말라'는 훈화를 늘 학교에서 듣던 시대여서 더 그랬을까. 불을 못 켜는 애들은 나 말고도 많았다. 가끔 케이크에 불을 붙일 때면 능숙하게 성냥을 다루는 친구들이 영웅 취급을 받았다. 겁 많은 내가 양초에 불을 붙일 수 있을 때까지는 꽤 많은 시행착오와 시간과 용기가 필요했다.

몇 번의 실패를 거쳐서라도 꼭 빛을 밝혀야 했다. 어둠이 불편했고 어둠이 무서웠다. 작은 빛이 켜지면 얼마나 고마운지, 이 불빛만 있으면 정전이 끝날 때까지 기다릴 자신이 있었다. 이제 시대가 변해서 양초를 쓸 일은 거의 없다. 하다못해 손전등조차 일상에서는 낯설다. 생활에서 손 닿는 데 쓰는 건 휴대전화다. 가로등 없는 어두운 길에 접어들면 자연스럽게 휴대전화를 켜 손바닥만한 빛에 기댄다. 플래시 아이콘을 켜면 랜턴이 무색할 정도로 발 앞이 환해진다. 작거나 크거나 빛은 항상 기댈 만하다.

곁에 빛을 둔 고마움을 떠올리면 조르주 드라투르Georges de La Tour, 1593~1652의 그림이 떠오른다. 촛불을 정성스레 받쳐든 아이가 곁을 지키는 「목수 성 요셉」이 눈앞에서 어른거린다.

단 하나의 양초가 빛을 밝히고 있다. 칠흑 같은 어둠 사이로 작은 불꽃 하나가 놀라운 힘을 발휘한다. 심지를 따라 길고 커다란 불꽃이 활활 타오른다. 어떤 도움도 필요 없이 빛은 공간을 지배한다. 이 빛이 없다면 요셉은 아무것도 할 수 없다. 늙은 목수 요셉은 늦은 밤에도 불구하고 무언가를 만들어야 할 만큼 급하다. 대패로 깎은 나무껍데기와 공구가 흐트러졌다. 어둠이 짙어 발을 잘못 디디면 다치기 십상이다. 촛불을 고정시킬 선반도 마땅히 없다. 그러니 아기예수가 기꺼이 곁을 채워주었다. 아이는 맑고 밝은 얼굴로 촛불 거리를 가늠한다. 바람이 불세라 불꽃 근처를 손으로 가리는 것도 잊지 않는다. 아비 요셉은 힘줄이 튀어나오도록 열심히 일하는 가운데 아들 예수를 살짝 바라본다. 애틋한 긴장감이 고인다. 이것도 사랑이다, 분명 그렇다.

성 요셉에게 예수는 친아들이 아니었다. 마리아와 결혼을 앞둔 요셉에게 천사가 찾아와 예비 부부에게 신의 아이가 찾아왔음을 알려준다. 요셉은 신의 아이를 키워달라는 뜻을 받아들이지만 설마, 기뻤을 리가 없다. 요셉은 자기 아들을 가져보기 전에 다른 이의 아들을 키워야 했다. 게다가 사람의 아이도 아닌 신의 아이를 입양하다니. 무엇이든 다 알고 있을 듯한 신神 미니미와 산다는 것은 얼마나 조심스럽고 불편했을까. 그런 요셉과 아기예수와의 관계가 차차 변화하여 '곁'이 되기까지는 긴 시간과 성실한 정성이 필요했으리라. 요셉만 노력했다고 생각하지 않는다. 아기예수

조르주 드 라 투르, 「목수 성 요셉」,
캔버스에 유채, 137×102cm, 1642, 파리 루브르박물관

도 인간의 성정으로 노력했을 것이다. 부자의 우여곡절은 시간이 설명해
주리라. 누구에게나 동일한 시간은 그들에게도 같은 해결책을 주었을 터
이니. 이 순간 신의 아들 예수는 인간의 아들이다. 아무리 대단한 존재여
도, 이 순간만큼은 요셉 곁에 꽉 찬 아들이다. 든든한 곁이다.

조르주 드라투르는 바로크 회화의 거장 카라바조처럼 빛과 어둠의
효과를 극명하게 나타냈다. 그러나 화가의 작품은 카라바조가 가졌던 도
전과 역동과는 달리 관조와 명상에 가깝다. 드라투르는 루이 13세의 궁정
화가로 활약했으며 왕이 그의 그림을 소장하고 있었을 정도로 당대에는
영향력 있는 작가였으나, 오랫동안 역사에 가려져 있다가 20세기에 이르
러 재발견되었다. 그렇게 유명했다는데 어찌된 일인지 남아 있는 화가의
기록은 극소량일 뿐이고, 그나마도 평판이 그리 좋지 않다. 자연히 사람들
의 관심도 잃게 되었을 것이다. 이런저런 이유로 인해 17세기 바로크 절정
기에 이르면서 절대왕정을 배경으로 힘과 화려함이 치솟았던 당시의 조
류에 고요하고 종교적인 그의 그림이 묻혔던 것이 아닌가 추정하는 의견
도 있다. 곧이은 18세기 로코코 시대 역시 귀족적인 산뜻함과 달콤한 방
탕함이 주류를 이루었던 시기다. 설령 드라투르의 그림이 어디 등장했다
하더라도 제대로 평가받기는 어려웠을 것 같다.

암흑 가운데 오랜 시간이 지났다. 후기 르네상스와 바로크 회화를
연구하던 독일의 미술사가 헤르만 보스가 감추어진 빛 같은 화가에게 관
심을 가졌다. 1934년에 이르러서야 화가는 부활한다. 프랑스 파리에서 열
린 〈17세기 프랑스의 화가들〉 전시회 덕분이었다. 1972년의 오랑주리미

곁을 지키는 것만으로도

술관에서는 조르주 드라투르 특별전을 기획할 정도로 화가의 귀환은 성공적이었다.

드라투르의 그림은 풍속화를 그리던 초기와 달리 점점 정신성을 담은 종교적 주제로 변화해간다. 그는 '촛불의 화가'라고 불릴 정도로 그림에 촛불을 그려넣기를 좋아했다. 생의 후반부로 갈수록 깊은 고요함을 작품에 담았고, 칠흑 같은 화면에 촛불처럼 작고 강렬한 빛을 놓음으로써 주제에 걸맞는 성찰을 추구했다. 그는 카라바조가 추구한 강렬한 빛의 대비에 영향받은 것이 분명하지만, 카라바조와 달리 화면 중심에 작은 광원을 두어 역동적이기보다는 고요한 감동을 추구했다. 카라바조가 빛과 어둠의 대비로 카리스마를 만들어냈다면, 드라투르는 고요를 만들어냈다고나 할까.

조르주 드라투르가 그린 작품에서는 욥, 제롬, 베드로, 요셉, 막달라 마리아 등 종교적 인물이 주로 등장하면서 작은 광원이 소품처럼 곁에 놓여 있다. 작은 빛은 놀라운 효과를 낳는다. 공간의 질감이 진하고 부드러워진다. 짙고 깊은 공간 가운데 누군가의 기도가 가득찬 듯하다. 「목수 성 요셉」은 드라투르 특유의 분위기가 잘 드러난 작품이다.

이 그림이 사랑받는 것은 양초 한 자루의 고마움 때문만이 아니다. 바람을 가리는 단정한 손길과 양초를 받쳐든 섬세한 손끝이 정성스럽기 그지없기에 마음을 울린다. 촛불을 든 예수의 손은 곁을 채우고 곁을 지키는 손이다. 손 사이로 새어 나오는 빛의 밝음을 보라. 이 손이 감당해야 할 뜨거움을 보라. 고요히 촛불을 받쳐들고 뜨거움을 가리는 작은 손 덕분에

조르주 드라투르, 「목수 성 요셉」 세부

잠시 난감했던 요셉은 할 일을 계속 이어간다. 이 불꽃 덕분에 암흑에 묻혔던 세상은 다시 움직인다. 어떤 어둠도 작은 빛을 이기지 못하나니. 곁을 지키기로 작정한 작은 빛 하나가 모든 것을 가능하게 한다.

아버지 곁에 작은 빛을 들고 있는 아기예수의 정성을 기억한다. 두 사람은 어둠 가운데 서로의 곁을 지켰다. 곁을 채운다는 것은 누군가의 곤란을 돕는다는 것이다. 곁을 지킨다는 것은 누군가에게 빛을 비추는 일이다.

몇 달 동안 하얀 향초는 내 곁의 사치가 되어주었다. 어느덧 초는 바닥을 드러냈고, 나는 꽤 먼 거리의 공방으로 유리컵을 들고가 리필을 받았

곁을 지키는 것만으로도

다. 받은 선물을 오래오래 소중히 여기고 싶어서였다. 기자님은 하고많은 선물 중에 왜 내게 향초를 보냈는가. 늘 종종거리며 뛰어다니는 여유 없는 내게, 연한 향 같고 작은 빛 같은 마음을 보내준 것이 아닐까. 생은 때때로 암흑이지만 어쩌면 작은 빛 같은 마음으로 충분한 것이다. 곁에 둔 빛만으로 이미 충분한 것이다.

온 기 의

효 능

이스트먼 존슨,
「살짝 엿보기」「남부 흑인의 삶」

세상에는 두 부류의 사람이 있다. 입술이 건조하면 못 참는 사람과 눈이 건조하면 못 참는 사람. 물론 웃자고 하는 이야기이지만 내 경우에는 후자에 속한다. 입술이 건조한 건 괜찮아도 눈이 뻑뻑한 것은 못 견디게 괴롭다. 외출 전 가장 먼저 챙기는 것은 인공눈물이다. 재앙은 예고 없다. 갑자기 가뭄 폭탄 같은 건조증상이 나타난다. 한창 컴퓨터를 쓰거나 책을 읽을 때 눈이 시리고 뻑뻑하면 이것 참 난감하다. 속수무책으로 눈이 건조해지면 두 눈을 감싸고 얼굴을 묻는다. 에어컨이나 히터에서 멀리 떨어져 보려는 속셈이다. 책에서 주워 읽은 대로 눈 요가를 한다. 감은 눈을 이리저리 움직이고 이 손이 약손인 척 다독이면 뻑뻑함이 조금 나아진다.

오늘 오후의 한산한 지하철에서도 그랬다. 눈을 가리고 고개를 숙인 채 건조함을 달래고 있는데 두 무릎에 따뜻한 기척이 들었다. 아장아장 걸어다니던 아이 하나가 내 무릎에 손을 얹었다. 내가 우는 줄 알았는지 울

온기의 효능

지 말라고 손을 흔들었다. 내 손등을 툭툭 쳤다. 아기 엄마는 놀라서 나를 바라봤고 나는 감동했다. 무엇 때문일까, 아이의 접촉과 함께 눈은 촉촉해졌다. 예상치 못 했던 타인의 접촉, 뜻밖의 따뜻함에 낯선 아이를 끌어안고 싶었다.

오늘 내게 다가온 영화 같은 접촉은 이스트먼 존슨Eastman Johnson, 1824~1906의 「살짝 엿보기」와 똑 닮지 않았을까? 그림의 주인공은 천진한 어린아이다. 그림이 돋보이는 데는 빛의 방향이 중요하다. 아이의 얼굴로 쏟아지는 빛은 천진한 표정에 뒤섞인 걱정을 완연히 보여준다. 보슬보슬한 금발은 빛을 받아 밝게 빛나고, 흰옷은 하이라이트로 빛나 아이의 존재감을 강조한다. 이스트먼의 장기인 키아로스쿠로chiaroscuro, 깊은 어둠과 강렬한 빛을 강조하는 조명 기법가 진가를 발한다.

그림 속 여자는 울고 있던 것 같다. 그림을 읽으며 상상력을 동원한다. 오른손에 쥔 두툼한 편지가 그녀를 울리지 않았을까. 여자의 검은 드레스는 상복인가. 소파 등받이에 걸친 붉은 옷이 보인다. 여자는 편지를 읽고 화려한 옷을 벗어 검은 옷으로 갈아입으며 눈물을 그치지 못 했을 것이다. 문 틈으로, 살짝 그녀를 엿보던 아이가 걱정스레 다가와 눈물을 닦아준 건 아니었는지. 낡은 독서대 위 성경도 슬픔 가득한 분위기에 눈물을 더한다.

이스트먼 존슨은 19세기 미국에서 활동한 풍속화가로서 미국의 정신을 작품에 담은 예술인으로 추앙받는다. 미국은 신생국이었다. 무에서 유를 창조해야 했던 것은 문화에서도 마찬가지였다. 화가는 미국 미술의

이스트먼 존슨, 「살짝 엿보기」,
보드에 유채, 56.2×67.31cm, 1872, 텍사스 아몬카터미술관

얼굴과도 같은 뉴욕 메트로폴리탄미술관의 공동 창립자였다. 세계 3대 미술관을 꼽을 때 영국박물관, 루브르박물관과 더불어 메트로폴리탄미술관을 이야기하는 경우가 많다. 물론 분류에 따라 세번째에 바티칸박물관 혹은 러시아의 예르미타시미술관을 넣기도 하지만, 문화 후발주자인 미국이 영국, 프랑스에 비견할 정도의 문화유산을 만들어낸 것은 놀라운 업적이다.

우리나라의 경우, 인간의 풍속이 엿보이는 이미지는 고구려 고분벽화에서 이미 나타난다. 이후 고려시대까지 풍속이나 풍물을 그린 흔적은 있으나 이렇다 할 발전을 이루지 못하다가 조선시대에 이르러 본격적인 풍속화가 크게 발전을 이룬다. 그중 우리나라만의 '해학'과 '풍자'가 깃든 독특한 인물 유형을 만들어낸 김홍도는 당대 최고의 풍속화가로 꼽힌다. 이스트먼 존슨 역시 마찬가지다. 그가 존경받았던 이유는, 미국에서 일어난 사건과 진실을 포착하여 가장 미국적인 이미지를 만들었기 때문일 것이다.

한편 우리나라는 상대적으로 화가를 존중하는 분위기가 옅어 아쉽다. 해방 이후 우리나라도 문화 기반을 다져야 하는 면에서는 비슷한 처지가 아니었던가. 그러나 예술가는 얼마나 존경받았는가, 우리가 기억하는 이는 대개 정치인뿐이다. 경제개발계획을 발표하거나 사회복지를 확장한 사람은 기억해도, 서울시립교향악단을 설립하거나 국립현대미술관을 세운 사람을 알고 있는가. 그나마 의학과 과학은 사정이 조금 낫다. 기술관技術官으로서 엄청난 발명 업적에도 천대받던 장영실의 조선시대와, 과학

기술에 국운을 걸고 거대 예산을 쏟아 붓는 지금은 천양지차다. 예술은 언제나 들러리였다. 오랫동안 그림 그리는 사람은 '예술가'로서 존경받기보다 '환쟁이'라고 낮잡아 불렸다. 조선시대 명성을 떨쳤던 김홍도나 신윤복이 올라간 지위는 고작 잡직雜職이었던 화원畵員뿐이었다.

　국가대표 위인을 넣는 화폐를 디자인할 때도 예술가는 뒷전이었다. 오랫동안 지폐의 좋은 자리는 남자, 왕, 학자가 차지했다. 드디어 2009년, 여성 예술가 신사임당이 오만원권에 들어갈 때까지는 47년의 시간이 필요했다. 점차 사회인식과 분위기는 나아졌지만, 예술로 부와 명예를 얻는 일은 지금도 어렵다. 미술을 전공하기로 했다면 '잘 선택했다'고 환영하기보다 '한 번 더 생각해봐'라고 뜯어 말린다. 그러니 100년도 전인 미국에서 이스트먼 존슨이 예술가로 존경받고 국민 화가로 인정받은 문화와 사회적 분위기는 부러울 수밖에 없다.

　이스트먼 존슨은 부유한 가정의 여덟번째 아이로 태어났다. 능력 있는 사업가였으며 정치적으로 유력했던 아버지는 막내아들이 그림 그리는 것을 굳이 막지 않았다. 존슨은 16세부터 2년간 리소그래피 공방에 석판공의 도제로 들어간다. 스물 즈음에 초상화를 배우고, 독학에 독학을 더해 자신만의 그림 스타일을 완성한다. 이때 존슨은 연필, 크레용, 목탄, 파스텔 같은 건식재료를 능숙하게 사용했다. 이십대 중반이던 1848년, 그는 드디어 그림을 배우러 미국을 떠난다.

　독일 뒤셀도르프 미술학교에서 공부하고 돌아온 존슨은 인간의 내면 탐구에 관심을 둔 자신을 깨닫는다. 존슨은 풍속화가 발달했던 네덜란

드로 다시 유학하고, 헤이그에서 3년간 머물며 17세기 네덜란드 회화를 연구한다. 존슨에게 '미국의 렘브란트'라는 호칭을 부여한 빛과 어두움의 대비, 풍부한 색채 자원은 이때 쌓였으리라. 1855년 그는 네덜란드를 떠나 프랑스를 거쳐, 1856년 고국으로 돌아온다.

고국에 돌아와 한 차례 경제적 어려움을 겪은 그는 빚을 갚느라 고단한 시기를 보낸다. 그리고 1859년, 드디어 뉴욕에 화실을 열고 열정적으로 작품을 소개한다. 매력적인 초상으로 무장한 존슨의 풍속화는 곧 인기를 끌었고, 1861년부터 1865년까지 4년간의 남북전쟁을 경험하면서 화가의 시선은 보다 적극적으로 인간을 향한다.

존슨은 미국으로 돌아오면서 아메리칸 인디언이라고 불리는 원주민과 노예로 살고 있는 흑인에게 관심을 갖는다. 우리나라로 치면 결혼 이민 여성이나 외국인 노동자의 어려움을 그린 것에 비교할 수 있을까. 당시 미국 원주민이나 흑인 노예의 삶은 비참했다. 아메리칸 인디언의 비극과 흑인 노예 해방 노력은 미국에서만 일어날 수 있는 '가장 미국적인' 사건이리라. 1863년 링컨이 노예해방 선언을 하기 전까지(사실은 그 후로도 오랫동안) 흑인들은 '노예'라는 이름으로 사고팔리며 인간 아닌 삶을 살아야 했다. 흑인의 삶을 주제로 했던 존슨의 그림은 분명 정치적인 성격을 띠고 있었다.

모든 아름다움은 이상理想에 뿌리박고 자란다. 아름다움이 꽃피우면 열매가 열린다. 어떤 사람은 홀로 꽃을 보는 데 만족하지 않는다. 세상이 함께 보기를 원한다. 뜻이라는 열매, 의지라는 이름의 열매를 심는다.

이스트먼 존슨, 「남부 흑인의 삶」,
리넨에 유채, 94×116.8cm, 1859, 뉴욕 역사협회미술관

왜 그림 그리는 사람은 '화가'라고 불리기보다 '예술가'로 불리기를 갈망하는가, 그것은 마음에 품은 높은 뜻 때문일 것이다. 일상을 곱게 치장하는 데에서 벗어나 세상이 변화하는 데 힘을 더하고픈 의지를 가진 이만이 '예술'이라는 왕관을 욕망한다. 물론 욕망한다고 해서 얻을 수 있는 왕관도 아니다. 그러한 의지 가운데에서도 선택된 몇몇만이 세상을 변화시키는 데 일조하고 예술가의 이름을 얻는다.

그림과 조각이 이미지이고 형상일 뿐이라면 환영에 머문다. 환영을 넘어선 메시지가 나타날 때 이미지와 형상은 사람과 사람 사이에 감동으로 전염된다. 이로써 사람은 연대한다. 이렇게 사람과 사람을 엮을 수 있는 행위가 정치다. 사람들을 움직이는 것이 권력이다. 펜이 총이 되고 붓이 칼이 된다. 자연히 예술가는 영향력 있는 정치적 인물로 우뚝 설 수 있는 것이다.

그래서 예술의 이름을 지닌 것은 모두 정치적이다. 이스트먼 존슨은 작품에 대한 질문에 자세한 설명을 하지 않았다고 한다. 당연히 대답할 필요가 없다. 이미 작품에 의문을 가졌으므로, 작품으로 생각의 화두를 제시했으므로 정치적 의사는 충분히 전달된 것이다. 화가가 그린 미국의 삶은 인간의 인간에 대한 존엄에 호소하는 정치적 행위였다.

존슨의 명성은 높았고 미술계에서 굵직한 위치도 차지한다. 하지만 무엇보다 그를 행복하게 한 것은 존경하는 렘브란트가 자기 이름에 연결된 기쁨이었으리라. 1906년, 82세 나이로 사망할 때까지 존슨이 남긴 그림은 인간의 삶을 정직하게 표현하고 진실을 파악하고자 한 노력으로 가득

차 있었다. 존슨의 그림은 밀레처럼 정직하고 다정하고 진실했고, 렘브란트처럼 빛과 어두움을 정확히 읽었으며 인간의 고통을 외면하지 않았다.

　따뜻한 타인의 접촉, 눈물겨운 다정이 누구에게나 절실한 인생이다. '치킨 수프 시리즈'로 유명한 잭 캔필드와 마크 빅터 한센의 책에는 '국제 척추지압경연대회' 입상자를 설명하는 에피소드가 나온다. 3위는 침술과 지압술을 기氣치료 수준으로 연구한 동양 노인이고, 2위는 배꼽춤을 수련하면서 근육을 물결처럼 움직이는 기술을 터득한 터키 여자다. 놀랍게도 1위는 갓난아기다. 딱딱해진 몸에는 따뜻하고 여린 아이의 손길이 최고 특효약이고, 부드러운 아이의 온기로 굳은 근육은 풀리고 통증은 나아진다는 것이다. 이 효력은 마음에도 마찬가지로 적용될 것이다. 비단 아이의 손길뿐만이겠는가. 챔피언 아이만큼은 못하겠지만 타인의 다정한 온기에도 슬픔과 고통은 미약하나마 스러진다. '할머니 손은 약손'이라는 민간요법이 실제 효력이 있다는 것은 입증되었으니.

　사람의 중심 가장 깊은 곳에 한 점 온기의 자리가 있는 것은 아닐까. 자그마한 온기를 건네받을 자리는 누구에게나 가장 귀한 곳이 아닐까. 가슴에 온기가 머물렀던 인간은 타인의 고통을 외면하지 않는다. 우연한 만남을 통해서라도 순간의 접촉은 이뤄지고 기적은 일어난다. 곁에 아무도 없는 듯 서럽지만 모르는 일이다. 백 명 중 한 명일 누군가는 당신을 알아본다. '살짝 엿보'던 아이가 우는 여자의 고통을 외면할 수 없어 다가왔듯이. 온기는 분명 존재한다. 사람의 중심은 쉽게 소멸하지 않는다.

나의

든 든 한
날 개

애벗 핸더슨 세이어,
「천사」「하늘처럼 보이는 백학과 홍학」

"서쪽으로 가면 뜻밖의 귀인貴人을 만날 수 있다."

사는 게 녹록하지 않은 이에게 오늘 하루 가장 반가운 문구다. 나는 확신한다. 일간지에서 가장 인기 있는 연재는 「오늘의 운세」일 거라고. 어렵고 괴로운 사건사고와 머리 아픈 철학·사회학 연재보다는 만화나 재테크처럼 쉽고 흥미 있는 것이 사람의 관심을 끈다. 마음을 혹하게 하는 것은 본능으로 더 반갑다. 「오늘의 운세」는 행운을 바라는 사람 마음을 확 당겨 토닥토닥 위로한다.

살다보면 누구나 '귀인'과의 만남을 한번쯤 경험한다. 항상 곁에서 내가 곤란에 처할 때마다 도움의 손길을 내미는 사람도 존재하지만, 갑자기 내 인생에 훅 들어와 꼭 필요한 도움을 주고 곧 떠나가는 사람도 있다. 그들의 한마디 덕분에 꼬인 일이 풀리고, 그들의 손길 덕분에 생의 흐름이

바뀐다. 홀로인 사람이 한계에 다다르는 것은 금방이다. 곤란했던 내 인생에 찾아왔던 그들을 떠올리면 고마워서 눈물이 난다. 내 인생에서 사라진 그들을 생각하면 기적 같아서 마음이 따뜻해진다.

동양에서는 그를 '귀인'이라고 말하지만 서양에서는 '천사天師'라고 부르리라. 아마 젊은 세대에게는 귀인보다 천사가 친근할 것이다. 무엇보다 날개가 예쁘다. 천사의 트레이드마크 같은 '날개'는 어디에서나 인기다. 나는 안다, 당신이 오리털 패딩에서 삐져나온 한 가닥 깃털에도 은근슬쩍 미소를 짓는다는 것을.

종로 이화동 벽화마을을 명소로 만든 데는 날개 벽화가 한몫했다. 한 쌍의 날개 그림 앞에서 '이승기 천사가 되다'라는 자막이 실린 한 예능 프로그램 캡쳐 화면에 사람들은 열광했다. 여수 고소동 벽화마을에도 모양은 다르지만 날개 벽화가 등장했다. 통영 동피랑마을에는 정면과 측면으로 각도를 다르게 그린 두 가지 날개 벽화가 있다. 벽화마을이라는 이름표를 단 곳이라면 어디에나 유사한 이미지가 존재한다고 봐도 된다. 직접 확인해보겠다고 멀리 갈 것 뭐 있나, 페이스북이나 인스타그램에 '#날개'로 해시태그 검색만 해도 수없이 쏟아지는 사진이 '날개'를 보는 시선을 보여줄 텐데.

날개는 힘과 신비다. 누구나 날개와 함께 날아오르기를 원하고, 날개 아래 쉬기를 원한다. 나는 가질 수 없으니 날개를 가진 이와 함께하기를 원한다. 그래서 인간은 천사를 바란다. 품어주고 도와줄 따뜻하고 강한 존재를 열망한다. 그래서일 것이다, 서구 문화에서 오랫동안 내려온 '수호천사'

를 믿는 마음은. 천주교에서는 신이 사람을 세상에 내보내실 때, 천사를 하나씩 붙여 보내신다고 한다. 수호천사는 인간의 친구이고, 인간의 잘못을 변호하며, 인간을 위험에서 보호하는 보디가드로 활동한다. 한편 개신교에서는 신이 한 사람 한 사람을 돕는 천사를 보내 인간을 위험에서 지키신다는 이야기가 성경에 나온다.

기독교에 뿌리를 둔 서양 화가에게 천사는 미美를 표현하는 데도 매력적인 주제였으리라. 보이지 않지만 큰 힘을 가진 완벽한 이라니, 이상미理想美를 표현하기에 꼭 맞는 존재였다. 화가들은 상상력을 발휘하여 최상의 천사를 그려냈다. 아름다운 얼굴과 완벽한 육체를 표현했고, 크고 반듯한 날개를 그려 신비함을 더했다. 르네상스 시대 라파엘로 산치오의 턱을 괸 아기 천사 그림과, 고전주의자 아돌프 부그로의 연주하는 천사, 키스하는 천사 그림은 유럽 여행을 다녀온 사람이라면 수많은 파생상품을 발견했을 만큼 유명한 천사의 걸작들이다.

여기에 애벗 핸더슨 세이어Abbott Handerson Thayer, 1849~1921의 작품「천사」를 덧붙이고 싶다. 「천사」는 세이어의 대표작이며 내가 아는 한 가장 신비로이 매혹하는 천사 그림이다. 이렇게 여성이 신화화된 그림은 유럽 문화에서 익숙하다. 화가는 이 작품을 만들 즈음 인물에 날개를 그려 넣고 성경이나 고대 신화의 신이나 인물을 빌려 날개 달린 여성을 그리는 데 천착한다. 세이어의 인물 그림은 상징적이며 현실을 벗어난 사람처럼 보인다.

천사가 두 팔을 벌리고 관람자를 맞이한다. '언제든 어디서든 나는

애벗 핸더슨 세이어, 「천사」,
캔버스에 유채, 92.1×71.4cm, 1887, 워싱턴 D.C. 스미스소니언박물관

너를 지켜줄 것'이라는 듯, '기다렸던 너를 위해 내가 찾아왔다'는 듯 무심하면서도 힘 있는 모습과 담담한 자신감이 믿음직스럽다.

투명한 피부, 크림 빛으로 하얗게 빛나는 의복, 깃털의 질감이 선명하면서 보드랍다. 조금 접히고 조금 엇갈리고 털이 갈라진 날개가 폭신한 질감을 드러낸다. 날개를 '펄럭' 움직이면 흰 깃털이 몇 개 빠져 날릴 것 같다. 두려움은 든든함으로 바뀐다. 이 천사가 나를 위해 와준 바로 그 수호천사면 좋겠다.

미국의 팔방미인 화가 애벗 핸더슨 세이어는 초상화, 동물화, 풍경화로 명성을 얻었다. 그는 유년 시절 뉴햄프셔의 산기슭에서 자연을 관찰하며 자랐다. 자연스럽게 새와 산짐승에 관심이 생겼고, 동물을 그리기 시작했다. 15세에 공부하러 간 보스턴에서 동물화가를 처음 만난 세이어는 재능에 확신을 얻고 새를 비롯한 동물화에 전념한다. 18세에는 브루클린으로 이주해 브루클린 미술학교와 국립디자인학교에서 그림을 배운다. 화가에게는 늘 인복이 있었다. 훌륭한 교사뿐 아니라 예술을 사랑하는 친구들을 만나 교유하는 기쁨을 누렸다. 26세 되던 해, 동료 화가였던 케이트 블로에데와 결혼하면서 두 사람은 에콜 드 보자르가 있는 파리로 이주한다.

세이어는 초상화가이자 동물화가이며 풍경화가로서 충분한 기량을 닦았다. 그는 자신 있었다. 그런 자신감으로 미국으로 돌아온 그는 자신만의 초상화 아카데미를 세웠다. 그러나 삶은 꿈처럼 순탄하지 않았다. 두 아이가 한 해 간격으로 사망했고 이어 장인이 돌아가시고, 아내는 상심으로 건강을 잃었다. 유명인의 초상을 주문받아 생활을 영위했지만 화가가

정말 그리고픈 것은 애정하는 자신의 아이들이었다. 그는 틈날 때마다 자녀를 모델로 작품을 그렸다. 세이어의 대표작이나 다름없는 「천사」 역시 화가의 딸 메리를 모델로 그린 것이다. 다행히 초상화 주문은 나날이 늘었고 생활은 풍족해 가족을 돌보기에 큰 어려움은 없었다. 내내 아프던 아내는 정신병원에 들어갔다가 폐렴으로 사망했다. 오래 힘겨워하던 화가는 간신히 상실을 딛고 일어선다. 절망으로 꼬꾸라지려던 순간, 손 내밀어준 여자와의 재혼이 큰 힘이 되었다.

동물 관찰과 동물화에 전념해온 세이어는 동물 몸에 색과 무늬가 분포하는 경향이 자연으로부터 몸을 감추는 보호색의 개념이라는 것을 발견한다. 동물의 색소는 등 부근에 집중 분포되어 대개 배 쪽이 희고 발끝이 밝다. 세이어는 이러한 특성을 정리하고 이론화하여 과학 잡지에 글을 쓴다. '세이어의 보호색 법칙Thayer's Law form of camouflage' 이론은 나중에 『네이처』지에 실림으로써 가치를 인정받는다. 세이어는 자녀교육에 있어 정규교육보다 홈스쿨링을 지향했고, 아이들이 자연 안에서 오래 머물도록 했다. 넘치는 호기심으로 자유롭게 공부하던 아들 역시 자연계의 현상에 관심을 가졌으며, 부자는 함께 『동물왕국의 보호색Concealing-Coloration in the Animal Kingdom』이라는 책을 쓴다.

보호색의 화가 세이어에게 '보호'란 어떤 의미였을까. 어린 시절부터 험하다면 험하고 다정하다면 다정한 자연 속을 뛰놀며 자연의 경이로움과 아름다움을 경험한 화가에게 안전의 의미는 특별했을 것이다. 이 험한 세상에서 항상 보호받는 느낌, 자신에게 찾아온 안전은 언제나 조건 없

애벗 핸더슨 세이어,
「하늘처럼 보이는 백학과 홍학」, 『동물왕국의 보호색』(1909) 수록

이 거대하다는 확신이 있었을 것이다. 인생의 굴곡 끝에 화가가 그려낸 천사 그림은 자연스러운 인생 탐구과정이 아니었을까, 인간을 돕기 위해 찾아오고 인간을 지키기 위해 내려오는 천사의 모습을 그릴 때 세이어는 평화를 경험하지 않았을까.

보이지는 않지만 한 사람 한 사람을 위해 준비된 수호천사가 있다. 내게 꼭 맞는 도움을 만난 경험이 있다. 적시에 내게 달려와준 귀한 이가 있다. 아슬아슬한 상황에서 바로 나를 덮어주었던 날개가 있다. 눈으로 볼 수 없어도 천사가 있어 나를 도와주었다고, 천사가 내게 귀한 사람을 데려와주었다고 믿는다. 혹은 이 귀한 사람이 바로 나의 천사인가 생각한다. "진정 당신인가요?"라고 겸손하게 묻는다. "자주 뵈어요" 하며 간곡하게 여쭌다. "연약한 저는 당신 날개 밑에 머물고 싶습니다"라고 솔직히 부탁한다.

가끔씩 커다란 날개를 달고 태어난 사람들을 만나게 된다. 신에게 몸을 의탁한 사람이 아니어도 그런 느낌을 가진 사람이 있다. 자기 날개 그늘 아래 이 사람 저 사람을 품어주는 크고 온화한 사람. 오가는 이가 많다보면 사고도 많은 법이라 한두 개씩 꺾이고 부러진 깃털 때문에 그 역시 고통스럽지만, 귀한 사람들은 그럼에도 아픔을 견딜지언정 날개를 거두지 않는다. 쓰리고 아픈 깃털이 부러져 흩어져도 두툼한 깃털이 가득 남아 있어 날개 그늘은 여전히 포근하다. 나 역시 선물 같기도 하고 천사 같기도 한 귀인을 몇 번이고 경험했다. 절박한 순간에 그를 만나면 한시름 숨을 돌린다. 울 만큼 울고 쉴 만큼 쉬고 날개 밖으로 나온다. 그러니 비루

한 나도 한 번쯤은 날개를 달아보기를 소망한다. 한 번쯤은 나도, 누군가를 극적으로 구해줄 수 있기를 기대한다. 따뜻한 그늘, 힘센 도움이 분명 존재했고, 지금도 존재하며, 앞으로도 존재할 것이라는 믿음 덕분에 삶은 더욱 견고하고 좀더 다행스럽다.

지 나 치 게
가 벼 운

'힘 내 세 요 !'

월터 랭글리.
「슬픔은 끝이 없고」

앞에, 뒤에, 오른쪽에, 왼쪽에…… 사는 게 안 힘든 사람이 없다. 세월이 하수상하여 TV 뉴스, 신문, 라디오에서뿐 아니라 바로 내 옆의 현실에서도 누군가의 기막힌 슬픔을 바라보아야 하는 일이 점점 많아진다. 가정에서 자꾸 일어나는 트러블, 고질스런 건강의 어려움, 답이 안 나오는 취업, 끝이 안 보이는 경제적 문제, 제 능력으로는 버거운 부모님 부양까지. 가슴 속 가득한 고통을 이기지 못해 마침 곁에 있는 사람에게라도 쏟아내야 하는 사람들이 있다. 그렇게 누군가의 고통이 터져나올 때, 터져나오지 않고서는 못 버틸 때, 이를 듣는 사람의 마음도 온전하지 못하다. 누군가의 피투성이 마음이 쏟아져 나올 때, 곁에 있는 사람도 함께 피투성이가 된다.

어느 봄날 저녁, 도서관을 나서다가 벤치에서 울고 있는 여학생을 보았다. 교복을 보니 주변 K학교에 다니는 학생 같았다. 티슈도 없이 연신

손등으로 눈물을 닦기에 마침 가지고 있던 손수건을 건넸다. 학생은 내 손을 꼭 붙들더니 엉엉 울면서 한참 동안 자신의 사연을 쏟아냈다. 사람은 다시 만날 일 없는 모르는 이에게 쉽게 고민을 털어놓는 법이다. 번화가의 구석진 칵테일바 바텐더에게 손님들이 자주 마음을 풀어놓는 것처럼, 처음 만난 네일숍 언니와 스스럼없이 시댁 흉을 보는 것처럼.

그날 들었던 사연은 무거웠다. 아직 어린 학생이 감당하기에는 힘든 일이었다. 학생은 이야기를 묵묵히 듣고 있는 내게 "고맙습니다" 하더니 먼저 들어가달라고 부탁했다. 갑갑해서 아무나 붙들고 이야기했는데 부끄럽다고 했다. 나는 손수건을 돌려달라고 하지 않았고 이후 도서관에서 그를 다시 보지 못했다. 손수건 한 장의 가치는 그날의 기억으로 충분했다. 손수건이 누구에게 있는지는 중요하지 않다. 필요한 순간 제 역할을 하면 될 뿐. 내게 그날은 좋은 추억으로, 아이에게는 진정한 위로로 남으면 그만이다. 혹시 그 아이가 힘들 때 가끔 손수건을 보며 살포시 미소 짓는다면 더없이 좋겠다.

월터 랭글리Walter Langley, 1852~1922의 전성기 대표작 「슬픔은 끝이 없고」는, '위로'를 주제로 한 그림 중에 가장 유명하다고 해도 과언이 아니다. 얼굴을 가리고 고개를 숙인 여인의 표정은 보이지 않는다. 보지 않아도 알 수 있다. 늙은 여인도 고개를 숙인다. 같은 고통이 가득하다. 조금 더 인생을 살아온 여인도 이미 겪어본 고통이다. 몇 마디만 들어도 충분히 공감한다. 고개 숙인 여인의 등을 쓰다듬는다. 온기가 흐르고 '깊은 위로'가 파고든다.

월터 랭글리, 「슬픔은 끝이 없고」,
캔버스에 유채, 122×152.4cm, 1894, 버밍엄미술관

흔히 이 그림의 제목을 '슬픔은 끝이 없고'라고 부른다. 원제는 「저녁이 가면 아침이 오지만 가슴은 무너지는구나Never morning wore to evening but some heart did break」로, 앨프리드 테니슨의 시 구절에서 빌려온 것이다. 그러나 나는 단지 '가슴은 무너지는구나'로는 그 슬픔을 표현하기에 부족하다고 생각하기에 제목을 달리 붙여본다. '아침 슬픔을 저녁까지 입지 말라 했건만 가슴은 쪼개지는구나'라고.

That loss is common would not make
My own less bitter, rather more:
Too common! Never morning wore
To evening, but some heart did break

상실은 일반적이다
내 쓰라린 슬픔을 표현하기에는
너무 상투적이다
아침부터 저녁까지
어떤 마음은 쪼개어진다
__ 앨프리드 테니슨, 「A.H.H를 추모하며(In Memoriam A.H.H)」에서

멀리 보이는 등대는 기가 막히도록 평온하여 여인의 슬픔은 더 고립된다. 세상이 외면한 슬픔은 두 사람만이 겪는 것처럼 보인다. 두 사람은 슬픔을 함께, 깊이 겪어내고 있다. 여인들은 슬픔을 통해 연대한다. 어

떤 사연인지, 어떤 어려움인지, 어떤 고통인지, 상황에 대한 설명은 없지만 두 사람의 연대만으로 공감은 충분하다. 무너지는 마음이 선연하다. 보는 이의 마음까지 무너져내린다. 랭글리에게도 동일한 경험이 있었으리라. 아니, 누군가의 무너지는 마음을 말없이 지탱해준 순간이, 분명 그에게도 있었다.

영국의 외광파 화가 월터 랭글리는 찢어지게 가난한 집안에서 태어났다. 어려서부터 그림에 재능이 있었으나 부족한 집안에서 그림을 배우기는 쉽지 않았다. 겨우 대학에 진학한 그는 장학금을 받아 디자인 공부를 하고, 고향으로 돌아가 석판화가로 일하며 생계를 이어갔다. 경제적인 어려움 때문에 드디어 회화를 그리기 시작한 것은 스무 살 무렵이었다. 그는 1880년, 뉴린 지역 어촌에 자리를 잡고 그림을 그리기 시작했다. 이어 몇몇 화가들이 뉴린으로 이주해 자연스럽게 뉴린파Newlyn School를 형성한다. 랭글리는 뉴린에서도 가장 가난한 어부들에게 마음을 두었다. 그 자신도 가난한 화가의 인생을 걸어온 탓인지 빈곤한 노동자의 슬픔과 눈물을 표현하는 데 탁월한 능력이 있었다.

러시아의 대문호 톨스토이가 『예술이란 무엇인가』에서 랭글리의 작품을 "진정한 아름다움을 가진 예술작품"이라 극찬할 만큼 그의 작품은 인간 내면 깊은 곳을 찌르는 뜨거움을 품고 있다. 랭글리는 깊은 슬픔으로, 슬픔이 스민 작품으로 그가 사랑한 노동자들과 연대한 것이다. "내 그림은 가난으로 직면하는 끝없는 고통에 대한 관심을 반영한 것이다"라던 랭글리의 말은 가난과 고통을 향한 그의 시선을 치장 없이 드러낸다.

지나치게 가벼운 '환대새요!'

슬픔은 거대한 것이다. 감히 평가할 수 없는 크기이며, 감히 참견할 수 없는 깊이이며, 감히 조언할 수 없는 복잡함이며, 감히 직면하기 두려운 세상의 불합리함이다. 누군가의 슬픔에 참견하지 않는 것, 그 슬픔 곁에 그저 머무는 것, 그의 슬픔을 존중하는 것만이 한낱 인간이 할 수 있는 최선이다.

슬픔의 깊이가 끝없다는 것을 알수록 어른이 된다. 깊고 얕은 슬픔을 두루 겪어온 나는 이제 조금 어른의 모양새를 갖춰간다. 이제 누군가의 슬픔에 "힘내!" 혹은 "힘내세요"라고 섣불리 말할 수가 없다. 자신의 슬픔을 알리고 싶은 사람은 하나도 없다. 힘을 낼 만한 기력이 남았다면 슬픔을 분명 감출 수 있었을 터, 숨길 여력이 있다면 슬픔이 드러나지도 않을 것이 명백하기 때문이다.

슬픔과 함께하기에 "힘내!"라는 말은 지나치게 가볍다. 나는 누군가의 고통에 쉽게 꺼내는 "힘내"라는 말을 좋아하지 않는다. "파이팅!"이라는 말은 더 가볍다. 물론 그 슬픔에 적당한 대답이 없다는 것을 안다.

나라면 "힘내세요!"라는 말보다 "언니는 참 좋은 사람이에요. 저는 언니가 좋아요" "마음이 춥겠어요. 오늘은 제가 따뜻한 저녁을 대접할게요" 같은 말을 듣고 싶다. "그동안 최선을 다했잖아요. 이제는 더이상 힘쓰지 않아도 돼요"도 좋고, "다른 사람 생각하지 마시고 이제는 마음 가는 대로, 하고 싶은 대로 하세요" 같은 말이 더 좋겠다. 내가 이렇게 슬플 때는 아무것도 안 해도 된다고 해주면 좋겠다. 나는 늘 어깨가 무거운 인간이고, 책임감이 지나친 인간이니. 굳이 누가 내 등을 밀어주지 않아도 나를

재촉하지 않아도 기어이 이 어려움을 해결하고야 마는 인간이니.

　이제 나는 어떤 이의 슬픔을 마주해도 고통의 무게를 감히 헤아리지 못하겠다. 어떤 이의 뼈아픈 고백에도 "힘내세요!"라는 말을 여간해서 못 꺼내겠다. 그저 입을 가리고 말을 막은 채 그의 슬픔을 함께 겪어보려 할 뿐이다. 어디 눈앞의 슬픔뿐인가. 그 어떤 사연에도 위로의 말을 얹기 어려운 것을, 그 누구의 사연도 슬픔이 스미지 않은 데가 없음을 알아버렸으니 이제 내가 할 수 있는 일은 그저 팔 벌려 그 슬픔을 안아보려 허우적거리는 것뿐이다.

3부

결국은 사랑

<div align="center">

온
세 상 이

집 중 하 는
풍 경

</div>

앙리 르시다네르,
「요람」

"죽다 살아남."

"다행이다. 고생 많았어."

"아주 조그만데 눈코입이랑 손발 다 있어. 너무 신기해."

이것이야말로 실제상황 중에서도 실제상황, 내 카카오톡 대화창의
한 장면이다. 일찍 결혼한 친구들은 일찍 결혼했으니 자연스럽게 아이 둘
셋을, 늦게 결혼한 친구들은 늦게 결혼했으니 급하게 하나둘을 낳았다. 이
훌륭한 애국자들 덕에 나의 카카오스토리는 베이비스토리로, 페이스북은
베이비페이스북으로 나날이 진화 중이다. SNS에 로그인할 때마다 타임라
인을 가득 덮은 아기 사진이 부담스러운 시절은 잠깐이었다. 어느덧 부모
가 된 친구들이 낯선 한편 대단하다.

"지 새끼 지나 이쁘지"라는 우스갯소리는 어느덧 저 멀리. 솜털 가득

한 뽀얀 피부에 세모난 입술, 볼이 빨간 아이를 보면 나 역시 예뻐서 정신
을 못 차린다. 아기 얼굴을 보고 아기 숨결과 냄새를 상상하면 가슴이 찌
르르하다. 물 먹은 솜처럼 지친 날에는 심지어 친구에게 아이 사진을 보여
달라고 조른다. 곧 순식간에 사진이 여러 장 날아든다.

사랑하는 그 아이가 드디어 아기침대를 '탈출'했다 한다. 결혼 1년
만에 엄마가 된 친구의 아기, '봄'이라는 이름을 가진 아이가 어찌나 예쁘
고 신기한지 그 애의 소식만으로 웃음 만발이다. 사진만으로 만족스러운
대리육아다. 요즘 나 같은 사람이 많아서 '이모 마케팅' '삼촌 마케팅'이
극성이라고 한다. 놀랍다, 엄마가 아니어도 나는 그 애를 사랑한다. 좋아
하는 시, 「아가야」를 외워본다.

> 바람의 망또로 몸을 가려
> 진눈깨비의 날을 피하렴
> 우산을 쓰고
> 물기를 닦고
> 가렴 따뜻한 이불에 손을 녹이고
> __성기완, 「아가야」(『ㄹ(리을)』, 민음사, 2014)

하루에도 몇 번이고 나를 행복하게 하는 아이를 생각하면 앙리 르
시다네르Henri Le Sidaner, 1862~1939의 특별한 그림, 「요람」이 떠오른다. 시다
네르의 그림에는 한눈에 포착되는 독특한 분위기가 있다. 인상주의와 신

온 세상이 집중하는 풍경

앙리 르시다네르, 「요람」,
캔버스에 유채, 60×73.5cm, 1905, 개인 소장

인상주의 영향이 분명한 점묘 기법은 물론 개성 넘치는 색채 감각이 돋보인다. 시다네르 특유의 잿빛 안개가 얼마나 그윽한지 모른다.

마르셀 푸르스트의 『잃어버린 시간을 찾아서』에는 시다네르를 사랑하는 변호사가 등장한다. 그는 파리의 저택으로 주인공 '나'를 초대한다. 열렬히 수집한 시다네르 그림으로 꾸민 자기 집을 보여주겠다며 화가 시다네르를 설명한다. "품위 있는 사람이죠. 그의 그림은 당신을 매혹시킬 것입니다." 곧이어 푸르스트는 변호사의 저택을 '시다네르의 신전'이라고 비유해 적었다. 시다네르는 이 몽환의 소설에 어울릴 만큼 꿈꾸는 분위기를 그린 화가였던 것이다.

인상주의 이후 일상, 주로 실내 공간과 그곳에 머문 인물에 정감을 담은 화가들을 앵티미스트Intimiste라고 부른다. 앙리 르시다네르를 인상주의 혹은 후기인상주의로 분류하지만 굳이 그에게 어떤 유파流波의 이름을 붙여야 한다면 앵티미슴Intimism, 인상주의 이후 프랑스에서 일어난 회화의 경향으로 따뜻하고 소박한 생활 감정을 표현했다이라 하고 싶다. 그를 앵티미스트라 부르지 않으면 누가 앵티미스트겠는가.

시다네르는 꽤 많은 작품을 남겼지만 인물 그림은 사뭇 적다. 화가가 사는 프랑스의 아름다운 소도시, 장미 마을 제르브루아의 풍경과 자신의 고요한 자택, 가구와 식기, 뜰을 주로 그렸다. '장미와 달빛을 사랑한 화가'로 불리는 화가의 저택은 흐드러진 장미로 유명하다고 한다. 고즈넉한 실내와 빛나는 풍경을 함께 그릴 매개로 창문은 용이했으리라. 고요한 풍경과 실내를 주로 그리다보니 그의 그림에서는 활동성이 별로 느껴지지

온 세상이 집중하는 풍경

않는다. 그림의 생기는 인물의 동세에서 나오는 법이므로. 시다네르는 인물을 그리더라도 정물이나 풍경처럼 얌전히 붓질했다.

그러나 「요람」만큼은 다르다. 시다네르의 그림 중에서도 한 인물이 주제인 특별한 그림이면서 반짝거리는 아이를 주인공으로 캔버스에 다정함을 담았기 때문이다. 아이는 세상 모르게 자고 있다. 세세한 붓질로 캔버스 표면을 파고들지 않아도 아이의 통통한 볼과 꼭 감은 눈, 살짝 보이는 속눈썹, 붉은 입술이 정확히 보인다. 작고 통통하면서 연하고 투명한 손가락이 서로 닿았다. 아기를 감싸는 공기가 얼마나 부드러운지, 연한 온기에 닿고 싶다. 그림에서 전하는 보드라움이 나를 뜨겁게 하고, 낡고 굳은 몸에 피를 돌게 한다.

참 이상하다. 아기를 보면 든든하고 따뜻하고 행복해진다. 딱딱해진 가슴에서 사랑이 터져나온다. 부모가 아닌 나조차도 아이를 위해 더 잘 살아야겠다고 생각한다. 어느새 말랑말랑 온기 넘치는 가슴을 발견한다. 아이를 위해 좀더 안전하고 든든한 세상을 만들어야겠다 결심한다.

누구나 자연스럽게 갖는 마음임에 분명하다. TV 뉴스를 통해 어려운 아이의 사연을 듣게 되면, 사람들은 일면식도 없는 아이를 위해 발 벗고 나선다. 몸이 아픈 어린아이에게 헌혈하러 나서고, 병원비가 어려운 가정에 ARS 전화를 통해 소액을 전달하기도 하고, 아이를 잃어버린 어머니의 소식에 발 벗고 아이를 찾으러 나서고, 부모와 떨어진 아이를 발견하면 경찰서에 데려가 다독이고, 혼잡한 버스에서 서 있는 아이를 발견하면 자리를 양보해준다.

이 그림 속 풍경을 보자. 아이를 위해 온 세상이 집중한다. 고요히, 무엇보다 고요히, 모든 세상이 아이를 깨울까봐 긴장한다. 고요히 안식을 누리고, 고요히 빛을 내고, 고요히 바람이 흘러간다. 심지어 공간을 감싸고 가는 시간조차도 고요히 흘러간다.

사랑스러운 아이를 위해서라면 무엇이든 하고 싶다는 마음. 그것은 비단 사람만이 지닌 것이 아니리라. 빛도, 공기도, 바람도, 시간도 아이를 위해서 무엇이든 해주려 한다. 인간에게도 동물에게도 식물에게도 자연에게도 그런 사랑이 있다. 친구의 아이가 몸의 반절만한 악성종양을 떼어낸 후 항암치료는 꿈도 못 꿀 때 일어난 완치의 기적을 들은 날, 나는 그런 생각을 했다. 사랑은 편애하는 것이라고, 사랑은 꼭 집어 일어나야 하는 일이라고. 그리고 아기에게 그런 일은 잦아야 하는 법이라고.

사랑은 어디에나 있다. 우리는 그것을 배우느라 이 세상과 함께 아이를 기르는 것이 아닐까, 사랑은 어디에나, 누구에게나 있다. 그 사랑의 존재성을 나는 확실히 믿는다.

붓 의
방 향 ,

사 랑 의
시 선

존 에버렛 밀레이,
「나의 첫 설교」「나의 두번째 설교」

화가에게 모델은 자주 사랑의 대상이 된다. 사랑의 대상이어서 모델이 되기도 하고, 모델이었다가 사랑의 대상이 되기도 한다. 그래서 수많은 화가들이 연인과 가족을 모델로 사랑이 담긴 작품들을 남겼다. 아내 카미유가 죽는 순간까지 그녀를 그린 모네가 그랬고, 모델인 연인과 본명도 모르는 상태로 결혼한 보나르가 그랬으며, 생의 마지막까지 아내 잔을 모델로 그리고 또 그린 모딜리아니가 그랬다. 아들과 딸을 애정어린 시선으로 화폭에 옮긴 일랴 레핀 역시 그리하였다. 사랑의 시선은 놀라운 것이어서, 누군가를 사랑에 빠지게도 하고 누군가에게 사랑의 결실을 선물하기도 한다.

여기 놀라운 사랑의 시선이 담긴 연작이 있다. 존 에버렛 밀레이John Everett Millais, 1829~96가 딸을 모델로 그린 두 장의 그림은, 사랑이 있다면 어떤 지루한 일상도 웃음이 된다는 증거가 아닐까.

존 에버렛 밀레이가 결혼에 이른 과정은 초특급 막장 드라마 같다. 그는 르네상스 화가 라파엘로 이전의 순수 미술정신을 추구하겠다는 의지로 윌리엄 홀먼 헌트, 단테 가브리엘 로세티와 라파엘전파 형제회를 결성했다. 이 새로운 화가들을 지지한 자가 당대 유명 평론가인 존 러스킨이었다. 곧 그는 라파엘전파의 든든한 버팀목이 되었고 밀레이는 러스킨과 친밀해진다.

당대 최고 지식인 존 러스킨과 당대 최고 미녀인 에피 그레이의 결혼생활은 불행했다. 러스킨이 가진 여성 관념과 실제 성인 여성의 모습은 달랐고, 이런 러스킨의 미묘한 취향 때문에 에피는 남편에게 모욕감을 느끼고 있었다. 결혼 전에는 냉철한 러스킨과 열정 넘치는 에피의 정반대 성격이 서로에게 매력의 원천이었지만, 이것이 결혼생활에서는 불통의 근원이 되었다. 그런 와중 밀레이는 러스킨 부부와 함께한 여행에서 부인에게 모델을 서달라고 청한다. 스코틀랜드 투르크강을 배경으로 한「글렌핀라스의 폭포」에서 에피 그레이는 광활한 자연과 힘찬 물결 가운데 바느질하는 여자로 등장한다.

두 사람은 그림을 그리다가 사랑에 빠졌고 에피는 러스킨과의 이혼을 결심한다. 놀란 러스킨은 밀레이를 찾아가 마음을 정리하라고, 일을 돌이켜달라고 부탁했으나 이미 엎질러진 사랑은 어쩔 수 없었다. 밀레이는 은인이나 다름없는 러스킨의 요청을 거절한다. 격노한 러스킨은 순순히 이혼해주지 않았으며 에피 그레이는 아랑곳하지 않고 결혼 무효 소송을 신청한다. 결국 두 사람은 전대미문의 스캔들을 대가로 치르며 이혼했고,

에피 러스킨은 곧 에피 밀레이가 된다. 이 결혼 사건으로 영국은 발칵 뒤집혔다. 연달은 이혼과 재혼의 스캔들이 얼마나 대단했는지 크림전쟁의 뉴스를 잠시 묻을 만큼 화제였다고 한다. 그러나 막장 드라마의 끝은 나쁘지 않아서 밀레이 부부는 여덟 명의 자녀를 낳고 내내 행복한 삶을 누렸다.

이제 밀레이는 기존 양식을 거부하는 라파엘전파의 이념을 고집하지 않았다. 화가는 대가족을 부양하려고 대중 취향의 그림을 기꺼이 그렸고, 이 트레이닝 아닌 트레이닝은 밀레이의 또다른 재능을 일깨운다. 이제 밀레이는 사람의 마음을 빼앗는 그림을 스타일별로 자유자재 그려낸다. 사람의 마음이 모이면 권력이 된다. 권력에는 돈도 따라온다. 밀레이는 대중적 인기를 누리고 부를 얻었으며 사회적 지위도 얻었다.

「나의 첫 설교」와 「나의 두번째 설교」 연작은 밀레이의 그림 중에서도 특별한 사랑을 받은 작품이다. 교회에서 처음 설교를 듣느라 또랑또랑 긴장한 소녀와 지루한 설교를 못 견디고 잠 들어버린 소녀의 대조는 웃음을 참지 못하게 한다. 이 그림의 주인공인 에피 밀레이는 사랑하는 아내 에피 그레이의 이름을 붙인 '아내 미니미' 같은 딸이었다.

꼿꼿한 깃털이 선 모자를 리본으로 당겨 묶고 빨간 망토를 입은 소녀, 등을 꼿꼿이 펴고 모피 토시 안에 손을 넣어 쥔 소녀. 성경조차도 비뚤어짐 없이 평행으로 놓였다. 엇갈려 모은 발목은 소녀가 발끝까지 긴장하고 있음을 보여준다. 유일하게 긴장이 풀린 곳이라면 토시 사이로 삐져나온 손수건 정도랄까. 소녀는 처음 듣는 설교에 한마디를 놓칠세라 초롱초롱 눈빛을 밝힌다.

존 에버렛 밀레이, 「나의 첫 설교」,
캔버스에 유채, 92×77cm, 1863, 런던 길드홀아트갤러리

존 에버렛 밀레이, 「나의 두번째 설교」,
캔버스에 유채, 97×72cm, 1864, 런던 길드홀아트갤러리

안타깝게도 다음 그림에서 소녀는 평화롭게 졸고 있다. 듣는다고 열심히 들었으나 설교와 재미는 양립하기 어려운 법이다. 탄탄하게 당겨 묶었던 깃털 모자는 벗겨졌고, 곱슬머리는 기운 고개와 함께 늘어졌다. 꼿꼿했던 등은 벽에 기댔고 엇갈려 모았던 다리는 허공에 대롱대롱 떴다. 두 그림을 함께 보니 얼마나 웃음이 나는지, 먼저 그림은 긴장이 넘쳐 사랑스럽고 다음은 긴장이 풀려 사랑스럽다. 로열아카데미에 그림을 전시할 때, 캔터베리 대주교는 농담하며 웃음 지었다. "오늘 이 아가씨 덕분에 유익한 교훈 하나를 배웠습니다. 작은 숙녀 한 분이 길고 지루한 설교가 얼마나 나쁜지 진실로 경고해주시네요."

사랑의 시선은 능력이다. 사랑의 눈길만 있으면 긴장이 넘친 순간도 긴장이 풀린 순간도 사랑스럽게 포착할 수 있다. 아니, 모든 순간이 사랑 가득한 작품이다. 「나의 첫 설교」와 「나의 두번째 설교」에 수많은 이가 열광한 이유는 사랑의 눈길이 만든 걸작이기 때문 아닐까.

사랑의 눈길만 있으면 된다. 사랑의 눈길만이 지루한 일상을 기쁨으로 만든다. 당신에게는 사랑의 시선이 있는가, 있다면 당신 눈은 이미 밀레이 수준이다. 사랑의 눈이 있다면 누구라도 훌륭한 예술가가 될 수 있다. 바로 일상에서 놀라운 그림을 찾을 수 있다.

사랑의 시선으로 바라본다면 생의 순간순간은 모두 그림이다. 물론 꼭 물감과 붓을 찾을 필요는 없다. 사랑의 시선으로 휴대폰 사진을 찍어도 되고, 사랑의 시선을 메모장에 써 기록할 수도 있다. 문명의 이기는 더 많은 사랑의 기록이 가능하도록 도와준다. 사랑의 기록은 누군가를 위한 것

이기도 하지만, 쓰는 이 자신에게 가장 큰 기쁨이 된다.

오늘, 사랑하는 사람을 붓 같은 사랑의 시선으로 바라보자. 대단한 일이 벌어질 것이다.

그
사 람 이

살 게 끔
하 는 것

빈센트 반 고흐, 「정오의 휴식」 「선한 사마리아 사람, 들라크루아 모작」
외젠 들라크루아, 「선한 사마리아 사람」

2016년은 애정하는 윤동주 시인의 해였다. 시인 사후 71년이 되는 해로써 저작권이 만료되었기에 그를 기리는 작품이 얼마든지 등장할 수 있었다. 덕분에 시인을 좋아하는 내게는 즐거움이 연이었다. 이준익 감독의 영화 「동주」가 많은 사람들에게 사랑을 받았으며, 시인의 유고 시집 『하늘과 바람과 별과 시』가 세 군데 출판사에서 나오고 그중 하나는 초판본과 똑같이 복원되어 출간되었다. 윤동주의 시에 스민 이야기와 시인의 마음을 하나하나 살핀 『처럼』과 평전 『시로 만나는 윤동주』 『소설 윤동주』 같은 책들이 쏟아져나왔고, 창작 가무극이 무대에 올랐다.

윤동주 시인을 좋아해 시간과 여건이 허락하는 대로 그를 주제로 한 강의를 들으러 간다. 물론 좋아하는 것과 기억력은 꼭 같이 가는 것이 아니라서 몇 번이고 필기한 이야기인데도 들을 때마다 새롭다. 윤동주 시

인은 놀라운 사람이다. 시인은 어렸을 때부터 동양고전을 배웠고, 기독교 가정에서 성경을 읽었으며, 도스토옙스키와 키르케고르를 사랑했다. 깊이 존경한 정지용 시인과 백석 시인에게서도 시의 양분을 얻었다.

시인이 사랑한 것은 글뿐이 아니었다. 윤동주 시인은 빈센트 반 고흐에게서도 영감을 받았다. 시인은 고흐를 아꼈다. 학교에서 공부하다가 방학 때 고향집에 돌아올 때면 꼭 책더미를 들고 왔는데, 그때 소지품에 고흐의 화집이 있었다는 가족의 이야기가 전한다. 윤동주 시인이 지극히 사랑한 대상이 '가난한 자, 포로 된 자, 눈물 흘리는 자, 눌린 자'였다는 것을 떠올린다면, 그가 고흐에게 끌린 까닭은 지극히 자연스럽다. 고흐 역시 억눌린 자, 배고픈 자, 다친 자, 노예 된 자를 아끼고 마음에 품었다. 고흐의 방황은 누군가를 사랑하는 방법을 찾아가는 지루한 여정이었다. 고흐는 목사가 되어 그들을 몸과 마음으로 돕고자 했으나 사회성이 부족한 탓에 목사 일을 감당하지 못했다. 오래 헤매던 고흐는 마침내 그가 잘할 수 있는 일을 찾았다. 그림으로 사람을 섬기는 일이었다. 고흐는 화가가 되기로 결심하고 고통 가운데 있는 이를 조심스레 그림에 담았다.

특히 반 고흐의 초기작에는 그가 사랑한 가난하고 아프고 슬픈 자들이 많이 나온다. 고흐는 독학으로 그림을 공부했기에 존경하는 화가의 그림을 모사하기 좋아했다. 그중 고흐가 가장 많이 모작한 화가는 밀레였다. 땅을 파고 노동하여 대가를 얻는 정직한 농민, 그러나 늘 가난한 농민의 삶은 밀레를 매혹시켰고 자연스레 밀레를 본받고자 한 고흐의 마음을 움직였다.

고흐의 모작은 단순히 본뜬 그림이 아니다. 자신의 언어로 번역해

빈센트 반 고흐, 「정오의 휴식」,
캔버스에 유채, 73×91cm, 1890~91, 파리 오르세미술관

외젠 들라크루아, 「선한 사마리아 사람」,
캔버스에 유채, 37×30cm, 1849, 개인 소장

빈센트 반 고흐 「선한 사마리아 사람, 들라크루아 모작」,
캔버스에 유채, 73×60cm, 1890, 오테를로 크뢸러뮐러미술관

옮기는 과정과 닮아 있다. 밀레 외에도 그가 사랑한 화가의 기록 중에서 유독 들라크루아의 작품을 모사한 「선한 사마리아 사람」에게 눈길이 간다. 원작인 들라크루아의 그림과 빈센트 반 고흐의 모작은 좌우가 반대다. 들라크루아의 그림이 판화 인쇄로 반전 복제되어 고흐에게 찾아갔음을 의미한다. 강도를 당한 유대인은 돈과 옷을 빼앗기고 흠씬 두들겨 맞아 반죽음 상태로 사마리아 사람의 눈에 띄었다. 앞서 그를 발견한 종교지도자 레위인과 높은 지위의 바리새인은 그를 지나쳤지만, 유대인에게 천하다고 홀대받은 사마리아 사람은 그를 구해 안전한 곳으로 옮기고 자기 돈과 시간을 들여 치료를 돕는다.

이 모작에는 고흐 특유의 꿈틀거리는 터치가 강렬하게 드러난다. 제몸을 가누지 못할 정도로 기운 말뿐 아니라, 배경의 바위, 나무까지도 숨쉬는 듯 꿈틀거린다. 사마리아 사람은 환자를 힘겹게 들어올린다. 몸을 못가누고 축 늘어진 사람은 더 무거운 법이다. 죽음만 기다리던 유대인은 기적처럼 찾아온 희망을 놓치지 않는다. 구원자를 붙든 팔의 긴장감이 두드러진다. 고통으로 굽은 손가락이 꿈틀거린다. 저 멀리 지나가버린 바리새인조차도 움직이는 것 같다. 고흐는 수정체에 노란 필터를 끼운 듯 노랑이 강렬하게 보이는 황시증黃視症을 앓았다고 한다. 고흐 특유의 노랑은 강한 명도와 채도로 화면을 장악하고, 인물의 어두운 아웃라인은 노랑을 강조한다. 비록 들라크루아가 표현한 깊은 공간감은 사라졌지만 평평한 화면에 숨구멍이 생긴 듯 꿈틀꿈틀 생명력이 솟는다.

그림의 제목은 '사마리아 사람'이지만, 나는 두 사람 각각이 주인공

이라고 생각한다. 깊이 상처받은 자와 천하다고 멸시받은 자. 이 두 사람이 서로를 구원한다. 상처받은 자는 감히 기대치 못할 손길로 생명을 보존하고, 멸시받은 자는 누군가를 구함으로써 높은 사랑을 구현한다. 세상에 아프지 않고 상처가 없는 사람은 없다. 오늘 좀 덜 아픈 사람이 더 아픈 사람을 싸매줄 뿐이다. 오늘 덜 바쁜 사람이 더 바쁜 사람의 손을 거들고, 오늘 덜 쓸쓸한 사람이 더 쓸쓸한 사람 곁으로 달려가는 것이다.

선한 사마리아 사람을 바라보면서 논어의 '애지욕기생愛之欲其生'을 떠올린다. '누군가를 사랑하는 것은 그 사람을 살리는 것'이라는 의미를 되새긴다. 그가 베푼 사랑이 생명을 살리는 사랑이었음을 확인한다. 누군가를 사랑하는 것은 그 사람이 살게끔 하는 것이다. 그 사람이 제 몫의 삶을 살기를 바라는 것이다. 사랑은 존재에 관한 것이니, 그 사람의 삶이 계속 아름답기를 바라는 것이다. 그 애틋한 힘, 애틋한 기쁨이 한 사람 한 사람을 구원한다.

누군가를 살게끔 하는 사랑이라면 강하고 높고 아름답다. 사마리아 사람은 가장 높은 사랑을 구현했다. 그 사랑 때문에 '누군가'인 우리 하나하나는 살아남는다. 그런 마음이 모여 결국 이 세상의 모든 사람을 구원하는 것이다.

우 리 가
무 엇 을

더
바 라 겠 는 가

윌리엄 헨리 고어,
「소환」

싱글 여성에게 삼십대 중반은 무엇일까. 조금 과장해서 '황금기'가 아닐
까. 사회 경험도 직장 경력도 어느 정도 있어 실력이 궤도에 오른 시기다.
그간 보고 들은 게 많아서 능력에는 자신이 붙었다. 마음만 먹으면 얼마든
지 독립해서 도전할 수 있다 말한다. 노련한 삼십대 친구들이 겨우 시간을
쪼개 모인다. 맛있는 음식과 고급스런 디저트 앞에서 이런저런 이야기를
하다보면 분위기는 무르익는다.

　　직장 업무, 책, 뮤지컬, 영화, 여행 등 대화는 다양하게 흐르지만 항
상 빠지지 않는 주제는 돈이다. 여자에게 가장 중요한 것은 능력이라며 앞
으로의 일을 고민한다. 종잣돈 모으는 묘책을 자랑하고, 재테크 정보를 나
눈다. 앞으로의 10년이 노후를 결정한다며 머리를 굴린다. 카페를 오픈한
친구는 마케팅 전략과 서비스 정신을 강조하고, 회사에서 받은 주식을 매
도한 친구는 묵혀둘 걸 후회하며, 통장이 20~30개인 친구는 한 달이라도

빨리 적금풍차를 돌리라 권유한다. 저성장, 환율, 주식, 강제저축 같은 '신기한' 정보는 나날이 쌓여간다.

하지만 속내는 곧 드러난다. 돈 이야기를 하는 건 혼자 사는 게 불안해서다. 기댈 이 없는 세상은 두렵다. 그러니 감정과 의지가 없어 떠나가지 않을 통장에 의지한다. 경제적 능력을 갖추면 조금 든든하고 덜 서글플 거라 믿고 일에 매달린다.

사회에도 어려운 일은 부지기수다. 스크린에 얼마나 끔찍한 영화가 늘었는가. TV 고발 프로그램은 얼마나 무서운 사건을 하나하나 분석하는가. 소설에나 일어날 황당무계한 범죄들이 실제 일어난다. 세상이 흉흉해 범죄는 나날이 잔인해지고 있다. '세상에 이런 일이' 싶은 일이 일어난다. 과거에는 상상 못할 일로 다치는 사람이 늘어난다.

2015년 OECD에서 발표한 '근로자의 연간 노동시간'에 따르면 한국은 93개국 중 근무시간이 세번째로 긴 국가로 집계되었다. 타국 근로자가 평균 1,766시간을 근무한 반면 한국 근로자는 무려 2,113시간을 일한다. 일하는 시간이 늘다보니 사람들은 지쳐가고 작은 일에 양보하지 않는다. 거리에서 스치는 사람들 대부분 기운 없이 희미한 표정을 하고 있다. 이럴 때 사람들은 점점 더 기댈 곳을 찾는다. 누군가가 도움을 주면 좋겠지만 대개 쓸쓸하다. 간단히 음식이나 술, 게임으로 자신을 지탱한다. 그 중에는 강아지나 고양이를 키우면서 생기를 얻는 사람도 있다. 그도 어려운 사람은 카카오프렌즈나 라인 캐릭터 상품을 모으고, SNS의 '좋아요'에 기대 외로움을 달랜다.

우리가 무엇을 더 바라겠는가

우리가 무엇을 더 바라겠는가

조금 물기 있고

조금 흔들리는 것인

안개 속에

서로 어깨를 기대고 부비는 것 말고

___문정희, 「안개 속에」(『나는 문이다』, 민음사, 2016)

문정희 시인의 「안개 속에」를 읽을 무렵, 빅토리아 시대 화가, 윌리엄 헨리 고어William Henry Gore, 1857~1942의 「소환」을 만났다. 빅토리아 시대는 영국 미술의 황금기가 아닐까. 윌리엄 헨리 고어는 당대의 풍경화가이며 풍속화가로서 사람들의 마음을 위로하는 그림을 그렸다. 램버스 아트스쿨을 거쳐 영국 로열아카데미에 이르기까지 화가는 열심히 그리고 또 그렸다. 화가의 명성은 오래도록 높았으며 1885년, 로열아카데미를 통해 소개한 이 그림은 사람들에게 눈물어린 감동을 준다.

아무도 없는 들판에서 남자와 여자, 오직 둘만이 기대어 서 있다. 제목으로 미루어 남자는 곧 입대를 앞둔 듯하다. 입대로 인한 이별, 어쩔 수 없는 이별. 슬픔과 두려움이 선연히 드러난다. 꼭 끌어안은 손길과 기대어 하나 된 모습, 차마 마주볼 수 없어 숙인 고개가 처연하다.

그림은 복잡하지 않다. 황량한 들판 가운데 두 사람만이 기대선 단순한 구도다. 작가는 고향인 뉴버리 케네스 계곡의 낮은 초원을 배경으로 삼았다고 한다. 빛과 대기를 가득 채운 풍부한 색채는 두 사람의 하나 된

윌리엄 헨리 고어, 「소환」,
캔버스에 유채, 92×61cm, 1885, 런던 길드홀아트갤러리

실루엣을 강조한다. 얼굴을 직접 볼 수 없어도 충분하다. 뒷모습만으로 연인은 눈물 짓고 있다는 것을 알 수 있다. 고개를 숙이고 슬픔을 감추지 못한다. 꼿꼿이 설 수 없을 만큼 슬프다. 겨우 현실을 견딘다. 서로 기댐으로써, 꽉 끌어안아 버팀으로써, 그들은 현재를 겨우 살아내고 있다.

하지만 그들은 행운을 잡은 사람들이다. 이 황량한 세상에서 홀로 설 힘 없는 사람들 가운데, 그나마 서로 기대설 곳 있는 사람들은 하늘이 내린 행운이다. 잠시 기대 살아 있음을 충전하면 기꺼이 힘센 슬픔을 받아들일 용기가 생긴다.

기댈 사람이 있으면 사람이 생명다워진다. 온전한 수용은 생명에 생기를 부여한다. 안타깝게도 기댈 곳 없는 사람들은 살아 있음을 확인할 데가 없다. 별 수 없이 홀로 자신을 지탱해야 한다. 그렇다. 우리가 무엇을 더 바라겠는가, 안심하고 기댈 수 있는 사람 하나 얻는 것 밖에.

통장이나 주식이나 강아지나 고양이 말고 같은 눈높이에서 어깨를 맞댈 수 있는 사람을 찾는다면 얼마나 든든할까. 세상에 안심할 수 있는 사람만큼 귀한 존재가 어디 있나. 기꺼이 어깨를 내줄 이를 찾는다면 험한 세상의 두려움에 맞설 용기가 생기지 않을까. 슬픔을 기대어도 안심할 수 있는 사람이라면 말이다.

불 확 실 성 의
시 대 ,

확 실 한
단 한 가 지

존 에버렛 밀레이,
「1746년의 방면 명령」

영국이 브렉시트를 발표한 2016년 6월 23일, 나는 얼마나 무식했는지 이전까지 '브렉시트Brexit'라는 단어는 듣도 보도 못했다. 뜻밖의 영국 선거 결과로 매스컴과 SNS는 뜨거웠다. 여기저기서 웅성댔다. 이런저런 일이 있을 것이라 세계 경제를 예측하는 이는 많았지만 무엇 하나 확실하지 않았다. 전문가가 분석한 기사를 읽고 끄덕거리긴 했지만 나는 멍하니 있었다. 아는 게 아무것도 없었기 때문이다.

　브렉시트 직후 우리나라 코스피 지수가 단숨에 떨어졌다. 아베노믹스로 겨우 낮춰놓은 엔화도 순식간에 올라 타격을 받았다고 했다. 투자 환경이 불확실해져 우왕좌왕하는 목소리가 들렸다. 반면 영국 파운드화는 폭락해 이때야말로 영국 유학을 가거나 대량 직구를 할 기회라 했다. 그거야 돈 많은 사람들 얘기니 '나야 뭐 상관 있어?' 했지만 브렉시트의 끔찍한 영향은 내게도 찾아왔다. 내가 열심히 환율을 공부해 야심차게 사놓은

달러가 완전 폭락한 것이다. 야금야금 오르고 있어 매일 좋아하던 달러가 순식간에 폭락했다. '뭐야, 달러는 세계 제1의 돈이라면서, 무엇보다 안전하다면서……'

바야흐로 불확실성의 시대다. 회사는 더이상 평생직장이 아니고, 부모는 든든한 울타리가 되지 못한다. 심지어 100세 세대인 우리는 더 오래 산다. 인생은 대개 불확실한 것이어서 사람은 안정을 추구한다. 저금리 시대에도 원금이나마 확실한 적금을 고집하고, 경쟁율 '100 대 1'이 넘었다는 공무원 시험에 뛰어든다. 앞으로 국민연금이 바닥나면 어떡하나 징징거리면서도 꼬박꼬박 연금을 넣는다. 저출생으로 몇 년 후면 부동산이 폭락한다는 설에 벌벌 떨면서도 대출로 집을 사고 열심히 이자와 원금을 갚는다. 몇몇은 어차피 집도 못 살 거 절약을 포기하고 매일을 즐긴다고 하지만, 대부분은 연애도 결혼도 포기하고 좀더 저축하려고 아등바등한다. 안정을 갈구하면서 매일 불안에 떨며 산다. 이런 불안감이 피부에 와닿으면 불가항不可抗인 존 에버렛 밀레이의 사랑을 생각한다.

존 에버렛 밀레이의 「1746년의 방면 명령」이 여기 있다. 그림의 모델은 밀레이가 속수무책으로 사랑한 에피 그레이다. 앞서 소개한 대로 밀레이는 그림을 그리면서 에피와 깊디깊은 사랑에 빠진다. 멘토이자 절친의 아내와 사랑에 빠져, 전쟁 같은 스캔들을 통과해서라도 꼭 얻어야만 하는 확실한 'The One', 밀레이는 '바로 그 사람' 사랑하는 아내를 모델로 세워 「1746년의 방면 명령」이라는 작품을 그려냈다.

이 그림은 가톨릭이 핵심인 재커바이트 세력이 잉글랜드와 스코틀

존 에버렛 밀레이, 「1746년의 방면 명령」,
캔버스에 유채, 102.9×73.7cm, 1852~53, 런던 테이트브리튼

랜드의 왕좌에 스튜어트 왕가의 제임스 2세를 앉히려 일으킨 재커바이트 반란을 배경으로 한다. 스코틀랜드인들은 1688년의 명예혁명을 통해 왕위에 오른 메리 2세와 여왕의 남편 오라녀공을 인정하지 않았다. 이 전쟁은 일반적인 반란이 아니라 종교전쟁의 성격을 갖는다. 명예혁명은 신교의 성격을 띠었고, 반란을 일으킨 스코틀랜드인과 잉글랜드의 지지층은 구교인 가톨릭의 성격을 띠었다. 이익보다 신념이 더 무섭다. 믿음의 전쟁에서 승자란 없는 법이라 싸움의 종결은 쉽지 않았다. 반란은 1688년에서 1746년까지 지지부진하게 계속되었으며 수많은 사람들이 희생당했다. 수감된 반란군은 1746년, 반란이 종결되고 겨우 풀려날 수 있었다.

세 명의 가족이 이 그림의 주인공이다. 지치고 다친 모습으로 감옥을 벗어난 남자는 오랫동안 자신을 기다린 아내의 품에 얼굴을 묻는다. 남편은 스코틀랜드인, 전통의상 킬트의 체크가 선명하다. 관리는 아내가 들고온 방면 명령장을 자세히 살핀다. 아내는 성모마리아처럼 푸른 천을 둘렀다. 고난을 의미하는 맨발 차림이다. 신발은커녕 구멍 난 양말 하나 걸치지 못했다. 부르튼 발로 먼 길을 총총히 걸어온 것이다. 고결한 표정과 달리 헝클어진 머리와 흐트러진 옷가지는 여자가 얼마나 혹독한 시간을 힘겹게 버텨왔는지를 숨기지 않는다. 아내는 수척하지만 의연한 모습으로 남편을 받아들이고, 아이는 엄마의 품에서 편안하게 잠자고 있으며, 가족 같은 콜리도 꼬리 치며 냄새 맡는다. 아버지와 같은 킬트를 입은 아이는 지쳤다. 길을 떠날 때 싱싱했던 노란 꽃은 시들었다. 아이가 어떤 긍지로 얼마나 오래 아버지를 기다려 왔는가. 아이가 흘린 꽃잎이 바닥에 떨

어졌다. 어머니의 발걸음을 따라 총총히. 그녀는 아이를 안고 계속 걸어온 것이다. 그런 아내가 담담하게 건네주는 방면 명령장을 통해 남자는 자유를 얻는다. 살아서 나갈 수 있을지 모르는 감옥 생활 가운데 남자를 지탱한 것은 그를 확실히 사랑하는 아내와 아이였을 것이다. 갖은 고난에도 불구하고 여자가 끝내 남편을 기다린 안간힘은 자신을 믿고 있을 그 사람과 그를 사랑하는 굳건한 마음에서 나왔으리라.

이 안타까운 재회의 장면 뒤에는 괴로운 비하인드 스토리가 있다. 그림의 원제가 「The Ransom(몸값)」이었던 것을 고려하라, 아내는 방면 명령장을 얻기 위해 권력자의 성상납 요구를 들어주어야 했던 것. 밀레이는 그러한 뉘앙스를 풍기지 않으려 제목을 바꾸었다지만, 비슷한 상황을 겪은 이들이 떠올리는 기억은 달랐다. 아내는 남편을 구하려 치명적인 대가를 치렀다. 남편은 그녀의 모든 것이었으며 확실히 사랑하는 사람이었다. 그 사람은 그럴 만큼 가치 있는 사랑의 대상이었다. 대가를 경험한 밀레이와 에피 그레이는 어떤 마음으로 이 그림 앞에 섰을까, 확실히 사랑하는 사람을 확인했다는 것은 어떤 대가를 치러서라도 회복해야 할 기쁨이 아니었을까.

불확실성의 시대에는 사랑하는 것을 찾아야 한다. 불확실성의 시대에는 필사적으로 사랑하는 사람을 찾아야 한다. 내가 무언가를 사랑한다는 것, 내가 누군가를 사랑하고 있다는 것만이 정확하기 때문이다. 그러니 확신이란 오직 하나다. '당신'. 이 불확실성의 시대에 단 하나, 사랑만큼은 확실한 믿음으로 붙들어야 한다. '오직 사랑하는 사람만이 살아남는다.'

내게

강 같은
사랑

앙리장 기욤 마르탱,
「정원에서」「연인」

친구 우희는 내가 아는 사람 중에 가장 온유한 사람이다. 그녀와 가까워지기 전에 페이스북 친구의 활동사항을 표시해주는 "○○○님이 우희님의 글을 좋아합니다"라는 멘트로 그녀의 삶을 엿볼 계기가 있었는데 그야말로 그녀는 깨끗함과 선함 그 자체였다. 사는 곳도 나와 멀고, 티끌 하나 없이 순수한 사람이라 나같이 험한 사람과 닿을 일 없으리라 생각했고 금방 잊어버렸다. 그러나 몇 년 후 전혀 엉뚱한 곳에서 우연한 계기로 그녀를 만났고, 이제는 마음을 터놓는 사이가 되었다.

몇 년간 우희의 삶을 지켜보았다. 그녀가 직장에서 리더로서 프로젝트를 계획하고 직원들을 보살피는 신실함을 보았고, 부모님을 다정하게 모시는 것을 보았다. 가끔은 지나치게 다른 사람을 돕고 품어서 '저게 천사지 진짜 사람 맞나?' 싶을 때도 있었다. 그녀가 무리하게 일하는 바람에 건강이 나빠져 함께 걱정하고 "이제 이기적으로 살아야 한다"라며 조

금 화를 내기도 했다. 그런 가운데 내가 가장 좋아한 우희의 인생 명장면은 그녀가 사랑하는 사람을 만나는 순간이다.

꽤 오래 홀로였던 우희는 작년에 그녀와 꼭 닮은 사람을 만났다. 똑같이 온유하고 똑같이 신실한 사람을 만났다. 어쩌면 그렇게 조용하고 온화하며 평화로운지, 내 멋대로 그들에게 '내게 강 같은 사랑'이라는 별칭을 만들어주었다. 그들을 바라볼 때면 앙리장 기욤 마르탱Henri-Jean Guillaume Martin, 1860~1943의 연인 그림이 떠오른다.

프랑스 신인상주의 화가 마르탱은 17세에 툴루즈 미술학교에서 작품을 시작했고, 19세에 장학금을 받고 파리에서 유학했다. 이후 1883년 파리 살롱에 처음 출품하고 1885년 이탈리아로 여행하면서 그림의 시야를 넓혀, 1886년에는 첫 개인전을 열었다. 화가는 본디 빛의 인상을 그려내는 인상주의의 영향을 받았으나, 곧 빛을 체계적으로 분석하고 재구성하는 신인상주의의 색채 사용기법에 관심을 갖고, 빛과 색을 분석하는 점묘법을 시도한다.

그는 화가로서 일찍이 성공하지는 못했지만 사랑하는 사람을 만나는 데에는 성공했다. 그뿐인가, 마지막까지 아내와 변함없는 연인으로 살았다. 가난한 시기에 고생을 함께 겪은 아내를 조강지처糟糠之妻라고 한다면 미술계에서는 마르탱 부인이 대표적일 것이다. 화상들에게 그림을 알리러 뛰어다니지도 않고 그림의 장점을 어필하지도 못하고 오로지 그림 자체로만 승부한 마르탱은 내내 가난했다. 그런 남편을 마리 마르탱은 조용한 존경으로 격려했다. 시간을 쪼개 모델이 되어주었고, 사랑의 그림을

내게 강 같은 사랑

앙리장 기욤 마르탱, 「정원에서」,
캔버스에 유채, 1904, 릴 팔레드보자르

그리도록 영감을 주었다. 남편에게 아내는 늘 사랑의 여신으로 보였다. 부인을 모델로 마르탱은 애정을 단단히 쌓아올리는 그림을 그렸고, 그만큼의 힘을 얻어 좌절하지 않을 수 있었다.

앙리 마르탱의 꾸준함은 그를 배신하지 않았다. 화가의 그림에는 조금씩 날개가 자랐다. 화실을 떠나 사람들에게 날아가 포근함을 선사했다. 점차 그의 그림을 알아보는 이들도 늘어갔다. 1895년에는 파리 시청사의 장식화를 제작했다. 1889년에는 레지옹 도뇌르 훈장을, 1900년에는 세계박람회상을 받았다. 이제 앙리 마르탱은 주류 미술계로 올라서게 되었다. 전 세계에 유명세를 떨친 근대 조각의 아버지 오귀스트 로댕과도 막역한 사이였다니 마르탱의 인생 전반기와 후반기는 천양지차다.

1930년경 부인 마리가 세상을 떠난다. 부인이 떠난 후 사람들의 인정이나 지위, 훈장은 앙리에게 아무런 위로가 되지 못했다. 그녀는 떠났지만 그림은 남았다. 아내를 그린 그림들은 마르탱 부인에게 가장 큰 선물이 되었으며 그 그림은 오늘날 우리에게 또다른 선물이 되었다. 화가가 남긴 그림을 보면 마르탱 부부의 사랑이 강같이 고요하고 평화로웠을 뿐 아니라 흔들리지 않고 견고했으리라 실감하게 한다.

앙리 마르탱의 「연인」은 변치 않는 사랑과 담백한 아름다움이 깃든 세상을 보여준다. 이런 게 바로 평화가 아닐까. 봄을 담은 듯 풍부한 색채, 나뭇가지를 따라 희고 연한 꽃들이 저마다 고개를 든다. 풀밭에도 작은 꽃들이 흐드러졌다. 양들은 평화로이 풀을 뜯는다. 나무 아래에서 위로 변하는 표피 색감이 놀랍도록 다채롭지만 전혀 들뜨지 않는다. 연인의 뒤쪽으

내게 강 같은 사랑

앙리장 기욜 마르탱, 「연인 혹은 농부와 연인」,
캔버스에 유채, 90×65cm, 1903, 개인 소장

로 파란 호수가 하늘을 비춘다. 여자는 고개를 숙이고 바느질을 하는 듯하다. 소박한 옷은 찬란한 빛을 받아 다채롭다. 소탈한 남자는 고요히 서 있는 여자에게 한 발짝 가까이 선다. 다 떼지 못한 발길이 바닥에 길고 긴 그림자를 만든다. 남녀 사이에 드리운 역광이 만든 그림자가 평화로운 무늬를 그려낸다.

화면을 살펴보면, 마르탱의 신인상주의 기법 특징인 점묘가 두드러지게 나타나면서 견고한 질감을 만든다. 이 장소가 안전하고 평화로운 곳임을, 두 사람이 오랜 시간 단단한 애정을 쌓아왔음을 자연스레 느낀다. 변치 않는 부부이자 영원한 '연인'인 앙리와 마리의 모습을 투영한 그림. 이 그림에서는 부부의 따스한 성품 또한 고스란히 드러난다.

어떤 사랑은 이렇게 평화롭게 흘러간다. 잔잔한 빛이 머문 강 같은 사랑이다. 모든 사랑은 거기 발 담근 이의 성품으로 드러난다. 두 사람의 성품이 이런 사랑을 만든다. 아니, 이런 강 같은 사랑은 온유한 두 사람을 수소문해 찾아오는 것이다. 사람이 사랑을 구하는 것이 아니라 드넓은 사랑이 자격 있는 사람을 덮어 보호하는 것이다. 이처럼 내 친구 우희와 그의 남자친구가 선택을 받았다. 이 온유한 연인은 마르탱 부부처럼 영원한 연인이 되리라. 앙리 마르탱의 그림처럼 견고하고 평안한 삶의 붓질을 겹겹이 쌓아갈 것이다.

내게 강 같은 사랑

김원숙,
「외줄타기」

예스런 검은 양복차림의 남자가 시퍼런 강을 외줄로 건넌다. 그의 어깨 위
에 물구나무선 여자가 아슬아슬하니 균형을 잡는다. 강가 저 멀리 작은 집
에 불빛이 밝게 비친다.

　　이 인상적인 그림은 재미화가 김원숙의 「외줄타기」다. 김원숙 화백
은 대학생이었던 1972년 미국으로 유학을 갔다가 정착해, 1995년에 한국
인으로서는 처음으로 세계유엔후원자연맹WFUNA이 선정한 '올해의 후원
미술인'이 되어 명성을 얻었다. 이후 예순 후반부인 지금도 여전히 열정적
인 활동을 이어가고 있다. 한국을 떠난 지 꽤 오랜 시간이 지났음에도 작
품에 드러나는 소재와 정서는 늘 한국적인 냄새가 난다. 그림에는 이목구
비가 뚜렷하지 않은 남녀가 등장하고, 작고 낡은 집이 등장한다. 이 모든
것들은 예스러운 아름다움을 불러일으키고 친밀한 이야기를 만들어낸다.
조용하고 소박한 슬픔이 촉촉히 스민 이야기는 이어 말을 건넨다.

김원숙, 「외줄타기」,
캔버스에 유채, 168×122cm, 1991

한때 내가 시에 빠져든 이유는 시야말로 그림과 가장 가까운 문학이라고 생각했기 때문이다. 좋은 이미지에는 상상이 일어나야 한다고 생각했고, 상상력이 작동하는 이미지를 그리려면 추상 언어인 시를 읽어야 한다고 생각했다. 시는 철학의 성격을 가지고 있으며, 사유를 넓히고, 사유는 시의 이야기와 더불어 자연스럽게 이미지를 창조한다. 그런 면에서 김원숙 화백의 그림은 서정시를 닮았다. 그런 작가의 그림에서 느끼는 것은 늘 동감과 위로다. 은유隱喩가 만들어내는 이야기 때문이다. 낯익은 마음과 따뜻한 위로가 있다. 그림 안에 세밀한 묘사가 없기에 공감은 커진다. 누구든 그림으로 들어가 이야기의 주인공이 될 수 있기 때문이다.

김원숙 화백의 그림 자체에는 어려운 기법이 없고 형태는 얼핏 단순해 보인다. 그러나 이는 결코 쉬운 그림이 아니다. 오히려 어려워서 보는 맛이 나는 그림이다. 그림을 살펴보는 이마다 시간을 들인다. 작가가 자신의 이야기를 담아 풀어낸 그림에 관람자는 자기 이야기를 투영한다. 각자의 이야기를 가지고 그림 안으로 들어간다. 같은 그림으로 모두 다른 이야기를 만든다. 제각각 마음을 풀어 그림에 의미를 부여한다. 마음은 시간을 따라 긴 여운으로 남는다.

「외줄타기」는 강렬하다, 한 번 보면 잊을 수 없다. 아슬아슬한 상황의 조합 때문일까. 나무 봉 하나에 의지하여 외줄 위를 걷는 남자는 얼마나 두려울 것이며, 둥그런 어깨에 물구나무선 여자는 또 얼마나 불안할 것인가. 평지에서 균형잡기도 어려운 두 사람이 가느다란 외줄 위로 올라탄 위태로운 상황이다.

멀리 보이는 따뜻한 창이 있는 집은 두 사람 모두의 희망이다. 그런데 거기까지 가는 길은 '거꾸로'와 '바로'만큼이나 달라서 오히려 둘은 그 낙원에서 멀리 떠나가는 사람들처럼 보인다. 위험 속에 평화로움이, 갈등 속에 안정이, 외로움 속에 따스함이, 떨림 속에 고요가 있는 삶을 그렸다.

_ 김원숙, 『삶은, 그림』, 아트북스, 2013

김원숙 작가가 밝혔듯 이 그림은 남녀가 가정을 이루면서 생기는 아슬아슬한 감정의 상태를 표현한 것이다. 한편 이 그림을 보면서 가부장제를 떠올리는 사람도 있다. 가부장제에 익숙한 세대는 두 사람을 가장과 아내의 모습으로 투영한다. 매일 밖에서 가족을 먹여 살리려 벌이하는 남편과, 그가 가져오는 수입으로 가정을 꾸리는 아내의 모습으로 해석한다. 남편은 최선의 기술로 균형을 잡아 돈을 벌어오고 있고, 아내는 월급에 기대 가정의 균형을 간신히 잡고 있다는 것을. 두 사람 중 하나라도 흔들리면 직장도, 가정도 무너져버린다는 것을. 시퍼런 강물로 빠져들 수밖에 없는 두려움을 소름 돋게 느끼고 있을 것이다.

그러나 어르신들보다 조금 덜 살아본 나는, 가정을 이루는 것이 얼마나 어려운지 아는 나는, 가정을 지키기보다는 내 일을 가지고 나 자신의 가장이 되고 싶어하는 나는 이 그림을 보면서 또다른 생각을 한다.

살다보면 가끔씩, 마음의 균형을 잃게 만드는 사람을 만난다. 그가 인생에 들어오면 마음의 균형을 잃는다. 대책 없이 빠져들어 대책 없이 흔들린다. '마음을 빼앗긴다'는 말은 '바닥을 빼앗긴다'는 말로 바꿔 불러야

마음의 균형을 잃게 만드는 사람

하지 않을까. 누군가를 사랑하는 사건은 준비 없이 시작되고 감정은 재앙처럼 쏟아진다. 그때 능수능란하게 균형을 잡을 수 있는 마음을 가진 사람이 얼마나 있을까.

집중해야 할 일상이 수없이 흔들리고, 자부심 가득한 사회생활의 능률이 떨어지고, 나름 안정적으로 버틴 직장생활이 아슬아슬해진다. 휘청거리는 흔들림이 신경 속까지 스며든다. 두려움이 피부 속으로 깊게 파고든다.

하지만 이때 외줄타기는 어느 때보다 스릴 넘치고 성공적인 외줄타기로 남는다. 놀랍게도 이 진지한 감정이 늘상 지겨운 사회생활의 외줄타기를 끝까지 성공하도록 밀어주고야 만다. '그 사람을 위해서' 이 일을 꼭 해내야 한다고 결심하게 한다.

My love

Has told me

That he needs me.

That's why

I take good care of myself

Watch out where I'm going and

Fear that any drop of rain

Might kill me.

내가 사랑하는 사람이

나에게 말했다.

"당신이 필요해요"

그래서 나는

정신을 차리고

길을 걷는다.

빗방울마저도 두려워하면서

그것에 맞아 죽어서는 안 되겠기에.

_베르톨트 브레히트, 「아침 저녁으로 읽기 위하여」

연애와 결혼, 출산을 포기한 세대, 나와 같은 시대를 아슬아슬하게 걸어가고 있는 이들에게 축복한다. 지금, 누구나 마음의 균형을 잃게 하는 사람을 만나서 지금, 그 스릴을 깊이 간직하고 잊을 수 없는 순간으로 기억하기를. 지금, 그 사람 때문에 당신의 인생에 놀라운 능력이 피어나기를. 그리고 기왕이면 두 인생의 외줄타기를 같은 순간에 마치기를.

모든 것은

눈빛
때문이다

요하네스 페르메이르,
「진주귀걸이를 한 소녀」

어둑어둑한 시간이다. 눈빛과 마음빛을 밝히기 딱 좋은 시간, 이 시간이
면 자연스레 충혈된 눈에 안약을 넣는다. 초록빛 안약이 눈을 깨우기를 바
라며, 어느덧 낡아버린 얼굴거죽 위에 빛을 올린다. 혹시 예쁨이 남았다면
맑게 드러나기를 구한다.

'눈에서 광선이 나온다'는 의미로의 '눈빛'은 생물학 이론으로 성립
하지 않는다고 한다. 눈의 모습과 표정을 만드는 것은 눈 주위 근육이며,
이 근육의 움직임과 빛의 각도가 눈에서 빛이 보인다고 착각하게 한다는
것이다. 그러나 항상 과학과 내 영혼의 감정은 다른 길을 가는지, 항상 눈
의 표정을 살피는 나는 눈빛에 의해 색다른 경험을 하곤 한다. 내가 관찰
하는 눈에 서린 빛의 기운은 시시각각 변하며 그 눈을 가진 인간을 '반짝'
밝히기도 하고 '툭' 꺼버리기도 한다.

3부 결국은 사람

예쁨을 비추는 것은 눈빛이다. 눈을 밝혀야 한다. 눈빛이 맑고 반짝거리면 눈이 부셔 주름살 따위 보이지도 않는다. 진실함을 비추는 것 또한 눈빛이다. 눈을 밝혀야 한다. 눈빛을 통해 진실함은 밖으로 스며나온다. 어떤 표정이나 목소리에서도 숨기지 못해 묻어나오는 진실이 있다. 그 진실함이 가장 농익어 뚝뚝 떨어지는 곳은 역시 눈이다. 각막 깊은 곳에서 빛이 익어간다. 수많은 작가들이 '눈빛'을 저마다의 글줄로 설명했지만 나는 천운영 작가의 묘사가 제일이라고 여긴다. 보라, 눈빛 안에 무엇이 보이고 읽히는지.

> 그래, 모든 것이 눈빛 때문이다. 눈빛을 보면 진실이 보인다. 눈빛을 읽는 것은 사람의 전부를 읽는 것이다. 모든 것은 눈빛에서 판가름난다. 몸의 다른 부분은 믿을 것이 못된다. 혀는 거짓말을 일삼고 몸은 과장을 좋아한다. 눈빛은 정직하다. 눈빛은 거짓말을 못한다. 속이려고 해도 속여지지가 않는 것이 눈빛이다. 눈빛을 읽으면 진실과 가까워진다. 눈빛을 읽어야 한다.
> __천운영, 『생강』, 창비, 2011

요하네스 페르메이르는 「진주귀걸이를 한 소녀」를 통해 눈동자에 드러난 진실을 재현하려 한 것일까. '네덜란드의 모나리자' '북구의 모나리자'라는 명칭이 과하지 않을 정도로 신비한 미소, 트레이시 슈발리에가 신비한 미소에, 표정에, 눈빛에 사로잡혀 『진주귀걸이를 한 소녀』라는 소설을 써내려갈 정도로 이 빛은 강인하다.

이 신비로운 그림은 페르메이르가 그려낸 트로니tronie 작품이다. 트

요하네스 페르메이르, 「진주귀걸이를 한 소녀」,
캔버스에 유채, 44.5×39cm, 1665~66, 헤이그 마우리츠하위스미술관

로니는 화가가 상상력을 동원해 만들어낸 이상의 인물상을 말한다. 17세기 네덜란드 화가들은 인물의 표현력을 높이기 위해 가슴 높이의 인물화를 자주 그렸다. 이때 인물은 무엇보다 아름답고 호소력 있게 그려야 했고 으레 인물이 걸치고 있는 옷이나 소품이 주요 요소였다. 소녀가 두른 터번은 이국의 신비로운 분위기를 더하기 위한 것으로 추측된다. 독특한 트로니 인물화는 컬렉터들에게 인기가 있었다. 당시에는 사랑을 거절하고 곧 떠나버릴 여인을 사모하는 애절함이 시와 음악에 담기곤 했다. 옛날 사람들 역시 사랑이 간절해서 아름다운 소녀를 생각하며 마음을 달랬던 것이다. 어쩌면 이 트로니는 '당신의 이상형을 현현顯現해드립니다'라는 화가의 실력 과시가 아니었을까.

페르메이르의 다른 그림에서도 진주는 귀한 소품으로 등장한다. 다른 트로니 초상화인 「붉은 모자를 쓴 소녀」역시 진주귀걸이를 하고 있고, 「저울질하는 여인」이나 「진주목걸이를 한 여인」에서의 진주 역시 화면에 그윽한 빛을 담는 소품으로 쓰인다. 이 그림들뿐 아니다. 20여 점의 그림을 통해 진주는 늘 페르메이르의 단골 소품이었다. 상처 입은 조개가 쓰라림으로 만든 진주가 눈물을 상징하고 인고의 미덕을 이야기했던 것을 기억하라. 진주는 다른 보석과 달리 화려함만이 아니라 고귀함을 상징한다. 이상을 현현하는 그림에 고귀한 주얼리보다 어울리는 것은 없었을 터.

페르메이르의 그림은 일상의 고요함에 머문 신비를 표현하는 것이 특징이지만 「진주귀걸이를 한 소녀」의 독특한 매력은 깊디깊은 고독감이다. 배경은 형상 없이 어둠으로만 표현하며 유난히 검정이 짙어 끝없는 깊

모든 것은 눈빛 때문이다

이가 보는 이를 숨막히게 한다. 이 검음은 슬픔의 정서를 드러내면서 홀로일 수밖에 없는 공간을 강조한다. 어둠이 더욱 깊음으로 진주에 어린 영롱함과 소녀의 깊은 눈빛은 두드러진다. 네덜란드 화가 얀 펫Jan Veth은 "페르메이르의 모든 그림보다 더, 이 그림은 마치 으깬 진주가루로 그린 것만같다"라며 극찬했다고 한다. 비평가가 본 진주빛은 분명 이 눈이었으리라.

눈가에 고인 반짝이는 눈물 빛은 입가에 고인 빛, 그리고 진주귀걸이에 고인 빛으로 옮아가며 소녀의 진실을 알리려 한다. 커다란 진주귀걸이를 향하는 과한 빛과 입술의 작은 빛, 소녀의 눈을 밝히는 빛은 균형을 이루며 화면을 지배한다. 천운영 작가의 말이 맞다. "혀는 거짓말을 일삼고 몸은 과장을 좋아한다." 그러므로 "눈빛을 읽으면 진실과 가까워진다."

그래서인지 모르겠다. 눈빛에 집착하여 눈빛을 드러낸 이 그림을 사랑하는 사람이 있다. 이 작품의 불가사의한 매력에 빠져 헤어나오지 못하는 이들이 많다. 생의 반 정도를 사는 동안 「진주귀걸이를 한 소녀」를 좋아하는 사람들을 여럿 만났다. 이 그림을 애정해서 연구실에 액자로 걸어놓은 교수님께 배움을 받았고, 이 그림을 휴대폰 잠금화면으로 해놓은 친구와 가깝게 지냈고, 이 그림을 모사하는 학생을 여럿 가르쳤다. 이 그림 때문에 항상 커다란 진주귀걸이를 하는 사람과, 동명의 소설이 나오자마자 읽고 기나긴 리뷰를 쓴 블로거를 안다.

'취향'은 사람을 드러낸다. 똑같이 미술을 좋아하는 사람이라도 그림을 좋아하는 사람, 조각을 좋아하는 사람, 디자인을 좋아하는 사람이 있다. 그림을 좋아하는 사람 중에서도 고전미술을 좋아하는 사람, 근대미술

을 좋아하는 사람, 현대미술을 좋아하는 사람이 있다. 각자에게 다른 마음의 결이 있고 그 결은 나름의 흐름을 만든다. 마음이 흐르는 대로 취향이 드러난다. 짧은 경험을 근거로 하자면, 이 그림을 좋아하는 사람은 남녀노소 할 것 없이 눈빛을 중요시 여겼다. 마음의 흐름이 같은 사람은 결국 모이지 않을까. 언제라도 만나게 되지 않을까. 그래서 나에게 '진주귀걸이를 한 소녀'와 같은 만남들이 있었다고 믿는다.

　　페르메이르가 그런 것처럼 나는 지극히도 눈빛에 집착한다. 볼 수 없는 내 눈빛에도 집착한다. 내 눈빛을 관리하려 악독한 마음이 자라날 때마다 잘라내고, 내 눈빛을 관리하려 더러운 마음이 드러날 때마다 닦아내다 이내 지치곤 한다. 볼 수 없는 내 눈빛을 누군가 발견하여 내가 악독하다는 진실을 발견할까봐 두려움과 떨림으로 눈빛을 감추고 씻어내곤 한다.
　　살아가면서 만나는 눈빛은 각색이다. 심장을 저미는 눈빛이 있고, 심장을 으깨는 눈빛이 있다. 어떤 눈빛과 눈빛이 만나면 반짝, 스파크가 일어난다. 마주본 네 개의 눈빛이 밝아 오른다. 지금, 진주귀걸이를 한 소녀의 눈빛은 어떤 또다른 눈빛을 만나 반짝이고 있는가. 나는 눈빛에 집착한다. 내 눈빛이 더욱 빛나기를 바란다. 내가 바라는 나와 똑같은 눈빛을 한 번 더 만나기 위해 산다. 아니, 그 눈빛을 이번 생애 몇 번이고 더 만나기 위해 산다.

213

너덜너덜,

피　흘리는
마음

에드바르 뭉크,
「이별」「재」

흙빛 얼굴을 한 남자가 왼쪽 가슴 부근을 붙들고 피를 흘린다. 검은 옷 위에서도 붉음을 감추지 못한다. 얼마나 많이 흘렸는지 핏자국이 고일 정도다. 고통의 꽃이 피어나듯 꿈틀거린다. 남자는 멈추어 서 있다. 한 발짝 더 앞으로 나아갈 힘이 없다. 나무에 겨우 기대어 피투성이 몸을 지탱한다. 흰옷의 여자는 그런 남자를 아랑곳하지 않고 걸어간다. 치마가 펄럭거린다. 금빛 머리카락은 남자의 머리에 달라붙었다. 여자는 남자를 떠나갔지만 남자는 여자에게서 떨어지지 못했다. 머리카락 오라기 같은 여자의 영향이 그에게서 끊어지지 않는다. 그는 계속 고통스러울 것이고 계속 피를 흘릴 것이다. 이 아프도록 붉은 그림은 표현주의의 거장 에드바르 뭉크 Edvard Munch, 1863~1944의 「이별」이다.

　사랑하는 사람과 결국 이루어지지 않았을 때, 그 사람과 멀리멀리

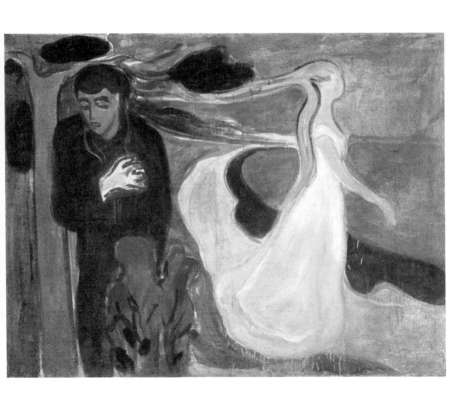

에드바르 뭉크, 「이별」,
캔버스에 유채, 96×127cm, 1896, 오슬로 뭉크미술관

헤어져야만 할 때 사람은 끈끈한 피를 흘리는 것 같다. 참 이상한 것이 꼭 심장 근처가 아프다. 뾰족한 것이 가슴에 들어와 콱 박힌 양 날카롭다. 사랑하는 사람을 가슴에 고이 심었다가 파고든 그 이를 억지로 떼어내야 할 때는 그만한 고통이 따른다. 끈끈하게 유착된 마음을 억지로 뜯어내다보면 마음 안쪽은 찢어져 엉망진창이 된다.

뭉크의 그림을 보면 '이 사람은 정말 사랑에 고팠구나' 하고 안타까운 마음이 든다. 그가 얼마나 끝없이 사랑에 집착해왔는지 구구절절 설명 없이 단번에 알아챌 정도로. 사랑을 주제로 얼마나 많은 남자와 여자의 그림을 그렸는지 그 사랑의 갈망이 피부로 전해져온다. 그러나 대부분의 그림에서 여자는 남자를 괴롭히는 존재다. 사랑으로 유혹해 사로잡아버린 후 한 방울의 피도 남기지 않는 흡혈귀처럼 빠져들지 않을 수 없는 매혹의 존재, 그러나 결국은 언제나 고통과 파멸로 이끌어가는 존재, 그것이 뭉크의 그림 속 여자였다. 실제로 화가의 사랑은 꼬이고 꼬인 삼류 연애소설 같았다.

뭉크의 첫사랑은 평범하지 않았다. 1885년부터 세 살 연상의 유부녀 헤이베르그와 6년을 끌어온 끈끈한 연애는 뭉크가 프랑스로 유학 가고서야 끝이 났다. 어린 뭉크에게 자유분방한 팜파탈 헤이베르그는 칼날처럼 위험한 사람이었다. 화가는 끊임없이 질투하고 의심하고 좌절했다. 무심한 그녀가 매몰차게 외면할 때마다 아파서 울부짖었다. 뭉크의 마음은 너덜너덜해졌다.

이후 베를린에서 뭉크는 어린 시절 친구인 다그니 유을과 재회한

다. 우연한 만남은 사랑으로 불타올랐다. 총명한 유을은 뭉크의 그림이 가진 가치를 속속들이 파악한다. 당시 사람들에게 뭉크의 그림은 낯설었다. 감정을 표현하기 위해 형태를 왜곡하고 주관적인 색채로 표현하는 뭉크의 그림은 불편할 뿐이었다. 그림이 인정받지 못해 실망한 뭉크는 다그니 유을을 만나면서 달라졌다. 좋아하는 사람의 격려는 자양강장제보다 강력하다. 뭉크는 신이 나 그림에만 전념했다. 그러나 안타깝게도 그녀 역시 뭉크에게는 '나쁜 여자'였다. 다그니 유을은 뭉크의 친구 프시비지예프스키를 선택하며 뭉크에게 결별을 선언한다. 프시비지예프스키는 뭉크와 어려운 시기를 같이 겪은 예술가 동료였으므로 뭉크의 배신감은 극에 달했다. 곧 두 사람은 결혼하면서 뭉크의 마음을 갈기갈기 찢어놓는다. 어쩔 수 없이 그는 상처받은 마음을 그림에 쏟으며 실연의 아픔을 지우려 안간힘을 쓴다. 여기서 끝났으면 뭉크의 상처가 덜 치명적이었으리라. 곧이어 다그니 유을은 비극적인 죽음을 맞는다. 뭉크의 마음은 피가 흥건해졌다.

뭉크는 상처와 공허감에 오래도록 시달렸다. 그런 그가 1899년, 서른네 살의 나이에 새로운 사랑을 시작한다. 상대 여성의 뜨거운 구애 때문이었다. 신분도 지위도 재산도 있는 튤라 라르슨은 뭉크에게 정성을 다했고 그와 꼭 결혼하기를 원했다. 그러나 뭉크는 결혼을 철저히 거부했고, 이에 실망한 튤라는 권총 자살 소동을 일으키면서 뭉크의 손에 부상을 입힌다. 손이 곧 모든 것인 화가가 손가락에 치명상을 입다니 이 무슨 비극인가. 또다시 사랑은 칼날이 되어 돌아왔고, 뭉크에게 남은 것은 난도질당한 마음뿐이었다.

에드바르 뭉크, 「재」,
캔버스에 유채, 120.5×141cm, 1894, 노르웨이 국립미술관

나는 자신의 심장을 열고자 하는 열망에서 태어나지 않는 예술은 믿지 않는다. 모든 예술과 문학, 음악은 심장의 피로 만들어져야 한다. 예술은 한 인간의 심혈이다.

__이리스 뮐러 베스테르만, 『뭉크, 추방된 영혼의 기록』, 홍주연 옮김, 예경, 2013

자신이 얼마나 사랑 때문에 절망했는지, 이별 때문에 고통스러워했는지, 칼날 같은 그림을 그리지 않고서는 못 견딜 만큼 괴로웠는지 뭉크는 이를 감추지 않는다. 그의 그림을 어루만질 때마다 그림은 제 몫의 피를 흘리기에……. 그러니 예술가의 생은 얄궂다. 어렸을 때 어머니를 잃고 누이를 잃고 동생 때문에 마음 아팠던 뭉크, 아버지의 애정도 받지 못해 태생부터 외로웠던 뭉크에게 평화로운 사랑의 기회는 단 한 번도 주어지지 않았으니 말이다.

뭉크의 사랑은 죄다 실패처럼 보인다. 뭉크의 절규 어린 마음에 사랑이 고일만한 넉넉한 장소가 없어 보인다. 그러나 그의 사랑은 결코 실패가 아니었다. 가슴이 너덜너덜해질 정도로 고통스러운 사랑, 그 고통은 그의 가슴에 여러 번 사랑의 기회가 왔다는 것을 의미한다.

뭉크의 그림 「이별」을 보며 생각한다. '큐피드가 쉼 없이 여러 번 조준했나 보다. 당신 마음이 이렇게나 너덜너덜한 걸 보니. 사랑을 깊이깊이 심었다가 캐내어 돌려주었나 보다. 당신 마음이 이렇게나 너덜너덜한 걸 보니.' 그러한 사랑이 어찌 실패이겠나, 이렇게 정확히 당신 마음의 과녁을 맞춘 사랑인데. 이토록 정확히 당신은 사랑을 수행했는데. 당신의 너덜

너덜너덜, 피 흘리는 마음

너덜한 심장이야말로 진정으로 사랑한 이의 자랑인 것을.

사랑만큼 실패와 어울리지 않는 단어가 없다. 사랑만큼은 무조건 행운이고 사랑만큼은 무조건 기적이다. 사랑의 기적만큼은 한순간도 쉬지 않고 일어났으면 좋겠다. 비록 고통스럽고 내내 아프더라도 사랑만큼은 꼭 그래야만 한다.

사 랑　후 에

남 은　것 들

바실리 칸딘스키,
「말 탄 연인」

현대 추상회화의 거장 칸딘스키Wassily Kandinsky, 1866~1944의 대표 작품은
확실한 대상이 없는 형태와 색채로 가득한 '구성' 시리즈일 것이다. 그러
나 제 아무리 천재 칸딘스키라 해도 처음부터 추상을 그린 것은 아니었다.
모든 추상화의 거장들은 구체적인 형상이 있는 그림(구상회화)에서 시작
해 구체적인 형상이 없는 그림(추상회화)을 그리게 된다. 그런 칸딘스키의
초기작 중에서 가장 아름다운 작품으로 평가받는 그림 하나가 「말 탄 연
인」이다.

　화면 전면에 말을 탄 젊은 남녀가 보인다. 마치 동화 속 왕자와 공주
처럼 남녀는 각각 화려한 옷맵시를 뽐낸다. 러시아 전통의상 특유의 머리
장식과 무늬 있는 두터운 옷감, 소매 모양이 세부 표현 없이도 선연하다.
말은 천천히 걸어간다. 말을 덮은 옷감도 다채로운 무늬로 장식되어 있다.

바실리 칸딘스키, 「말 탄 연인」,
캔버스에 유채, 55×50.5cm, 1906, 뮌헨 렌바흐하우스

재빨리 달려야 하는 말의 모습이 아니다. 땋아 내린 갈기와 이마 위 장식이 예사롭지 않은 말임을 알려준다. 아무리 보아도 두 사람은 방금 예식을 치른 듯하다.

　　남녀의 뒤로 늘어서 머리 위로 반짝이는 자작나무가 쏟아질 것 같다. 가늘고 긴 몸통과 이파리의 모양, 표면의 터치가 꼭 집어 자작나무다. 잔잔하게, 그러나 밝게 빛나는 수평선과 맞닿은 하늘이 평화롭고 화려하다. 지금도 바실리대성당에서 볼 수 있는 만두 모양 첨탑이 멀리 보인다. 이 그림의 배경은 화가의 고향인 러시아 도시일 테고, 이 그림의 주인공은 화가와 그의 연인임이 분명하다. 온 세상이 이 둘을 위해 준비된 듯 아름답다.

　　검정에 가까운 윤곽선 위로 밝은 원색의 색점을 점점이 찍어 표현한 그림은 스테인드글라스를 연상시킨다. 역시 검은 윤곽선을 강조한 조르주 루오의 그림과 비슷한 구석도 있지만 그보다 훨씬 발랄하고 감각적이다. 윤곽의 검정은 원색을 강조하고 사랑스러운 분위기는 극대화된다.

　　칸딘스키는 러시아 전래동화와 중세 기사 이야기를 좋아했다. 그림이 곱디고운 삽화 같은 것도 우연이 아니다. 이 그림이 탄생한 1906년은 바실리 칸딘스키와 가브리엘 뮌터의 사랑이 절정에 올랐을 시기다. 두 사람은 그 해에 이탈리아와 프랑스를 두루 여행하면서 다양하게 습작했다. 두 사람이 얼마나 한 마음이었는지, 몇 작품들은 누가 그린 그림인지 구분할 수 없을 정도로 기법이나 색채가 닮아 있다.

　　러시아의 명예이며 추상회화의 거장 바실리 칸딘스키는 모스크바

　　　　　　　　　　　　　　사랑 후에 남은 것들

대학에서 법학과 경제학을 배운 후 대학 교수가 되었다. 그러던 어느 날 칸딘스키는 그간의 안정적인 생활을 던져버리기로 결심한다. 모스크바로 찾아온 모네의 「건초더미」를 보고 나서였다. '마른 건초'는 그의 가슴에 불을 지폈고, 칸딘스키는 화가가 되기로 마음먹는다. 당시 예술의 중심지는 프랑스 파리와 독일 뮌헨이었고 칸딘스키는 1896년 독일로 유학한다. 20세기 미술사에서 똑똑하기로 둘째가라면 서러울 칸딘스키가 독일에서 인정받지 못할 리가 없다. 그리고 그곳에서 칸딘스키는 놀라운 여자를 만난다. 1901년, 칸딘스키가 설립한 팔랑스 미술학교에 입학한 가브리엘 뮌터가 바로 그 여자다.

칸딘스키는 뮌터의 재능을 바로 알아본다. 25세의 뮌터와 36세의 칸딘스키는 순식간에 서로에게 빠져들지만, 이미 열 살 많은 사촌누이와 결혼한 칸딘스키와 뮌터와의 사랑은 순탄할 수 없었다. 곧 그들은 내밀한 관계로 6년 이상을 보낸다. 뮌헨 근처 무르나우 코트밀러알리의 집에 둥지를 틀고 그림에 집중했으나 사람들은 잔인했다. 무르나우의 사람들은 그 집을 '러시아인의 집' 혹은 '창녀의 집'이라고 부르며 가브리엘 뮌터를 조롱했다.

그러나 뮌터의 존재만으로도 칸딘스키의 창작열은 넘쳤다. 그는 '내적 필연성'을 풀어낸 추상 이론서 『예술에서 정신적인 것에 관하여』를 1910년에 완성했다. 게다가 뮌터와 칸딘스키의 공통 관심사인 음악은 감상에서 끝나지 않았다. 당대의 혁명적 작곡가 아르놀트 쇤베르크와 만나 열띤 대화를 나누었고, 음악과 미술을 결합하고자 하는 열망을 현실로 만들었다.

1911년, 칸딘스키와 마르크를 중심으로 청기사파Der Blaue Reiter가 결성된다. 전자에게 파랑은 현대 물질주의에 대항하는 원시의 색채였고, 후자에게 말馬은 순수한 영혼성을 의미했다. 사랑에 푹 빠진 칸딘스키에게 파랑의 기사란 낭만의 상징과도 같았다. 당시의 주류 미술사를 거부하고 제작자의 내면을 표현하며, 색과 추상성을 통해 조형의 진실을 표현하기 원한 그들은 정기적으로 잡지 『청기사』를 발간하며 표현의 자유를 추구했다. 앞서 설명한 쇤베르크뿐 아니라 야블렌스키, 클레, 막케도 함께했다. 가브리엘 뮌터 역시 대체 불가능한 한 사람의 청기사로 활약했음은 물론이다.

1914년, 제1차세계대전이 발발하면서 독일과 러시아는 적대국이 되었다. 러시아인 칸딘스키는 독일에 더이상 머물 수 없었다. 뮌터는 칸딘스키를 만나기 위해 스웨덴 스톡홀름에서 내내 그를 기다렸다. 하지만 1917년, 칸딘스키는 러시아에서 다른 여자와 재혼하고 만다. "나는 오직 당신을 통해서만 진정한 위대함에 이를 수가 있습니다"라고까지 말한 남자의 배신이었다. 상심한 뮌터는 무르나우의 '러시아인의 집'으로 돌아왔고 오랜 시간 동안 그림을 그리지 못했다. "당신의 재능이 어느 정도인지 알아보는 사람은 나뿐일 것입니다." 칸딘스키는 뮌터에게 끝내 못 잊을 말을 남겼다. 자신을 전적으로 알아준 유일한 사람이었기 때문이었을까…… 뮌터에게 칸딘스키는 절대적인 존재였다.

나치는 칸딘스키를 퇴폐미술가로 낙인찍고 그의 작품들을 찾아내 파괴했지만, 뮌터는 지하실 벽 안쪽에 이중 공간을 만들어 칸딘스키의 그

사랑 후에 남은 것들

림을 나치에게서 지켜냈다. 훗날 칸딘스키는 변호사를 시켜 그림을 돌려 달라고 요구했으나 뮌터는 그렇게 해주지 않았다. 법정은 뮌터의 손을 들어주었다. 1957년, 가브리엘 뮌터는 렌바흐하우스에 칸딘스키의 작품 1천여 점을 기증한다. 오랫동안 뮌터의 곁을 따뜻하게 지켜준 미술사학 자 요하네스 아이히너와 함께한 자리였다. 그러나 뮌터는 그렇게 흠모한 칸딘스키를 1962년, 85세의 나이로 사망할 때까지 깨끗이 잊지 못했다.

사랑이 간절한 인간의 삶에 사랑의 '타이밍'이 어쩌면 그리 잔인한 지 모르겠다. 어찌 예술가뿐일까. 수많은 사람들이 타이밍 때문에 사랑하 는 사람을 놓치고, 타이밍 때문에 사랑하는 사람에게 큰 상처를 준다. 사 랑의 약속은 삶의 흐름 앞에서 허무하다. 삶의 굴곡 아래서 사랑의 약속은 희미해지기도 하고 사랑의 마음은 닳아버리기도 한다.

아아 정말, 만약 당신이 내 곁을 떠난다 해도, 인생은 계속될지도 모른다. 그렇다. 그토록 사랑했던, 오랜 시간을 같이했던 당신이 내 인생에서 사라 진다고 해도 인생은 그럼에도 불구하고 계속 흘러간다. 여자와 남자에게 얽힌 진정한 슬픔과 아름다움은 바로 거기에 있는 것 같다. 우리는 그저 그렇게 한때 서로의 곁에 머물다 가는 것이다. 그래서 그토록 너그럽고 관 대하게 서로를 지켜봐줄 수 있었나 보다.
_임경선, 『태도에 관하여』, 한겨레출판, 2015

그러나 사랑했던 순간만은 어떻게든 남는다. 사랑만큼은 한 인간의

가장 빛나는 지점이기 때문이다. 사랑의 흔적은 강렬해서 사라질래야 사라질 수가 없다.

'가장 사랑한 순간'을 확실히 간직하는 사람은 그것을 자신만의 기억, 소품, 혹은 그림이나 시에 담는다. 찬란하게 사랑한 순간은 어떻게든 남는다. 그리고 뒤이은 삶을 계속 빛낸다. 칸딘스키의 1906년 스냅 사진 같은 '말 탄 연인'처럼 말이다.

어 느 날

분 홍 이
내 게 왔 다

프레더릭 칼 프리스크,
「화장하는 여자(무대 뒤에서)」

요즘에야 초등학생들도 틴트를 바르고 다니지만 십몇 년 전만 해도 교복 입은 학생이 입술에 뭔가를 바른다는 것은 천지가 뒤바뀔 만한 일이었다. 기껏해야 베이비파우더를 얼굴에 톡톡 두드리고 체리향 립밤을 입술에 발라보는 정도였달까. 간이 콩알만한 모범생이던 나는 대학생이 되어서 야 비로소 화장품 가게를 기웃거릴 용기가 났다. 틴트는 존재하지도 않았고 립스틱 색상도 다양하지 않던 시절, 이것저것 발라보아도 안색이 좋지 않은 얼굴에는 밝고 화사한 색깔이 어울리지 않았다. 어디에나 무난한 갈색 계열이나 자주색 립스틱이 가장 속편한 선택이었다.

그런 나의 첫 분홍 립스틱은 입생로랑 루쥬 볼립떼 #33이었다. 이름 하여 '핑크 네일리아', 일명 '박수진 립스틱'이라고 하는 이 립스틱이 내게 다정한 사연을 만들어주었다. 작년 이맘때 직장동료 설화가 리본을 단 작은 봉투를 내밀고 열어보라며 환하게 웃음 지었다. 봉투 안에 든 것은 분

4부 그림처럼 우리

홍 립스틱, 한 번도 발라본 적 없던 꽃분홍색이었다. 예상치 못한 선물에 당황했다. 고개를 들어 눈을 마주친 순간 그녀가 이야기했다.

"인생에 선물 같은 일이 필요하다고 했잖아요. 내가 아니라 하늘이 주는 선물이라고 생각하고 받아요."

금빛 종이박스 안에 모셔두고 며칠을 바라보았다. 짙은 꽃향기가 새어 나왔다. 포장을 살짝 뜯어보니 본체는 더 화려했다. 잠시 망설이다 결심했다. 좀 안 어울리면 어떠한가, 나만 좋으면 되지. 자기만족이면 충분하다. 이제 감사함으로 분홍색 립스틱을 바를 때마다 프레더릭 칼 프리스크Frederick Carl Frieseke, 1874~1939의 그림 「화장하는 여자(무대 뒤에서)」를 떠올린다.

미국의 인상주의 화가 프레더릭 칼 프리스크의 그림은 거짓말처럼 눈부시다. 색들이 얼마나 반짝이는지, 프리스크는 모네나 르누아르와는 달리 사랑스런 빛과 색채의 발명가라 하겠다. 그런 그의 그림을 '화려한' 인상주의 그림이라고 하면 어떨까. 실제 프리스크의 그림은 '장식적 인상주의'라는 말까지 들었을 정도였지만, 화려하게 반짝이는 그림과 달리 그의 인생은 결코 화려하지 않았다.

일찍이 어머니를 잃고 삼촌 댁에 '덜렁' 맡겨진 프리스크에게 그림은 외로움과 두려움을 이겨내는 통로였다. 일찍이 재능을 발견한 그는 미술학교에 진학해 기량을 닦았고 나중에는 『뉴욕타임스』의 고정 삽화가 되었다. 그림 능력자가 센스도 있어서 프리스크식 신문 삽화는 인기가 좋았다.

당시 미국의 다른 화가들처럼 프리스크도 인상주의의 물결이 거세게 일렁이는 프랑스로 가기를 꿈꿨다. 화가는 스물셋에 프랑스에서 유학한 이후 대부분의 생애를 그곳에서 보냈다. 쥘리앙아카데미에서 차근차근 그림을 배우는 것은 즐거웠다. 특히 카르망아카데미의 주임인 제임스 휘슬러와의 만남으로 프리스크의 창작열은 고무되었다. 휘슬러가 사랑한 '무한한 색조'는 프리스크에게서 찬란함을 덧입는다. 새로운 미술은 프리스크의 마음을 움직였고, 그를 빛의 반짝임과 색채 변화에 열중하게 만들었다. 운도 좋았다. 미국 '백화점의 왕'이라고 불리는 워너메이커를 후원자로 만나 미술 공부를 계속함과 동시에 경제적 안정을 얻는다. 워너메이커는 프리스크의 삽화와 그림을 정기적으로 구입해주었다. 이후 프리스크는 30대 초반에 이르러 파리 근교의 지베르니에 자리잡는다.

거장 모네가 사는 동네에 거주했으니 그의 영향을 받았음직도 하건만, 실제로 그는 모네와 거의 교류가 없었다. 화가는 강렬한 빛의 풍경을 좋아했다. 그것도 아름다운 여자 위로 쏟아지는 눈부심을, 지나치게 강렬해 인위적으로 보일 만큼의 빛을. 너른 풍경과 자연의 빛을 사랑한 모네와 완연히 다른 점이다. 화가의 그림에는 르누아르의 여인들처럼 곡선미가 넘치는 포근한 여자들이 나타나곤 한다. 1914년 클라라 맥체즈니와의 『뉴욕타임스』 인터뷰(「프리스크가 자기 예술의 비밀에 대해 말하다」)에서 화가는 단언했다. "르누아르를 제외하고 어떤 (인상주의) 화가도 나의 그림에 영향을 주지 못했다"라고.

프리스크의 「화장하는 여자」를 바라보면 마음이 들뜬다. 화장대 앞

프레더릭 칼 프리스크, 「화장하는 여자(무대 뒤에서)」,
캔버스에 유채, 155.25×155.25cm, 1913, 플로리다 큐머미술관

에서 분홍빛으로 화사한 볼터치를 한 여인이 분홍을 더하려 분홍색 립스틱을 들어올린다. 거울은 빛을 반사해 눈부시다. 화장대 위를 덮은 꽃무늬 테이블보와 창문 위로 늘어뜨린 모두 꽃문양이 활짝 피었다. 가운을 걸친 여인은 발레 슈즈를 신고 있다. 혹여 이 여인은 무희이려나 화장을 마치고 무대의상으로 갈아입으려는 걸까, 외출 준비를 하는 것일까⋯⋯. 여인은 심혈을 기울여 고른 분홍 립스틱을 바른다.

립스틱을 바르는 순간의 반짝임은 경험해본 사람이 아니면 모른다. 매일 화장하는 사람은 안다. 립스틱을 안 바른 날이면 '오늘 좀 아파 보인다'는 말을 영락없이 듣는 것을. 생기를 발산하는 립스틱의 파워를 익히 경험해 안다. 19세기의 프레더릭 칼 프리스크가 빛의 물감으로 여자를 반짝이게 했다면, 21세기 사람들은 화장품을 통해 여성을 반짝이게 한다. 아니, 여성뿐 아니라 남성도 반짝반짝 빛나게 한다.

거리의 코스메틱숍에 들어가보라. 중학생부터 중년 여성들까지, 가게 안은 북적북적하다. 그들이 가장 많이 몰린 곳은 립스틱과 틴트 코너다. 수많은 여자들은 새 립스틱을 사거나 색상을 바꾸어 바름으로써 기분을 전환하거나 표현한다. 불황에는 붉은 립스틱이 많이 팔린다는 속설도 이런 심리에서 나온 근거 있는 이야기일 것이다. 강인한 듯 용기를 내야 하는 날에는 빨간 립스틱을, 생기가 부족한 날에는 주홍 립스틱을, 힘써 웃어야 하는 날에는 분홍 립스틱을 바른다. 립스틱은 우리 마음을 표현하기에 아무리 다양한 색을 가져도 과하지 않다.

'루쥬 볼립떼 #33'은 이제 단종되었다고 한다. 조심스레 아껴 쓴 나의 분홍 립스틱은 짧아질 만큼 짧아졌다. 이 분홍은 그만큼 오랜 날들을 함께해주었다. 분홍 립스틱을 바르고 분홍빛 표지의 책 몇 권을 읽었고, 분홍 립스틱을 바르고 참가한 수업에서 강사님의 칭찬을 받았다. 분홍 립스틱을 바르고 좋아하는 화가의 전시회를 찾아갔고, 분홍 립스틱을 바르고 고색창연한 정동길을 걸었다. 분홍 립스틱을 바르고 유학 가는 친구를 배웅 나갔다.

　인생에 선물이 필요한 날 분홍 립스틱이 와주었다. 나의 앞날이 선물 같기를 바란 설화의 바람과, 나의 오늘이 선물이 되길 바라는 마음을 담아 분홍 립스틱을 바른다. 그녀에게, 그리고 열심히 견뎌온 분홍빛 하루하루에 감사한다. 여전히 그날처럼 분홍 립스틱을 보면 선물 같은 하루가 떠오른다. 분홍 립스틱은 내게 반짝이는 나날을 안겨주었다. 앞으로도 계속될 분홍의 날들은 선물이 될 것이다.

　어느 날 분홍이 내게 왔다

주 홍 빛

향 기 가
머 물 다

프레더릭 차일드 하삼,
「뉴욕 겨울 창문」「빗속의 거리」

7, 8년도 더 된 일이다. 제주도가 고향이라는 학생의 보호자께서 친정에서 손수 재배했다며 한라봉 두 박스를 보내주셨다. 귀하고 비싼 과일을 어찌해야 좋을지 난감했다. 이틀을 고민하다가 보내주신 분께 전화를 드리고 학생들에게 하나씩 돌렸다. 마흔 명에 가까운 아이들이 얼마나 좋아했는지 신이 나서 한라봉을 까먹었다. 환하게 웃는 표정과 커다란 함성이 상상 이상이었다. 내가 그날을 내내 잊지 못하는 이유는 교실을 가득 채운 향기 때문이다. 향기가 얼마나 강렬했던지 다른 반 학생들까지 달려와 창문에 달라붙었다. 우리도 달라고 맹렬하게 문을 두드렸다. 아이들은 향기 좋은 껍질을 버리지 않고 말리겠다고 창틀 위에 빼곡히 올려놓았다. 문을 열고 닫을 때마다 향기가 들썩였다. 아직도 눈을 감으면 노오란 광경이 생생하고, 새콤한 향기가 코끝에 어린다.

그날 이후로 나는 '가장 좋아하는 향기'를 주저 없이 말한다. 한라봉

뿐 아니라 천혜향, 황금향 같은 감귤류를 좋아하게 되었고, 값나가는 감귤을 먹으면 껍질을 바로 버리지 않고 며칠간 책상 위에 둔다. 향기는 색채로 변해 싱싱한 기쁨의 오렌지빛으로 빛났다. 감귤 향이 나는 프레시 헤스페리데스 향수를 꾸준히 사용하게 된 것도 그때부터였다. 자신이 오렌지임을 감추지 못하는 생생한 향기다. 연하고 맑은 사과나 농익은 포도 향과는 존재감이 다르다.

> さつき待つ 花たちばなの 香をかげば
> むかしの人の 袖の香ぞする
>
> 오월 기다려 피어나는 감귤 꽃향내 맡으면
> 그리운 옛 사람의 소매 향 나는 도다.
> __작자 미상, 「귤꽃(花橘)」,(『이세 모노가타리(伊勢物語)』중 제60단, 구정호 옮김, 삼화, 2012)

위의 시구는 일본 고유의 정형시 와카和歌와 그에 얽힌 사랑 이야기를 엮은 『이세 모노가타리』의 한 단으로, 과거 나랏일에 몰두해 가정에 소홀했던 어느 궁정 관리가 떠나간 전처의 재혼 가정에 방문해 부른 노래다. 관리는 전처의 남편에게 안주인이 술을 따라주기를 간청하고, 재회한 그녀 앞에서 안주로 나온 귤을 집어들며 노래를 읊는다. 『조선 백성의 밥상』에 따르면, 이 시는 당대 사람들의 입에 널리 오르내렸으며, 이후로 일본 사람들은 귤을 보면서 그리운 사람을 기억하게 되었다고 한다. 한편 『일본서기』6권에 등장하는 '늘 향기가 나는 과일'이 바로 이 귤이 아닌가 추

프레더릭 차일드 하삼, 「뉴욕 겨울 창문」,
캔버스에 유채, 101.6×127cm, 1918~19, 펜실베이니아 데이비드갤러리

측한다. '늘 향기가 나는 과일'에 반응하는 인간의 피지컬 메커니즘은 다 같은 법인지, 「귤꽃」을 읽으면 코끝에 감귤 향이 피어오른다. 이후로 감귤을 깔 때마다 이 노래는 항상 내 마음에 남아 소매가 청결한지 신경 쓰게 했다.

프레더릭 차일드 하삼Frederick Childe Hassam, 1859~1935의 그림에는 색채가 살아 숨 쉰다. 역시 인상주의 화가들은 색채와 향기가 감도는 공기마저 화폭에 옮기는 능력이 뛰어났다. 오렌지를 주제로 그림을 그린 작가는 많지만 주홍의 분위기를 채색한 작가는 많지 않다. 미국 인상주의 작가차일드 하삼의 그림 「뉴욕 겨울 창문」에 상상력을 더하고 싶다.

창문 밖 푸른빛이 서린 차가운 계절, 얇은 커튼은 창밖의 설경을 감추지 못하고 적나라하게 비춘다. 지붕 위에 눈이 꽤 쌓였다. 실내는 비교적 따뜻한 모양인지 식물이 자라고 여인은 가벼운 반팔 차림이다. 화면에서 가장 돋보이는 색상은 반질반질한 테이블 위 주홍빛이다. 이 주홍이 방에 스며들어 공기 가운데 충만하다. 볼이 발그레한 여인은 잠시 멈추어선 듯 보인다. 무언가 골똘히 생각하는 듯 턱을 괴며 한 곳을 바라본다. 탁자에 놓인 과일 향기에 잠시 멈춰선 것은 아닐까. 겨울 풍경처럼 얼어붙은 그녀는 어떤 생각을 하고 있을까. 오렌지 향기를 맡으면 떠오르는 특별한 추억이라도 있는 걸까.

차일드 하삼은 파리에 유학하면서 인상주의에 깊이 빠져든다. 화가는 빛이 만드는 현란한 색채에 매료돼 리드미컬한 붓질로 그 빛을 표현하

프레더릭 차일드 하삼, 「빗속의 거리」,
캔버스에 유채, 106.7×56.5cm, 1917, 워싱턴 D.C. 백악관

고자 했다. 귀국 후 그는 '미국 화가 10인회10 American Painters'를 결성하고,
자국에 인상주의의 아름다움과 그들의 작품을 알리고자 노력했다. 화가
의 개성 넘치는 인상주의 터치는 미국인을 열광시켰다. 차일드 하삼의 그
림은 그의 생전에도 대중의 사랑을 받으며 잘 팔렸고 지금도 여전히 인기
가 좋다. 화가가 살아 있을 때 수많은 작품을 남겼다는 것이 얼마나 고마
운지 모른다.

　　이제 차일드 하삼의 대표작은 미국의 오바마 전 대통령 집무실에
걸렸던 「빗속의 거리」라고 해도 과언이 아니다. 제1차세계대전 중에 미국
정부의 참전을 요구하며 빗속을 행진하는 시민을 그린 이 작품은 오바마
의 인기와 더불어 세계적으로 유명해졌다. 빌 게이츠 역시 화가의 「꽃이
있는 방」을 거액을 내고 소장할 정도로 하삼의 작품은 인기 있다. 일상을
담되 생기를 돋우는 리드미컬한 붓 터치가 보는 이에게 힘과 향기를 전달
하기 때문이 아닐까.

차가운 계절을 내내 함께하는 감귤은 맛이며 향이며 어찌나 그 계절에 어울리는지. 오돌토돌 둥근 수분막, 살포시 찢긴 외피 사이에서 튀어나오는 노란 과즙, 얇은 반투명 내피와 사이의 하얀 중간막, 길쭉하고 탱글탱글한 과육, 배어나는 풍부한 향기가 공기 가득 퍼진다. 이제 나는 주홍빛만 보아도 가장 먼저 감귤이 떠오른다. 향기가 기억을 가져오는 현상을 '프루스트 현상'이라고 하는데, 내게 주홍색은 역으로 후각을 작동시킬 정도의 이미지 컬러가 되었다.

어떤 향기는 기억을 가져온다. 자연스레 기억은 감정을 끄집어낸다. 내가 감귤 향기를 통해 한라봉 향이 가득한 교실을 잊지 못하는 것처럼, 이세 모노가타리의 관리는 감귤 향을 통해 전처를 사랑한 과거를 잊지 못했다. 헤이안 시대 신분이 높은 여자들은 주니히토에十二単라는 열두 겹 가량 기모노에 향을 입히고 소맷단에 자기만의 독특한 향낭을 지니고 다녔다고 한다. 요즘으로 치면 '시그니처 향수' 같은 것으로 전처의 소매에는 감귤 향이 있었다. 두 사람만이 알고 있는 추억의 향기는 그것이었다. 그때 남겨진 노래가 지금의 내게 감귤 향과 아련한 흔들림을 영영 잊지 못하게 한다. 어디 나의 경험과 그런 글줄의 이야기뿐이랴. 기나긴 겨울의 낮밤과 달콤한 인간의 우연이 만든 향기 나는 이야기가 많고 많을 텐데. 그렇게 그리운 향기가 늘어갈수록 어떤 인간의 삶은 깊어지고 넓어질 수밖에.

추위는 다가오고 감귤 향 나는 계절이 돌아왔다. 이 감귤 향과 차가

운 공기는 지극히 잘 어울린다. 제주도가 고향인 친구 경아는 올해도 귤을 보내겠다며 주소를 보내라 재촉한다. 매년 괜찮다고 손사래를 몇 번이고 치다가 결국은 내가 진다. 매년 고마운 향이 한 겹씩 더한다. 멀리 살아 자주 못 만나는 그녀가 또다시 그리워진다.

올해의 막바지에도 감귤과 함께하는 우연이 놀라운 추억을 만들고 그리움을 부르기를. 물론 꼭 감귤이 아니어도 괜찮다. 누군가는 그윽한 핫 초콜릿, 쓰디쓴 커피 한 잔으로 짙은 그리움을 껴안을 것이다. 그리움은 조금 아프지만 꽤나 멋진 것이기에 추운 겨울날 다시금 그리워할 것을 얼마든지 만들어도 좋다. 그리움이란 때로 눈물겹도록 생생하다. 어떤 그리움에서는 향기까지 난다. 언제나 잔향은 쉬이 사라지지 않는다. 아련하여 아름답다. 세상에서 가장 오래가는 선물은 끝내, 그리움이다.

주홍빛 향기가 머물다

모 네 의

안 경 을
빌 리 다

클로드 모네,
「장미 사이의 집」「센강의 안개 낀 아침」

오래전 일이다. 쇼팽의 피아노 협주곡을 들으러 예술의전당에 갔을 때로 기억한다. 혼자인 나는 연주가 끝난 후 로비 의자에 앉아 생수병을 꺼냈다. 북적이는 사람들을 피해 잠시 기다렸다 가기로 했다. 착 가라앉은 공기에 옆에 앉은 남녀의 대화가 명료히 들려왔다. 여자는 피아노를 전공한 것 같았다. 그녀가 이야기했다.

"나는 피아노를 너무나 사랑했었어. 그런데 말이야, 나는 재능이 없어. 없어도 너무 없어. 그래서 어쩔 수가 없었어. 나는 안 된다는 걸 너무 잘 알아서 슬퍼. 너무너무 아파."

"에이, 예진아. 그게 무슨 말도 안 되는 소리야. 너처럼 피아노를 잘 치는 사람이 또 어디 있다고 그래."

"그래, 내가 피아노를 잘 치긴 잘 치지, 정확하게. 근데 나는 악보를 기계처럼 치는 것뿐이야. 저렇게 뜨겁게 치지는 못해."

"……."

"그래서 저런 천재의 연주를 들으면 비참해. 손목을 잘라주고서라도 저 재능을 갖고 싶어. 정말 그럴 수만 있다면, 그럴 수 있었다면 얼마나 좋았을까."

우연히 듣게 된 이야기였지만 꼭 내 이야기 같았다. 나 역시 그런 마음을, 그리고 그런 마음을 품고 대단한 연주를 들었을 때의 심정을 잘 안다.

놀라운 화가의 그림을 보면 나의 눈과 그의 눈이 다르다는 것을 깨닫는다. 재능과 노력은 다른 영역에 있고, 세상에 재능만큼 잔인한 것이 없다. 현실의 내 재능은 부족해 슬프지만 한편으로 그의 눈을 빌려서라도 세상을 보고 싶다. 이 열망이 나를 지탱한다. 클로드 모네Claude Monet, 1840~1926는 내게 그런 작가 중 한 명이다.

모네의 그림 앞에 서면 환상 같은 색채 때문에 다른 세계에 온 것 같다. 특히, 「센강의 안개 낀 아침」은 형언 못할 푸른 보라로 나까지 물드는 것 같다. 잔잔한 호수 사이에 하늘이 열리고 물은 거울처럼 반응한다. 새벽빛을 받은 나무는 푸르스름한 초록으로 흔들리고, 자욱한 안개는 아스라이 겹쳐 공간을 휘감는다. 영롱한 색채는 순식간에 번지며 강한 힘으로 세상을 장악한다.

이 신비롭고 부드러운, 환상적인 풍경을 그린 화가 클로드 모네는 시시각각 변하는 순간의 색채를 포착하는 인상주의 이념을 철저히 구현한 인상주의자 중의 인상주의자였다. 또한 최초의 인상주의 이념을 끝까

지 간직하며 생을 마감한 최후의 인상주의자이기도 했다.

모네는 왕정 시대 파리의 상인 집안에서 태어나 일찍이 물건을 사고파는 데 익숙했다. 그러나 그는 미술을 사랑했기 때문에 마음은 늘 장사 아닌 곳에 있었다. 자연히 부모는 이를 기꺼워하지 않았고, 모네는 알제리에서 군복무를 하다 의병전역한 뒤 드디어 그림 공부를 시작한다. 글레르의 화실에서 차후 인상주의자 그룹이 되는 카미유 피사로와 피에르 오귀스트 르누아르, 알프레드 시슬레, 장프레데리크 바지유 같은 친구들을 만난다. 그들은 기존의 살롱 양식, 아카데미 양식으로는 회화 정신을 표현할 수 없다고 생각하고 새로운 기법에 대해 연구한다.

인상주의 그룹은 시시각각 변화하는 빛을 표현하기 위해 고유색과 명암, 볼륨을 포기하고 빛이 각막에 닿는 순간의 색채를 속도감 있는 자유분방한 붓 터치로 화면에 옮겼다. 인상주의에 이르러 기억에 의한 고유색은 사라지고 빛에 의한 인상의 색이 드러났으며, 희미해진 윤곽선은 공간에 스며들었다. 수학적 원근법의 절대성이 사라지고 대기의 색을 표현하는 공기 원근법이 사용되었다. 작업실에 콕 박혀 밤낮없이 그림 그리는 방식에서 벗어나 빛이 반짝이는 찰나를 담기 위해 야외에서 작업하기 시작했다.

인상주의의 등장은 그야말로 파격적이었다. 인상주의 화파를 명명하는 이름이 모네의 그림 「인상, 해돋이」에서 유래했다는 걸 감안한다면, 모네의 작품정신이 인상주의에서 얼마나 중요한지 굳이 설명할 필요가 없을 정도다. 인상주의 운동은 짧은 시기 밀집했다가 곧 흩어졌다. 이후 인상주의 그룹은 화가의 관심사대로 자유롭게 각자의 이미지를 만들어나

클로드 모네, 「장미 사이의 집」,
캔버스에 유채, 100×200cm, 1917~19, 빈 알베르티나미술관

클로드 모네, 「센강의 안개 낀 아침」,
캔버스에 유채, 81.6×93cm, 1897, 뉴욕 메트로폴리탄미술관

갔지만, 모네만큼은 인상주의 이념에 충실했다. 모네는 센강가의 지베르니에 정착하고 연작連作을 포함한 그림을 수없이 그린다. 「센강의 안개 낀 아침」 역시 지베르니 시기 작품 중 하나다.

강렬한 빛이 내리쬐는 야외에서 재빠르게 그림을 그리는 작업 방식은 모네에게 신체적 고통을 가져왔다. 그는 심한 백내장으로 고생했고 사물의 정확한 판별이 어려울 정도로 시력이 떨어졌다. '빛'을 그리는 데 평생을 천착한 모네에게 눈의 장애는 고통스러운 일이었지만 희미한 시력으로도 화가는 포기하지 않고 마지막까지 기적 같은 그림을 남기고 만다. 몇백 년이 지나고 작품 앞에 선 나는 생각한다. '이러한 빛과 색으로 가득 찬 세상을 보는 눈이 있다면 나도 다른 삶을 살 텐데. 황량한 세상을 언제나 충만하게 살 수 있을 텐데……' 색채가 가득한 모네의 눈은 놀라움 자체다.

미술을 전공한 것을 후회한 적은 많지만 미술을 공부해서 얻은 것에 감사하지 않은 적은 한 번도 없다. 미술을 통해 얻은 것을 하나둘 세어보기는 어렵다. 현실적으로 미술 전공자의 직업 환경과 급여 정도는 형편없고, 일을 할 때 정확한 완성점이 없어 '더 잘 해보려고' 하다보니 작업시간은 자꾸 늘어난다. 잦은 야간작업으로 인해 수면부족과 안구건조증은 물론이고, 무거운 미술재료를 무리해 옮기느라 얻은 관절 통증을 훈장처럼 달고 산다.

하지만 미술은 추종자에게 특별한 선물을 준다. 미술에게 시달리면 시달릴수록 황홀한 볼거리를 경험하게 되는 초특급 색안경을 얻게 된다.

모네의 안경을 빌리다

이 색안경은 모네의 그림처럼 놀라운 작품을 만날 때마다 새로운 색채와 빛과 상상력을 선물한다. 이 미술 안경을 한번 써보면 다시 맨눈으로 세상을 볼 수 없다. 지금 가진 색안경에 만족하지 못해 더 좋은 안경을 찾아 헤매고, 결국 전설로만 들어본 초특급 스펙트럼의 미술 렌즈를 찾아 험난한 미술세계로 떠나는 순례가 이어진다.

모네의 색안경을 빌려본 이상 미술인들은 이 순례길을 멈출 수가 없다. 끝없는 길인 줄 알면서도 그렇다. 다시는 모네 이전으로 돌아갈 수 없다. 모네만큼은 아니어도 모네의 그림을 보듯 세상을 볼 수 있기 때문이다. 그러니 어쩌면 좋을까, 이번 생은 멋지게 망했다. 이제 다른 종류의 안경은 쓸 수가 없다.

그 곳 에

사 람 이
있 다

유영호,
「달─봉천2동」

오래도록 기억에 남는 전시 하나가 있다. 2014년 서울역사박물관에서 열린 〈아파트 인생〉이 그것이다. 우리나라에 아파트가 처음 들어온 이유와 배경, 정책을 시기별로 사진과 자료를 통해서 알려준 이 전시는 그때 일어난 사건사고도 숨기지 않고 전시했다. 아파트는 우리나라 현대사의 건축 유산이다. 그 전시가 마음에 들어 나는 '아파트 인생'을 주제로 수업을 준비했다.

전시 도록을 독파하고 『시각문화교육 관점에서 쓴 미술교과서』를 참고삼아 PPT를 만들었다. 한국인에게 아파트가 어떤 의미인지 또 아파트가 어떻게 발달했는지, 그 과정에서 소외된 사람들은 어떤 일을 겪었는지 이야기하고 싶었다. 그리고 '내가 앞으로 꼭 살고 싶은 집'을 구체화할 수 있도록 개인의 삶과 공동체의 삶을 조화롭게 결합해보고, 앞으로의 주거 형태를 적극적으로 고민해보도록 하고 싶었다. 물론 이상과 현실은 다

른 법이라 욕심만큼의 결과는 나오지 않았지만 학생들이 아파트에도 '사람'이 살고 있다는 것을, 아파트가 아닌 곳에도 '사람'이 살고 있다는 것을, 무엇보다 '사람'이 가장 중요하다는 것을 생각하는 계기를 만든 것만으로도 기뻤다.

30여 년 전 우리 가족은 서울 응봉동의 새 아파트에 입주했다. 좁은 집에 살다가 큰 집으로 이사해 내게도 방이 생겼다. 아버지가 서재로 점찍어둔 방에 책상과 침대를 들여 나만의 둥지를 틀었다. 가까운 곳에 학교가 없어 도보로 30분은 족히 걸리는 학교를 찾아가 전학 수속을 밟았다. 잘 닦은 인도가 없는 곳이라 학교에 가려면 굽이굽이 높은 언덕을 지나 오르막과 내리막을 거쳐야 했다. 아무래도 어린아이에게는 버거운 길이니 쉬엄쉬엄 가기로 했다. 천천히 걸으며 주변을 둘러보았다. 얇은 나무판자로 겹겹이 둘러싼 집들이 보였다. 중간중간 스티로폼이나 비닐로 벽을 채운 집도 있었다. 여러 사정으로 반년을 채 못 다니고 전학갔지만 짧은 기간 동안 동네는 매일 급격하게 변했다.

집들이 매일 사라졌다. 대신 비닐과 시멘트와 쓰레기로 가득찬 마대자루가 늘어났다. 매일 낯설고 먼 거리를 오가며 시시각각 달라지는 풍경을 보다가 싸늘한 추위를 느꼈다. 매일 부서지고 지워지는 공간을 보면서 기운이 빠졌다. 부서진 가재도구와 구겨진 옷가지, 흩어진 신발이 섬뜩했다. 집이 사라지면 사람들이 떠나간다는 것을 알게 되었다. '재개발'이라는 단어가 어떤 의미인지 몸으로 실감한 것도 그때쯤이었다. 쓸쓸한 경험이었다.

유영호, 「달─봉천2동」,
시멘트, 나무, 철, 240×417×317cm, 1995, 작가 소장

시간은 지나가고 고등학생이 되었다. 운이 좋아 좋은 선생님을 많이 만났다. 그중에서도 오래 잊히지 않는 분이 당시 조소를 가르쳐주신 유영호 선생님이다. 행동력 넘치는 급우들을 쫓아 선생님의 개인전에 찾아간 적이 있다. 전시의 메인 작품인 「달―봉천2동」은 압도적이었다. 키보다 훨씬 컸으며 지하의 작은 갤러리를 꽉 채울 정도로 거대했다. 시멘트와 나무조각으로 만든 집들이 겹겹이 쌓여 있었다. 실례를 무릅쓰고 구석구석 들여다보았다. 나무조각으로 창문과 문이 만들어져 있었다. 벽은 거칠었고 시멘트로 발려 있었다. 시멘트에 물감을 섞은 것인지 얼룩진 색이 좀 달랐다. 조형물을 켜켜이 쌓고 몇 개로 분리해 재조립하니 커다란 달동네가 되었다.

우리는 참으로 이상하게도 '도시의 기억'이라는 말에는 이 가운데서도 시대의 마디를 무언으로 증언하는 소시민의 애증만이 어울린다는 사실을 경험적으로 알고 있다. (중략) 달동네의 올망졸망한 군상은 그곳에 살았건 살지 않았건 우리의 기억 속 시간을 숨 가쁘게 살아온 치열한 삶의 기록이며 어떠한 작위도 가해지지 않은 가장 자연스러운, 그렇기 때문에 '가장 현실적인 현실'이다. (중략) 수많은 군상을 빚어내는 작업이 작가 유영호에게는 자신의 기억을 부여잡고 미래를 고민하는 개인의 예술적 수행 같은 것이겠지만 우리들에게는 '지저분한' 군상을 통해 기억상실증의 위험한 미래에 대한 치유를 확인하는 기쁨의 감상 같은 것이다.

__임석재, 『물질문명과 고전의 역할』, 북하우스, 2000

임석재 건축가는 유영호 작가를 서울의 선신善神이라고 칭한다. 나역시 그 평가에 동의할 수밖에 없다. 지금까지 달동네의 기억을 잊지 못하고 살아가고 있기에 그렇다. 생생한 통증을 안고 지나간 세월 속에서 「달―봉천2동」과의 만남이 중요한 역할을 했음은 분명하다.

이 작품이 마음속 깊이 파고든 것은 내 마음에 묻어둔 쓸쓸한 경험 때문이다. 성인이 된 후 응봉동이나 옥수동을 지나칠 때면 시멘트가 얼룩진 이 작품이 떠올랐다. 기억 속의 낮고 허름한 집들이 사라진 자리에는 높다란 아파트 단지가 들어섰다. 심지어 지금의 옥수동 일대는 제2의 강남이라 불리며 부동산 투자 지역으로 유망하다. 적어도 우리나라에서 자본주의의 핵심은 아파트다. 이제 그때의 기억을 떠올리는 것이 우스울 정도로 세상은 변해버렸다. 그러나 내 기억 속 응봉동은 여전히 쓸쓸한 이들이 있던 곳이다. 비록 공간은 변했지만 그곳에 머문 기억은 남았다. 나 아닌 누군가가 간직한 기억도 마찬가지로 생생히 살아 있을 것이다. 기억은 문신처럼 쉬이 지워지지 않는 법이니.

세상에 사람보다 더 귀한 것이 어디 있나. 신경림 시인의 말처럼 '가난하다고 해서 외로움도, 두려움도, 사랑도 모르는 것이 아닌데도', 현실은 가난한 사람의 인간성을 지우려고 한다. 그럼에도 사람 귀한 줄 아는 사람들은 여전히 존재한다. 자신이 귀한 줄 아는 사람은 다른 사람이 귀한 것을 잊지 않는다. 사람 목숨이 가장 중요하기에 사람들은 누군가의 안타까운 사연을 위해서 마음을 데우고 자투리 시간을 쓰며 작은 돈을 모은다. 누군가의 위기에 여럿이 몸을 던져 그를 지키려 달려간다. 버스를, 기

차를, 비행기를 타고 달려가 함께 텐트를 치고 난로를 쬐며 마지막까지 연약한 이를 지켜주려고 한다. 저 멀리 굴뚝에 오른 이를 보며 안타까워한다. 억울한 사연을 여기저기 알리며 분개한다. 사람과 사람이 연대한다는 것은 서로의 사연을 앎에서 시작한다. 앎은 기억으로 잇는다. 앎이 기억이 되면 힘은 더욱 오래간다. 그러므로 우리는 사람을 기억해야 한다. 그가 이제는 견디지 못하고 떠나갔을지라도, 그가 지금 거기 존재하거나 존재하지 않거나 그 사람이 그곳에 있었다는 것을 기억해야 한다.

그곳에는 사람이 있었다. 안타깝게도 지금 그들은 없다. 그리운 마음을 남기고 떠난다는 것은 쓸쓸한 일이다. 다행히 그 마음을 기억해주는 사람이 있기에 기억은 생명을 잃지 않는다. 사람이 존재했다는 것이 쉬이 잊히지 않기를. 사람은 존재 그 자체로 기억되어야 하고, 존재는 쉬이 사라지지 않아야 하기에.

겨 울 의

해 변 가 에 서

펠릭스 발로통,
「백사장」

가까운 사람이 자연스럽게 멀어질 때가 있다. 그의 삶에 혹독한 시기가 찾아와 나와 함께 있기 어려워할 때가 그렇다. 그럴 때 밥을 먹거나 이야기를 들어주며 나는 무엇이라도 돕고파 하지만, 마음이 어려운 사람은 그것조차 부담스러워 한다. 혹은 그의 삶에 좋은 시기가 찾아와 잘 안 풀리는 나를 멀리한다. '운은 흐른다'라는 말이 있으므로 심정을 모르는 바는 아니다. 이때 내가 할 수 있는 일은 없다. 그저 영문 모를 섭섭함을 안고 내 자리를 지켜야 한다. 속수무책으로 멀어지는 누군가를 바라보아야 한다.

아이러니하게도 인생에는 각각 다른 타임라인이 있어 같은 시간에도 다른 계절이 찾아온다. 나에게는 풍족한 여름이어도 그에게는 배고픈 겨울인 시절이 있다. 나에게는 눈 내리는 겨울이어도 누군가에게는 꽃피는 봄인 시절이 있다. 이런 것이 명리학에서 이야기하는 '대운大運'이 아닌가. 사람마다 10년 주기로 운의 흐름이 바뀌는데, 같은 해에 태어나도 그

펠릭스 발로통, 「백사장」,
캔버스에 유채, 73×54cm, 1913, 개인 소장

전환의 시기는 각자 다르다.

　여기 여름 같기도 하고 겨울 같기도 한 그림 한 점을 소개한다. 펠릭스 발로통Félix Vallotton, 1865~1925의 「백사장」이다. 그냥 그림만 보았을 때는 눈이 소복이 쌓인 겨울 해변가 풍경이라고 생각했는데 제목을 듣고서야 알았다. 영락없이 두 사람이 눈 쌓인 언덕을 오르고 있는 장면을 그린 것으로 알았던 그림이 실은 하얀 바닷가를 걷고 있는 장면을 그린 것이라는 걸. 파릇파릇한 초록 절벽이 그제야 눈에 들어왔다. 그러나 여전히 그림에서는 두 계절이 교차하는 것 같다. 화면 왼쪽을 채운 초록빛은 겨울에도 푸르른 식물일 수도 있지 않은가. 이 미묘한 공간에 두 사람은 약간의 거리를 두고 함께 걸어간다. 형상은 정확하지 않지만 비슷한 키에 비슷한 체형, 양어깨에 가방을 메고 모자를 쓴 모습이 닮은 것으로 보아 두 사람은 친구가 아닐까 상상하게 된다.

　펠릭스 발로통은 스위스 중류 계급 출신으로, 10대 중반에 파리로 미술 유학을 가 쥘리앙아카데미에서 전통 화법을 익혔다. 그는 루브르박물관에서 홀바인, 뒤러, 앵그르 등 대가들의 작품을 감상하는 것을 좋아했다. 이러한 환경과 취향 덕분에 발로통은 소묘력의 토대를 탄탄하게 쌓았다. 이는 이후 그의 다이내믹한 스타일 변화에도, 흔들리지 않는 정확한 형태력과 묘사력의 기반이 되었음은 물론이다.

　펠릭스 발로통은 그림뿐 아니라 미술비평에도 일가견이 있었다. 또한 스물여섯 살 즈음 시작한 목판화와 에칭 분야에서 탁월한 실력으로

대가로 인정받았다. 화가는 다방면으로 기술을 습득하여 장르융합 작품을 만들었고, 그의 다재다능함은 후기인상주의, 상징주의, 자포니슴과 함께 독자적인 그림을 시도하는 데 발판이 되었다. 그는 작품을 빨리 그려내기로 유명했을 뿐 아니라 종류와 양으로도 경지에 올랐다. 그는 인상주의, 야수주의, 초현실주의 등 하나의 스타일을 고집하지 않고 끊임없이 그림을 그려냈으며 이후 보수적인 미술계를 벗어나 나비파와 함께하기로 한다.

「백사장」역시 볼륨 없이 장식적인 유화를 보여준다. 단순한 형태 덕분에 그림의 색채는 더 넓고 강렬하게 빛나며 상징적으로 다가온다. 그렇다면 이 흰색이 충분히 두 가지 의미를 가질 수 있지 않을까. 같은 공간에 존재하는 다른 계절이라고 가정하면 어떠한가. 두 사람은 함께 걷고 있지만 서로 다른 계절을 통과하는 사람일 수 있지 않을까. 그래서 둘은 약간의 거리를 둘 수밖에 없지 않았을까.

누군가와 오래 함께 가려면 상대의 겨울도 버텨주어야 한다. 그 시기에 함께 겨울을 겪으며 최선을 다해 그 추위를 감싸줄 수 있거나, 나의 여름을 통해 그의 겨울을 도울 수 있어야 한다. 나의 가을에 거둔 결실을 실어 보내고, 봄날에 쓴 편지를 부쳐 그를 다독일 수도 있다. 혹은 멀리 지켜보면서 '기원冀願'이라는 텔레파시를 보내는 방법도 있다. 각자의 타임라인에 맞춰 계절을 살아가다보면 어느새 또다시 함께할 수 있는 시간이 찾아온다.

탕웨이 주연의 영화 「시절인연」(2013)은 맺어질 줄 몰랐던 두 남녀

가 시간의 공백기를 넘어서 새로운 시공간에서 다시 만난다는 설정을 취한다. 관객은 인연이 이어지는 의외의 방법에 열광했고 영화는 전 세계적으로 흥행했다. 여기서 불교 용어인 '시절인연時節因緣'은 '때가 되어 인연을 만난다'라는 의미로, 모든 인연에는 오고 가는 시기가 있다는 뜻이다. 이 용어는 그저 로맨틱한 만남의 시기만을 의미하지 않는다. 여기서의 인연은 기회나 사건, 깨달음의 인연까지 의미한다. 아무리 원하는 사람이나 원하는 기회가 있어도, 인연의 때가 아니라면 지척에 두고서도 만나거나 이룰 수 없고, 인연의 때가 오면 순탄하게 만나 이룰 수 있음을 말한다. 그래서 우리는 조급해하면 안 된다. 영문 모를 시간을 받아들이고 유유히 살아보아야만 하는 것이다.

기회도 좋고 돈도 좋고 물건도 좋지만 역시 사람 인연이 가장 중요한 것 같다. 인연이란 참 묘한 것이다. 두 사람이 같은 장소를 지나고 있어도 가까워지고 멀어짐은 마음대로 되지 않는다. 인연은 타임라인을 타고 간다. 마음과 달리 어떻게 멀어졌더라도 인연이 다시 무르익으면 또 만날 수 있다는 것이 신비롭다. 신실한 친구의 인연은 그냥 이어지는 것이 아니라 시간의 허락이 필요하다. 그러니 긴 시간줄 가운데 어떤 방식으로든 맞아떨어지는 그 사람의 타이밍과 내 인생의 타이밍, 그것이 '인연'이 아닐까.

거울의 해변가에서

꽃 길 만

걷게
해 줄 게 요

로버트 루이스 리드,
「꽃이 핀 정원에서」

10대 학생들의 유행어를 그다지 좋아하지 않는다. '뷁' '오나전' 'KIN(즐)' '극혐' 등의 단어들을 새로이 알게 될 때마다 뇌가 입력을 거부한다. 꽉 막히고 고지식한 내게 아름답지 못한 의미와 모든 것을 줄여버린 단어, 과격한 어감을 갖고 있는 그들의 용어는 불편함 그 자체이므로. 그러나 언젠가부터 매스컴에 자주 등장하는 '꽃길만 걷자'라는 유행어는 달랐다. 아이돌 가수를 응원하는 팬들의 용어라고 하는데 향기 나고 강인한 그 의지의 언어가 마음에 들었다. 얼마 전 걸그룹 선발 TV 프로그램에 나온 구김없는 김세정이 본격 유행시킨 말이라고 했다. 최근 내 미술실에는 학생들의 요청으로 그 가수의「꽃길」이란 곡이 자주 울린다.

　"세상이란 게 제법 춥네요"로 시작하는 노래는 "꽃길만 걷게 해줄게요"라는 가사로 끝난다. 듣기만 해도 참 고맙고 눈물 나는 말이다. 가수가 직접 쓴 편지글로 이루어진 이 노래는 어려운 생활 속에서도 자신을 잘

4부　그림처럼 우리

길러준 어머니에게 전하는 고마움을 담고 있다. '아직 20대 초반인데 성숙하다' '국민 효녀는 역시 다르다'라는 세간의 감탄을 떠나서 가족을 사랑하고 아끼는 진심이 숨김없이 드러나 단단한 감동을 전한다. 이 말을 듣는다는 것은 사랑받는 사람이라는 증거이므로 그간 겪어온 마음의 짐이 모두 사라지리라. 실제로 학기가 끝나고 자주 근태계와 준비물을 놓친 학생에게서 "1년 동안 감사했고!! 새해에는 꽃길만 걷길 바랄게요"라는 문자메시지를 받았는데, 지난 1년간의 고달픔이 순식간에 날아가버렸다.

　　'꽃길만 걷자'라는 말을 들으면 따뜻한 온기가 다가온다. 얼어붙은 마음에 꽃망울이 톡 터지듯 화사해진다. 이렇게 "꽃길만 걷자"라며 내미는 손에 감동하는 사람에게 로버트 루이스 리드Robert Lewis Reid, 1862~1929의 그림, 「꽃이 핀 정원에서」를 소개하고 싶다.

　　로버트 루이스 리드는 매사추세츠주의 교육자 집안에서 태어났다. 리드는 열여덟 나이에 보스턴의 아트스쿨에 입학하고 미술의 기본 개념을 탄탄하게 쌓아올렸으며 스테인드글라스 기법도 배웠다. 그림의 기술뿐만이 아니다. 보스턴 아트스쿨은 그에게 좋은 친구들도 연결해주었다. 리드의 그림 인생에 오래 함께한 프랭크 웨스턴 벤슨, 에드먼드 타벨이 그들이다.

　　부모에게서 물려받은 탁월한 두뇌와 차곡차곡 쌓은 교양은 루이스를 그림 그리는 데만 머물게 하지 않았고, 그는 곧 미술비평을 쓰기 시작했다. 학교에서는 교지 편집장으로 활약하며 『아트 스튜던트』를 펴냈다. 재능 많은 젊은이들이 그 뜨거운 열정 때문에 한 곳에 오래 머물지 못하

　　　　　　　　꽃길만 걷게 해줄게요

로버트 루이스 리드, 「꽃이 핀 정원에서」,
캔버스에 유채, 92.08×76.2cm, 1900, 개인 소장

듯 스물세 살의 리드는 1885년, 예술의 중심지 프랑스로 떠나 파리 쥘리
앙아카데미에서 공부하며 전통적인 미술 교육과 더불어 빛이 넘실거리는
인상주의 미술을 경험한다. 그의 왕성한 호기심은 인물화와 풍경화, 종교
화를 넘나들며 멈추지 않았다. 이탈리아 여행에서는 베네치아 르네상스
의 거장 티치아노의 색채에도 깊이 빠져들었다. 그러다 우연히 작업하게
된 벽화가 눈에 띄면서 여러 상을 받는다. 이제 리드는 누가 뭐래도 잘 나
가는 화가가 된 것이다.

　1897년 리드는 아트스쿨에서 함께 공부한 타벨과 벤슨 외에도 토
머스 윌머 듀잉, 윌리엄 메릿 체이스 등과 함께 '미국 화가 10인회'라는 단
체에서 활약했고, 이후에는 브로드무어 예술 아카데미를 세우기도 했다.
리드는 이 시기 꽃과 여인이 있는 공간에 천착했다.

　챙이 넓은 흰 밀짚모자와 긴 드레스, 분홍 숄 차림의 여인 하나가 빽
빽한 꽃 사이를 걸어간다. 몇 송이인지 셀 수 없는 꽃 가운데서 여자는 손
을 내밀어 꽃잎과 그 위로 쏟아지는 빛을 매만진다. 흐드러진 터치가 가득,
붓을 사용하지만 빛으로 그린 듯 부서져내린다. 흰 꽃 위에 노랑, 연두, 분
홍 빛 입자가 가득하다. 전면의 붉은 꽃과 푸른 꽃 역시 존재감을 나타낸
다. 영롱한 빛은 형체를 흐트러트리면서 바라보는 사람의 눈을 지배한다.
얼마나 눈부신 순간인가, 여인이 걷는 길이 그야말로 꽃길이다. 오른손에
쥔 수북한 꽃들은 여인이 걸어온 길이 내내 꽃길이었음을 말해준다.

　1907년, 로버트 루이스 리드는 오랫동안 자신의 모델이 되어준 엘
리자베스 리브르와 결혼한다. 사랑에 빠진 모든 사람들이 그러하듯이, 리

꽃길만 걷게 해줄게요

드 역시 '아내가 꽃길만 걷게 하겠다'는 마음이었으리라.

사실 '꽃길만 걷게 해줄게요'라는 건 불가능한 약속이다. 내 인생을 남이 살아줄 수 없고 남의 인생을 내가 대신 살 수 없기에, 생의 꽃길은 대개 혼자 걸어가는 법이다. 슬프게도 리드의 결혼생활은 오래가지 못한다. 열심히 그림을 그리며 꽃길을 만드느라 정작 아내의 마음에 신경 쓰지 못한 결과였다.

나는 '꽃길만 걷게 해줄게요'보다 '꽃길만 걷자'쪽이 좋다. 사람이 사람에게 생을 선물할 수 있는가, 그것도 오로지 '꽃길'을. 생은 오로지 1인용, 비좁은 오솔길이고 그나마도 잡초와 자갈이 가득한 길이다. 그나마 가시밭이 무성하지 않으면 다행이다. 물론 누군가를 잠시 초청할 수는 있으나 평생 그와 함께 갈 수는 없다. 그 역시 자기 길을 지켜야 하므로. 생을 선물할 수 있는 상대는 오로지 자신뿐이다. 하나하나 꽃을 심어 직접 제 꽃길을 만들어나간다. 재미있게 읽은 책 한 권으로부터, 성실히 스크랩한 기사 하나에서부터, 오래 고생해 마무리 지은 프로젝트 하나에서부터, 까다로운 클라이언트와의 상담에서, 먼저 손 흔드는 반가운 인사에서, 누군가를 돕는 엷은 마음에서 힘 있는 꽃 모종은 뿌리를 내린다.

이 촉촉한 곡의 클라이맥스이자 마지막 소절에는 중요한 구절이 숨어 있다. '바닥에 떨어지더라도' 꽃길이라는 마음이 중요하다. 꽃잎이 바닥에 떨어지더라도 괜찮다. 꽃은 바닥에 떨어져도 꽃이고 짓밟혀도 꽃이고 시들어도 꽃이다. 플로리스트의 남편인 친구 하나는 "꽃 시장에서는 쓰레기통에서도 꽃향기가 난다"라는 문장을 내게 알려주었다. 그와 그의

아내는 실제로 꽃길을 만드는 사람들이다. 심고 가꾸느라 상처 난 손과 고단한 몸으로 꽃을 피우는 사람들이다. 그 꽃길로 타인을 기꺼이 초청하는 사람들이다. 함께 겪은 시간 동안 그들의 꽃이 피고 자라는 것을 지켜보는 것은 오랜 친구의 특권이다.

당장 꽃길 아닌 곳을 걸어도 당신이 꽃길을 만들면 된다. 그러니 일단 시작하자. 씨앗이 존재하면 이미 그곳이 꽃길이기에 심고 피우면 완성이다. 몸도 마음도 만신창이여서 더이상 못 하겠다고? 그럼 다른 방법이 있다. 당신이 꽃이면 어디에나 꽃길이니, 당신을 꽃 보듯 바라보는 사람을 찾으면 된다. (실은 이 방법이 가장 확실하다.) 그것도 도저히 안 된다고, 그게 정녕 쉬운 줄 아냐고? 그렇다면 마지막 비기秘技를 알려주겠다. 바로 '내가~가 된 셈치고' 하는 메소드 연기다. 당신이 한 송이 꽃인 양 살아보면, 그러고 나서 누구라도 당신과 함께 있으면 그게 바로 꽃길의 통로다. 몸과 마음에 상처 입은 꽃이라도 존재하기만 하면 그곳이 꽃길이므로. 그러니 싱싱해도 따뜻해도 아파도 시들어도 우리, 꽃길만 걷자.

디 어
라 이 프

파울 클레,
「하트의 여왕」

> 무슨 일이든 잘 풀리지 않는 사람들이 있다. 어떻게 설명해야 할까? 그러
> 니까, 세상 모든 일이 그에게 불리한 쪽으로만 일어나는 그런 사람들 말이
> 다. 이런 사람들은 삼진 아웃으로 모자라 이십진 아웃까지 당한다. 하지만
> 결국 나중에는 나아진다.
>
> __ 앨리스 먼로, 「자존심」(『디어 라이프』, 정연희 옮김, 문학동네, 2014)

이 문장이 온전히 내 것인 듯한 시기가 있었다. 좀 길었다. 누구에게
나 그러하듯이 내 삶에도 이십진 아웃 같은 야속함이 (여전히) 있다.

삶의 부피는 작은 충격에도 쉽게 부스러지는 시멘트 벽돌 같고 삶
의 뼈대는 튼튼한 철근 같다. 그러나 번번이 실망하는 일이 연속되고 이
십진 아웃까지 당하게 되면 뼈대까지 휘청거린다. 가장 깊은 마음까지 다
치는 일이 없을 리 없고, 그럴 때 심각하게 무너진 외벽과 휘어버린 뼈대

를 보수하는 처방이 필요하다. 누구에게나 인생을 재건축하는 기간이 있으며 삶을 재건축할 동력에 집중해야 하는 시기가 온다. 바로 그때 동력이 부족하면 재건축은 점점 늘어진다. 그중에서 제일 동력은 애정, 다정하게 사랑받고 따뜻하게 격려받는게 일등급 에너지다.

참 이상하다. 누구나 다정을 바라고 누구나 애정이 필요한데, 꼭 필요한 타이밍에 애정은 찾아오지 않는다. 따뜻함이 아쉬울 때 끌어안을 대상은 자본이 먼저 알아본다. 감촉 좋은 극세사 이불이나 융털 수면바지, 밍크 천 인형은 늘 잘 팔리고, 펫 카페는 나날이 성행한다.

다시 일어설 힘이 필요하고 애정과 격려가 간절한 이에게 현대 추상화가의 시조인 파울 클레Paul Klee, 1879~1940의 작품을 건네고 싶다. 그중 '하트' 모양이 눈에 띄는 작품을 소개한다. 클레가 그린 하트 그림은 여럿이지만 그중에서도 「하트의 여왕」은 유난히도 붉은 하트를 가졌다.

트럼프 카드에 등장하는 하트의 여왕은 냉정하고 굳은 표정이지만, 여기 클레의 여왕은 방실방실 웃는다. 어린아이처럼 큰 눈과 경계 없는 웃음은 가슴에 열린 붉은 하트의 '조건 없음'을 더욱 강조한다. 착한 얼굴마저도 하트 모양이다. 머리 뒤로 드리운 붉은 두건은 분홍빛 하트 얼굴을 강조한다. 자신감 있게 어깨를 열고 허리에 손을 얹는다. "모든 하트는 내 것이야, 얼마든지 줄 수 있어"라고 외치는 듯한 자신감을 뿜는다.

파울 클레는 어렸을 때부터 음악을 사랑했고 전문 연주가처럼 바이올린을 연주했다. '음악을 할까 미술을 할까' 고민하던 스물한 살의 클레는 그림을 선택한다. 그러나 몸에 스민 기질은 숨길 수 없어서 그리는 그

파울 클레, 「하트의 여왕」,
종이에 연필과 수채, 29.5×16.4cm, 1922, 루체른 로젠가르트컬렉션

림마다 리듬감이 흘렀다.

　　스위스 출신의 클레는 1898년부터 독일 뮌헨에서 공부했다. 당시
뮌헨은 총명한 화가들의 도시였다. 화가는 1911년, 바실리 칸딘스키와 프
란츠 마르크를 만나면서 청기사파에 발을 담근다. 클레와 칸딘스키는 공
통점이 많았다. 칸딘스키도 클레처럼 음악을 사랑했고 그림으로 음악을
표현했으며, 색채에 매료되었다. 특히 클레는 1914년, 아프리카 튀니지를
여행하면서 색채감에 눈을 떴다. 클레는 미술사의 한 획을 그은 조형학교
바우하우스에서 교수로 일하지만 학교가 주장한 '예술의 기능주의'는 기
능보다 순수를 추구한 클레가 받아들이기 힘든 이념이었다.

　　음악과 미술을 사랑한 클레는 악보 위에 음표를 배열하듯이 정확한
색채를 구성했다. 리듬과 무늬에 관심을 갖고 색이 조화롭게 분포하는 그
림을 그렸고, 특유의 천진한 추상화를 더욱 발전시켰다. 구체적인 형상이
있는 구상화도 구체적인 형상이 없는 완전 추상화도 아닌 클레의 작품은
독자적이었다.

　　클레는 1933년까지 독일에 머물렀지만 나치는 화가를 진저리치게
했다. 나치는 정치적으로 협력하지 않는 클레를 괴롭혔고, 그를 유대인으
로 몰아 바우하우스에서 쫓아냈다. 클레는 나치의 모욕을 참을 수가 없었
다. 102점의 작품을 빼앗기자 "독일은 이르는 곳마다 시체 냄새가 난다"라
는 말을 남기고 스위스로 떠나버렸다.

　　클레의 작업은 꼭 건축을 닮았다. 벽돌을 쌓고 타일을 끼우듯 균질

　　　　　　　　　디어 라이프

하게 화면을 구성하고 중요한 부분은 강조한다. 화가는 캔버스 위에 선들을 꽉 차게 그려넣었다. 색다른 형상을 선 위에 그려 강조함으로써 시선의 조화를 깨트리고 리듬감을 살리는 방식으로 클레의 구성은 작동한다. 화면은 균질한 부분과 강조한 부분이 어우러지면서 시선이 모이고 사라지는 효과를 만들어낸다. 그렇게 강조한 부분이 바로 이 여왕의 심장, '하트'다. 면 구성은 클레의 특징이지만 이 그림에서 면은 마치 벽돌처럼 화면을 짜 맞춘다. 여왕의 천진한 얼굴에서는 온기와 힘이 피어난다.

앨리스 먼로의 뒤이은 문장은 다음과 같다.

> 그들은 용케 버티며 자신들이 따뜻하고 활달한 사람임을 보여주고, 다른 어떤 곳도 아닌 이곳에서 살고 싶다고 진심으로 이야기한다.

이 글은 따뜻하고 당당한 하트의 여왕과 닮았다. 이러한 삶의 태도는 자신을 사랑하는 사람들에게 보인다. 자기애는 자존감과 연결된다. 자신을 진정 사랑할 줄 아는 자만이 타인과도 조건 없이 애정을 나눌 수 있다.

어리고 연약한 시절에는 타인의 애정을 빌려 나를 간신히 지탱해왔다. 자신의 인정은 자기위안일 뿐이고, 타인의 인정만이 진정한 인정이라고 생각했다. 누구든 먼저 관심을 보여주기를 바랐고, 어디에서든 잘 보이고 싶어 무엇이든 동동거리며 솔선수범했다. 사람은 보통 타인에게 충분한 애정을 주지 않는다. 그러다보니 재건축의 동력은 늘 부족했고 보수하는 기간은 나날이 늘어났으며 결핍 가득한 자신이 툭하면 드러날 수밖에 없었다. 그러나 지금은 나의 애정으로 나를 보수하고 재건축한다. 나의 결

핍을 정확히 파악하고 충분히 나를 다독이는 이는 나 자신밖에 없다.

더이상 미룰 수 없다. 이제는 인생의 재건축을 시작해야 할 때다. 정확히 보수할 부분을 찾아 제대로 고친다. 하트 여왕의 거칠 것 없는 얼굴을 빌려 온다. 바닥나지 않는 애정을 믿는다. 무엇보다 자신을 가장 먼저, 가장 많이, 그리고 끝까지 사랑해야 한다. 내 인생을 재건축하는 가장 강한 동력은 바로 나 자신에게서 온다.

에두아르 마네, 「하얀 라일락」 「제비꽃 부케」
안성하, 「담배」 「무제」

작업실을 옮기면서 투명한 전기주전자를 구입했다. 유명 브랜드의 내열 플라스틱 제품이나 빨리 달궈지고 열이 잘 식지 않는다는 스테인리스스 틸 제품도 있었지만 굳이 유리로 만든 제품을 골랐다. 플라스틱이나 스테 인리스스틸 제품에 비해 관리하기 어렵고 파손이 쉬운 단점이 있지만 그 래도 꼭 유리 제품을 쓰고 싶었다.

디자인 매니지먼트를 배울 때 CMF의 중요성을 공부했다. CMF는 Color, Material, Finishing의 머리글자다. 말 그대로 제품디자인에서 색, 소재 그리고 마감이 중요함을 의미한다. 합리성이나 경제성보다 사람의 마음을 휘어잡는 감성 디자인을 설명하는 요소다. 그때 투명한 소재에 흥미를 느끼고 관련 자료를 많이 수집했다. 나부터도 투명 전화와 투명 삐삐가 나왔을 때의 인기를 잊을 수 없다. 투명한 젤리슈즈, 투명한 비닐 가방도 색다른 매력으로 마니아층을 가진다. 투명 소재를 사용한 제품은

재료 특성 덕에 일차적으로 눈길을 끈다. 내부가 들여다보이므로 내용물에 신뢰감을 부여한다. 디자인에 있어 투명함은 청량감을 부여하기에 그 자체로 훌륭한 미의 요소가 되고, 투명함은 훌륭한 심리 유인으로 작용한다.

에두아르 마네Édouard Manet, 1832~83가 정물화를 열심히 그렸다는 것은 상대적으로 알려져 있지 않다. 화가의 도발적인 그림에 익숙한 나는 꽤나 놀랐다. 그가 그린 투명한 그릇과 꽃들이 우아해서였다. 그는 시대의 편견에 정면으로 맞서는 강단 있는 화가였지만, 연약한 꽃에게 시선을 두는 다감한 화가이기도 했다. 르누아르나 고갱 등 당대에도 정물화를 그린 화가는 많지만, 그중 유리병을 주제로 한 화가는 마네가 특출하다. 특히 마네가 그린 투명한 꽃병 정물화는 눈이 부셔 유난히도 인상깊다. 흐드러진 라일락의 모습은 크리스털 꽃병과 더불어 반짝이고, 각진 유리컵에 담긴 카네이션과 클레마티스는 분홍과 보랏빛을 선명히 드러낸다.

「하얀 라일락」을 그린 1882년경, 에두아르 마네는 1881년의 레종 도뇌르 훈장을 받았으며, 이미 프랑스 미술계가 거장으로 인정할 정도로 명성을 떨쳤다. 허나 생은 잔인하다. 화가의 육체는 생의 마지막을 향해 가고 있었다. 매독은 그의 몸을 완전히 잠식했으며 병으로 인한 운동기능 장애는 그를 고통스럽게 했다. 마네는 차차 죽음을 준비해야만 했다. 이미 그는 대작을 진행하기가 불가능했고 빛이 가득한 야외에 나갈 수가 없었다. 그는 시선을 돌려 일상에서 영감을 얻었고 소품 정물화를 그리곤 했으며 완성한 그림을 가까운 친구에게 선물하기 좋아했다. 그의 가장 유명한

투명해서 아름다운

에두아르 마네, 「하얀 라일락」,
캔버스에 유채, 54×42cm, 1882년경, 베를린 구국립미술관

에두아르 마네, 「제비꽃 부케」,
캔버스에 유채, 22×27cm, 1872, 개인 소장

정물화인 「제비꽃 부케」는 남몰래 사랑하는 여인을 위해 그린 것이었다.

마네는 당대 미술계의 이단아였다. 「풀밭 위의 점심 식사」나 「올랭피아」 같은 그림은 지금에야 표현의 자유와 회화의 자율성을 부여한 작품으로 평가받지만 당시 마네는 골칫덩어리 스캔들 메이커였다. 사람들의 위선을 비꼬는 노골적인 주제뿐 아니라 어설픈 원근법 표현과 볼륨이 사라진 평면적인 화면은 "그림 실력이 없다"라며 사람들의 입방아에 오르내리기 충분했다. 그러나 끊임없는 비난에도 아랑곳없이 마네는 꿋꿋했다. 그는 19세기 모더니즘의 실체에 접근하는 데 심혈을 기울였고 그 덕분에 미술계는 당대 주류인 사실주의에서 인상주의로 대세가 전환되었다. 인상주의에 '평면성'이라는 영향력을 미친 마네는 인상주의 화가들과 어울리며 존경을 받았다.

마네는 정물화를 '회화의 시금석'이라고 부를 정도로 중요시 여겼다. 구도와 사물을 통제할 수 있는 정물화는 시간과 관계없이 오랜 시간, 여러 번 연습할 수 있기에 탄탄한 그림의 기초를 쌓기에 적합했다. 그의 정물화 역시 전통과 모더니즘 사이에서 교묘한 균형을 잡는다. 활달한 붓질은 정확한 형태를 가지고 있으며, 형체는 단순함으로 인해 절제된 우아미를 드러낸다.

1970년대부터 현재에 이르기까지 한국 미술계에서 하이퍼리얼리즘Hyperrealism, 즉 극사실주의의 위치는 무척 중요하다. 극사실주의는 추상미술에 저항하면서 실물을 정교하게 묘사해 실제 현실을 반영하려는

시도였다. 캔버스에 드러난 실제와 환영 사이의 묘한 '밀당'은 예나 지금이나 관람자를 매혹시킨다. 그중에서도 나를 가장 설레게 하는 작가는 담배꽁초와 사탕 그림으로 유명한 안성하 작가다.

투명한 유리그릇 안에 담배꽁초가 가득한 작가의 그림은 기묘한 아름다움을 부여한다. 대학 때 우연히 본 작가의 담배 그림은 그야말로 매혹적이었다. 당시에는 후배가 선배의 실기실을 방문하는 것이 실례가 아니었다. 나 역시 선배들의 그림이 어떻게 변해가는지 궁금해 조심스레 실기실을 방문했다. 비록 그분이 작업하는 모습을 직접 보지는 못했으나, 실기실에 들를 때마다 결코 아름답지 않은 담배꽁초마저도 유리 안에서 황홀한 모습으로 변하는 것을 보면서 투명한 유리와 빛의 굴절이 만들어내는 매력에 놀라워했다.

2005년, 안성하 작가는 담배꽁초에 이어 사탕으로 주제의 영역을 넓힌다. 작가의 담배 그림에 먼저 반했던 나는 곧 사탕 그림에도 빠져들었다. 사탕의 선명한 색채는 투명과 더불어 흐트러져 반짝인다. 사람들은 왜 투명한 것에 끌리는가. 투명은 아름다움을 증폭시킨다. 빛이 통과하고 반사하는 환영을 통해 예쁜 곳을 더 빛나게 하고, 감출 부분은 감추어준다. 투명함은 추함의 일부를 가리는 동시에 아름다운 시각 효과를 극대화시킨다.

마네는 쓱쓱 그린 붓질로 유리의 질감과 꽃의 강렬한 색채를 효과적으로 표현했다. 그냥 꽃을 보는 것도 좋지만 투명한 유리를 통해 비치는 꽃은 겹겹이 찬란하다. 그래서 투명한 것을 보면 기분이 좋다. 투명에 비친

투명해서 아름다운

안성하, 「담배」,
캔버스에 유채, 162×130.3cm, 2004

안성하, 「무제」,
캔버스에 유채, 133×133cm, 2007

아름다움을 보면 더 좋다. 투명한 유리컵에는 기왕이면 아름다운 것이 들어가야 한다. 맛있는 레드와인이어도 좋고, 생기발랄한 사탕이어도 좋겠지만, 그것이 무엇이라도 또 달리 좋지 않을까. 그러니 투명한 당신에게는 아름다운 것을 넣어야 한다.

What we have once enjoyed and deeply loved we can never lose. All that we love deeply becomes a part of us.

우리가 기뻐하고 깊이 사랑한 모든 것들은 결코 사라지지 않는다. 우리가 깊이 사랑한 이 모든 것들은 언젠가 우리 자신의 일부가 된다.

_ 헬렌 켈러

당신이 사랑하는 것이 마침내 당신의 일부가 된다. 당신이 해온 아름다운 생각과 선한 행동이 오늘날 당신이 되어왔다. 당신이 사랑하는 것이 선하고 아름답다면 당신은 그런 사람이다. 당신이 좋아하는 아름다움을 당신에게 매일 더 허락하기를. 당신은 매일 더 아름다운 것을 담고, 매일 더 아름다워야 한다.

만나고 싶은 사람을 만나고, 좋은 음식을 먹고, 환상 같은 영화를 보고, 머리를 깨우는 책을 읽고, 멋진 그림을 보고, 평화로운 음악을 들으면 삶은 충분히 더 아름다워진다. 물론 가끔은 아름답지 못해도 괜찮다. 당신이 투명하므로 그것조차 잠시 가려줄 것이다. 혹시 당신의 투명함이 슬슬 탁해진다면 싹싹 닦아내면 그만이다. 당신의 인생 가운데 당신이 넣은 아

름다운 것들을 기억하라. 그런 당신이 아름답지 못할 리가 없다. 맑고 투명한 그대여, 당신에게 투명함이 주는 기쁨이 오늘도 내일도 또다른 내일까지, 매일 더 새롭기를 구한다. '자, 그러면 내내 어여쁘소서.'

투명해서 아름다운

찬 바 람
불 어 오 면 ,

눈 아 가 씨

미하일 브루벨,
「눈 아가씨」「앉아 있는 악마」

겉보기에 튼실하기 그지없는 나는 실제로 좀 부실하다. 혈압이 낮고 빈혈도 있어서 예고 없이 오심惡心과 두통에 시달린다. 손발이 차서 여름을 제외하면 찬물로 손도 못 씻는다. 사람 몸이라는 게 요상해서 찬물이 손에 닿았을 뿐인데 위장이 화를 내 급체하는 경우도 있기 때문이다. 겨울은 내게 반갑지 않은 계절이다.

찬바람이 불어오면 마음을 단단히 먹는다. 동장군이 찾아와도 지지말아야지. 찬 공기는 나날이 투명하다. 공기 중에 얼어붙는 육각 서리가보이는 건 착각일까. 따뜻한 실내에서 밖으로 나갈 때면 마음의 준비를 해야 한다. 단단히 무장하고 코트의 허리끈을 꽉 묶는다. 추운 날씨에 지지않겠다는 나름의 결심이랄까. 이렇게 추운 날에는 콕 집어 러시아 그림을본다. 미하일 브루벨Mikhail Aleksandrovich Vrubel, 1856~1910의 「눈 아가씨」에는 코트 끈에 손을 가져가는 여자가 우뚝 섰다.

미하일 브루벨, 「눈 아가씨」,
종이에 구아슈, 수채, 25×17cm, 1895, 라잔 주립미술관

전무후무한 독창성을 자랑한 러시아의 상징주의 작가, 미하일 브루벨은 러시아, 타타르, 덴마크, 폴란드인의 피가 흐르는 옴스크의 다문화 가정에서 태어났다. 브루벨 가문은 안정적인 군인 가정이었으나 화가의 인생은 시작부터 평화보다는 불안이 감돌았다. 어린 시절 여동생 예카테리나와 남동생 알렉산더를 잃은 고통은 상처로 남아 그의 인생을 잠식한다. 영혼이 고통스러운 사람은 자연스럽게 예술의 길로 이끌리는 것인지, 브루벨은 프랑스, 독일, 이탈리아 문학작품을 즐겨 읽었으며, 독일 문학과 철학 중에서도 칸트, 쇼펜하우어, 니체에 몰두했다.

　　브루벨은 집안 뜻대로 상트페테르부르크의 대학에서 법학을 공부하다가 견디지 못하고 예술 아카데미에 진학한다. 화가는 회화뿐 아니라 공예, 데코레이션에도 관심이 많아 도자기 조각이나 장식 유리, 벽화에까지도 다재다능하게 손을 댄다. 이미 아카데미에 다닐 시기에 키예프 키릴 성당의 모자이크와 프레스코 벽화를 복원하는 학생으로 추천받을 정도로 미하일의 실력은 탁월했다. 화가는 비잔틴 벽화 복원 과정에서 중세 예술의 단순한 표현 기법과 생명력 없는 육체 표현, 인간됨을 넘어선 영혼성에 자극받는다. 미하일의 스케치는 정확했고, 색채와 배색은 강렬했다. 그림 앞에서 보라, 부분마다 세세하기보다 온몸으로 과감하다. 물감을 넓게 펴 발라 퀼트의 패치워크처럼 이어붙인 표현기법은 지금 보아도 '신박'하다.

　　상상과 신화, 성경의 세계를 그린 화가의 그림은 공포스럽다. 브루벨은 '악마의 화가'라고 불릴 정도로 악마에 관심을 가졌고, 악마의 이름을 가졌으되 인간처럼 고뇌하는 악마에게서 매력을 느꼈다. 레몬토프의

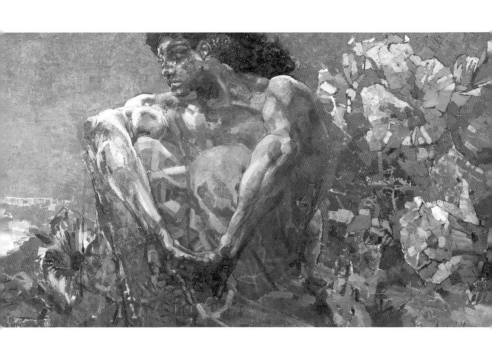

미하일 브루벨, 「앉아 있는 악마」,
캔버스에 유채, 114×211cm, 1890, 모스크바 트레티야코프미술관

서사시에서 영감을 받아 사랑에 휘둘리거나 절망에 아파하는 악마를 그린 그림은, 화가의 관심사를 승화한 그것이었다.

화가는 인간 역시 아름답고 생기 있게 그리지 않았다. 그가 그린 인간은 따스하다기보다 음울하다. 청색 피부 위에 검고 짙은 불안을 드러낸 얼굴은 그만이 그릴 수 있는 공포감이다. 당시 유럽의 최빈국이었던 러시아는 농노들이 배고픔의 고통에 시달렸고, 1905년 피의 일요일 사건으로 시작될 러시아혁명의 전조가 서서히 드러나고 있었다. 화가는 자신이 몸담은 공간과 세기말의 불안감을 감각적으로 표현했다.

눈 아가씨는 산타클로스와 함께 러시아 성탄과 새해의 상징이다. 러시아에서는 성탄을 율리안력에 따라 1월 7일에 축하하는데, 그 축제 퍼레이드에 꼭 등장하는 것이 이 눈 아가씨snegurochka다. 음악과 연극에 관심이 많았던 미하일에게 '눈 아가씨'는 관심갈 수밖에 없는 주제였다.

1896년, 미하일은 오페라 가수 나제즈다 자벨라와 결혼한다. 그녀의 유명세가 얼마나 컸는지 미하일은 '나제즈다의 남편'으로 불렸다. 두 사람은 만나자마자 서로 빠져들었고 만난 지 반년 만에 부부가 된다. 항상 짙은 어둠에 시달린 미하일의 인생에 나제즈다만큼 반짝이는 것이 또 있었을까. 아내를 그린 대표작「백조 공주」는 검은 멜랑콜리 가운데 진주처럼 솟아오른 눈빛과 하얀 깃털이 인상적이다. 미하일은 아내의 공연 여행을 함께하며 무대디자인과 의상디자인을 맡을 정도로 그녀를 깊이 사랑했다. 나제즈다가 참여한 공연 중 하나도 림스키코르사코프의「눈 아가씨」였다.

「눈 아가씨」의 얼굴 양쪽에는 선명한 육각 눈 결정이 매달려 흔들린다. 그림에서 가장 눈에 띄는 화려한 패턴이다. 눈의 결정 곁으로 깊고 검은 눈동자가 보인다. 강인한 눈빛이다. 얼굴은 희고 창백해 추위를 알아차린다. 옷은 서리가 일어 오톨도톨하고 두께감은 묵직하다. 눈 아가씨도 외투 안에 옷을 여러 겹 껴입었을 것이다. 옷감에 붙은 솜털이 든든하다. 두터운 외투를 고정하려고 끈으로 허리를 꽉 조였다.

옷에 서리가 서릴 듯 추운 날이다. 아가씨 뒤에 선 나무는 겸손하다. 소복소복 흰 눈이 쌓여 푸른빛이 돈다. 소녀 옆으로 작은 동물이 뛰어든다. 겨울이라 귓털이 길어진 청설모가 뜬금없지만 사랑스럽다. 청설모는 겨울에 무성하니 두터워지는 털 덕분에 추위에도 잘 활동한다고 한다. 실로 눈 아가씨에게 딱 걸맞는 호위무사다. 출전 준비가 끝난 눈 아가씨는 동장군에게 지기는커녕 동장군을 부리기에 딱 알맞다.

「눈 아가씨」는 러시아 민요로 내려오는 '봄의 요정 이야기'를 알렉산드르 오스트로프스키가 극으로 만들었고, 그것을 다시 림스키코르사코프가 오페라로 만든 것이다. 다정한 마음을 가진 어여쁜 눈 아가씨가 겨울의 신과 봄의 요정 사이에서 태어난다. 15세가 된 눈 아가씨는 인간에게 관심을 갖게 되고 사람의 마을에서 함께 살고 싶어 하면서 이야기가 전개된다. 마을에 온 눈 아가씨는 자신에게 구혼하는 사람들 사이에서 고민하며 "진정한 사랑이란 무엇인지 알고 싶다"라는 기도를 올린다. 소망은 이루어지고 드디어 사랑하는 사람 미르기스를 만나게 되지만, 결혼과 동시에 그녀는 봄볕에 녹아내린다. 눈 아가씨는 봄이 오기 전에 자신의 세계로 돌아가야만 하는 것이다. 사랑을 얻으면 목숨을 주어야 하는 서글픈 운명

찬바람 불어오면, 눈 아가씨

이었다.

나는 목숨을 걸 만큼 간절히 바라는 것이 있는가, 위험이 다가와도 섣불리 떠나가지 못할 만큼 기다리는 것은 무엇인가. 브루벨이 나제즈다에게 그랬던 것처럼, 눈 아가씨가 미르기스에게 그런 것처럼 끝끝내 바라고 사랑하는 이가 있는가. 나는 무엇을 기대하며 이 자리를 버티는가. 눈 아가씨는 봄이 온다 해도 우뚝, 아랑곳하지 않는다. 자신이 녹아내릴 봄이 온다고 해도 목숨을 건다. 설령 얻지 못한다 해도 아쉬움을 받아들이면 그뿐이다. 소망은 그만큼 대단한 것이다.

행운도 나를 만나기 위해 불운과 전투하며 한 걸음씩 다가온다. 사랑도 나를 만나기 위해 실망을 무릅쓰고 멀리서 달려온다. 봄날이 더디고 더딘 이유는 그것이다. 아름다운 겨울을 통과하고 기적 같은 봄을 만끽하려면 현재를 소망해야 한다. 아무리 추워도 눈빛만큼은 얼어붙어 희미할 수 없다. 추위를 두려워하지만 추위에 지지 않겠다고 다짐한다면, 끝내 소망을 이루어낼 눈 아가씨 같은 사람이다. 봄날은 반드시 올 것이다. 혹한의 겨울에 질 수 없다. 목도리를 두르고 단추를 잠그고 다시 한 번 코트 벨트를 조인다. 눈 아가씨처럼 우뚝, 하루 더 의연해야 한다.

그　모든
비 극 에 도

불 구 하 고

프리다 칼로,
「부서진 기둥」

"세상에서 가장 사랑받는 여성 화가는 누구인가?"

　　오랫동안 미술계는 남성의 전유물이었다. 서양 문화 최초로 성공한
여성 직업화가인 바로크 시대의 아르테미시아 젠틸레스키로부터 마리 앙
투아네트의 전속화가였던 로코코 시대 엘리자베트 비제르브룅, 19세기
근대 이후 베르트 모리조나 메리 커샛, 쉬잔 발라동, 파울라 모데르존베커
등 여성 화가의 계보는 끊이지 않고 이어지며 확장되었다. 20세기에 이르
러서는 이름을 나열하기 벅찰 만큼 많은 여성 예술가들이 활동을 시작한
다. 미술사에서 높이 평가받는 여성 화가가 여럿 존재하고 있지만 오늘날
가장 사랑받는 여성 화가의 이름을 묻는다면 나는 프리다 칼로Frida Kahlo,
1907~54라고 대답하고 싶다.

　　프리다 칼로의 그림은 보면 볼수록 너무나 처절해서 좀처럼 마음에

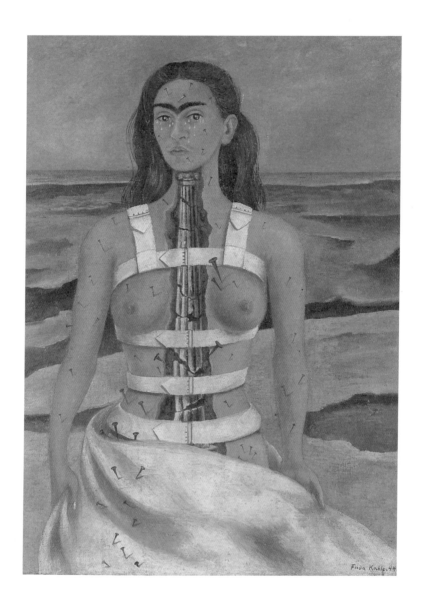

프리다 칼로, 「부서진 기둥」,
메소나이트에 유채, 30.6×39.8cm, 1944, 멕시코시티 돌로레스올메도컬렉션

드는 그림을 고르기 어렵다. 좀더 예쁜 그림을 골라보려고 여러 번 화집을 뒤적거렸지만 어디에도 '예쁜' 그림은 없었다. 프리다 칼로의 「부서진 기둥」이야말로 그녀의 고통스러운 인생, 그러나 놀라운 인생을 표현하기에 적절한 작품이 아닐까.

바쁜 일상에 매몰되어 살다가 1년 만에 만난 친구와 이야기를 나누었다. 친구는 결혼 이후 사는 게 더 힘들다고 했다. 남편이 먼 곳으로 발령받아 주말부부가 되니 외롭고, 힘이 넘치는 아이 둘을 홀로 감당하려니 버겁고, 친정어머니도 아프시니 늘상 걱정되고, 물가는 점점 올라 장 보러 가는 게 무섭다고 했다. 그렇지만 세상에는 자신보다 더 어려운 상황의 사람도 많이 있으니, 그들을 바라보며 주어진 삶에 감사하려 한다고 했다. 나는 그런 친구의 말에 슬픔을 느끼며 가로막았다. "그 생각은 옳지 않다" 라고 말했다.

타인의 고통으로 나의 고통을 위안하려는 시도는 슬프고 끔찍한 일이다. 타인의 고통과 나의 고통은 비교하면 안 되는 것이다. 고통을 비교할 때 고통은 물건처럼 대상화되고 수량화된다. 수량화될 수 있는 고통이란 없다. 고통은 누구에게든 절대적인 것이다. 그럼에도 그러한 비교는 왜 일어나는가. 자신이 처한 고통을 어떻게든 견뎌보려는 몸부림이다. 다시 프리다 칼로에게 시선을 돌려 보자. 프리다에게는 비교조차 시도해볼 타인의 고통이 없었다. 프리다는 자신보다 고통스러운 사람을 찾을 수 없었다.

프리다 칼로의 나이 18세, 쇠파이프가 옆구리를 뚫고 들어간 대형

버스사고는 그녀의 생사를 쥐고 흔들었다. 쇄골과 늑골이 부러졌고 척추는 세 조각으로 깨어졌다. 다리 역시 열한 군데 조각났고 발은 으스러졌다. 파이프가 관통한 자궁과 골반은 갈기갈기 찢어졌다. 의사들조차 부정적인 프리다의 생환은 기적이었고 회복 역시 기적이었다. 이 사고를 계기로 그녀는 화가의 길을 걷는다. 지루한 병상에서 그림을 그리는 것만이 유일한 기쁨이었기 때문이다.

프리다는 걸을 수 있게 되었지만 수술은 한 번으로 끝나지 않았다. 대형 교통사고는 완치가 없는 고통이다. 한번 수술한 부위는 시간이 지나면 다른 신체 부위와 균형이 깨져 그 부위를 보강하기 위한 또다른 수술을 해야 한다. 그녀는 부자유스러운 몸 때문에 생애 32번의 큰 수술을 해야 했다.「부서진 기둥」은 그러한 육체적 고통을 대변하는 그림이다.

「부서진 기둥」은 프리다 칼로가 그린 수많은 자화상 중에서도 가장 외로운 자화상이 아닌가. 별다른 소품도 배경도 없다. 허리에 두른 천 하나와 가뭄에 쩍쩍 갈라진 언덕뿐이다. 그녀가 그려넣기 좋아한 앵무새도, 원숭이도 이 그림에는 없다. 프리다는 눈물 가득한 얼굴로 소리 없는 비명을 지른다. 소리 없는 비명이야말로 더욱 강력한 것. 그녀의 슬픔은 무한대로 증폭한다.

프리다의 상체는 둘로 쪼개졌다. 그 가운데 부스러진 척추가 드러난다. 화가는 자신의 척추를 그리스 이오니아식 기둥으로 표현했다. 조각난 기둥을 철근으로 엮어 나사못으로 고정한 것 같다. 그만큼 수술이 위험하고 처절했다는 의미리라. 단단히 조여놓은 철제 보호대로 인해 불안한 상

체는 간신히 고정된다. 얼굴부터 몸통, 팔, 허리를 덮은 천까지 셀 수 없는 못은 온몸을 파고든다. 대못 하나는 심장을 쿡 찌른다. 어느 곳 하나 처절하지 않은 구석이 없다.

화가와 같은 멕시코 출신의 배우 셀마 헤이엑이 주연을 맡은 영화 「프리다」(2002)에서는 "나는 고통에 익숙해"라는 대사가 나온다. 앞서 설명한 몸의 고통뿐만이 아니다. 바람둥이 남편 디에고 리베라로 인한 마음 고생은 말로 다 할 수가 없다. 영화에서는 「부서진 기둥」을 그리는 화가의 모습을 인상깊게 표현한다. 프리다는 철제 보호대를 한 몸으로 거울을 보며 자화상을 그린다. 조금씩 썩어가는 발을 잘라내야 한다는 이야기를 들은 직후인데도 그렇다. 휠체어 위로 팔을 뻗어 힘겹게 그림을 그리면서도 입에는 여유로이 담배를 물고 있다. 고통을 직면하고 고통을 그대로 옮기면서도 여유를 잃지 않는다. 그냥 아무렇지 않게 고통에게 말을 건넨다. "헬로우, 슬픔이여." 프랑수아즈 사강이 그런 것처럼, "또 오셨는가 고통이여, 또 한 번 그려달라고 말인가" 하며 그저 그린다. 자화상은 소리 없는 고통과 비명을 내뿜는다.

프랑스 마르크스주의 철학자 루이 알튀세르 역시 끔찍한 인생에 순위를 매기자면 빠질 수가 없다. 알튀세르는 형언못할 두려움과 우울, 정신착란에 시달려 '저주받은 철학자'라는 별명까지 갖고 있을 정도다. 알튀세르는 자서전『미래는 오래 지속된다』를 통해 정신착란 가운데 저지른 무서운 사건과 원인을 자가분석해 적었다. 철학자 역시 일종의 예술가이니, 알튀세르는 예술작품과도 같은 책을 통해 자신의 고통을 승화한 것이 아

닌가. 그 책에는 내가 사랑해 마지않는 문장이 있다.

삶이란 그 모든 비극에도 불구하고 여전히 아름다울 수 있다. 나는 지금 예순일곱 살이다. 그러나 나는 마침내 지금, 나 자신으로서 사랑받지 못했기 때문에 청춘이 없었던 나로서는 그 어느 때보다도 지금, 곧 인생이 끝나게 되겠지만, 젊게 느껴진다.
그렇다. 미래는 오래 지속된다.
__루이 알튀세르, 『미래는 오래 지속된다』, 권은미 옮김, 돌베개, 1993

알튀세르와의 만남 이후 이 고백은 늘 나와 함께 있었다. 새로이 머무는 자리가 생길 때마다 의례처럼 이 문장을 써붙인다. "삶이란 그 모든 비극에도 불구하고 여전히 아름다울 수 있다"라는 단문은 모니터 프레임에 작은 포스트잇으로 필사하여 붙이고, 이어지는 전체 문단은 중형 포스트잇에 적어 정면 벽에 붙인다. 몰스킨 노트를 샀을 때도, 새 노트북을 샀을 때도 그랬다. 휴대전화와 아이패드 케이스에 써붙일 때도, 심지어 책상 모서리에 줄줄이 쓸 때도 있었다.

프리다 칼로만큼 알튀세르의 문장에 어울리는 사람이 또 있을까. 화가는 자신에게 주어진 비극을 온전히 살아냄으로써 이 문장을 완벽하게 증명해 냈다. 가끔 주제넘게도 프리다 칼로의 부스러진 몸과 마음을 알 것 같다.

나는 일 년간 앓았다. (중략) 나는 다시 걸을 수 있을지 모르겠다. (중략) 자

주 절망에 빠진다. 당연하게 찾아오는 절망감. 말로 표현할 수 없는 절망감… 그럼에도 불구하고 나는 살고 싶다.

_프리다 칼로, 1951년의 일기

화가는 '살고 싶다'고 몇 번이고 말했다. 그러나 한편으로는 자주 죽고 싶지 않았을까. 그럼에도 불구하고 하루하루 그림을 그리고 글을 쓰면서 살아낸 것이 아닐까 생각해본다.

프리다의 육체는 괴로워서 하루라도 빨리 죽기를 바랐지만, 그녀의 생명은 끈질겼다. 화가의 그림은 갈기갈기 찢어진 상처 사이로 배어나오는 빛 같다. 죽고 싶을 정도로 괴로운데 마음대로 죽어지지도 않는 삶을 살아가는 사람들이 있다. 차라리 죽는 것이 나을 것처럼 보이는, 어쩌지 못하는 그 삶을 묵묵히, 혹은 결연히 살아가는 이는 영향력을 미친다. 그 한 사람이 아픔을 멀리하고 아픔을 두려워하는 사람들을 죽어가지 않게 한다. 하다못해 그것이 당장의 고통을 위안하기 위한 비교 대상이 되어줄지라도.

시련을 견디다가 또다른 시련을 받아들이면서 살아가야만 하는 것이 인간에게 주어진 과제 같다. 기쁨이나 행복의 감정은 그 위로 쏟아지는 반짝임일 뿐이다. 가혹한 시간을 연약한 온몸으로 견뎌내는 인간의 운명은 고귀할 뿐 아니라 아름답다. 프리다 칼로는 그것을 알려주려고 자기 인생을 활짝, 이 세상에 열어 보인 것이 아닐까. 삶이란, 그 모든 비극에도 불구하고 여전히, 여전히 아름다울 수 있다.

마치며

'자기만의 방'을
가꾸는 일

찬바람이 아직 쌩쌩하던 2월의 마지막 일요일, 냉랭한 회색 방을 견디지
못하고 집을 나섰습니다. 30분 넘게 헤매서야 겨우 문 연 꽃가게를 찾았
습니다. 호기롭게 프리지어 두 단을 사 들고 날아갈 듯이 가벼운 발걸음으
로 돌아와 꽃병을 꺼냅니다. 8,000원, 커피 두 잔만큼의 온기에 어두운 방
은 노오란 향기로 가득 찼습니다. 테이블 위에 쌓인 책과 흐트러진 연필을
치우고 꽃을 올려놓았습니다. 낡은 의자에 앉아 담요를 덮고 바라봅니다.
좁고 낡은 방이지만 나날이 소중합니다. 오늘은 환한 꽃 덕분에 꽤 아름답
습니다.

그웬 존Gwen John, 1876~1939은 1904년 꿈에 그리던 프랑스 파리로
돌아왔습니다. 고국인 영국을 떠나 화가로서 독립하기로 결단한 것입니
다. 파리 6구 셰르슈미디 거리에 작은 방을 잡고 마음을 뉘었습니다. 여린

그웬 존, 「파리, 미술가의 방 한구석」
캔버스에 유채, 32×26.5cm, 1907~09, 셰필드시립미술관

손으로 꼼꼼히 둥지를 튼 다락방에는 노오란 빛이 들었습니다. 창문을 가린 얇은 커튼이 어른거립니다. 작은 테이블 위에 작은 꽃과 꽃병이 정갈합니다. 가느다란 고리버들 의자를 가져다 놓았습니다. 그녀가 늘 입던 파란 가운 위에 양산 하나를 가만히 기댔습니다. 꽃 몇 송이를 얻으러 잠시 나섰던 그웬이 방금이라도 돌아온 것 같습니다. 허름하지만 환하고 포근합니다. 잘 가꾼 그녀만의 방입니다.

1907년, 그녀가 서른 살 경에 그린 이 그림은 그웬 존이 홀로 자기 방을, 자기 마음을 얼마나 단정히 가꾸었는지를 보여줍니다. 이미 그녀는 사랑하는 이를 얻을 수 없음을 알았고, 아픈 사랑을 감내해야 할 것을 예감했습니다. 오랫동안 홀로여야 할 것을 각오했습니다. 자기만의 방을 가꾸지 않으면 안 될 것을 알았습니다. 그웬은 이 방에서 수많은 그림을 그렸습니다. 낮에는 버들 의자에 기댄 친구 여러 명을 그렸고, 의자 위에 잠든 고양이를 그리기도 했습니다. 물론 이 방에서의 자기 얼굴 역시 여러 장 기록했습니다. 그녀는 사랑하는 이에게 고백했습니다.

"온 종일 밖에서 지내고 돌아온 내게 이 방은 너무나 달콤해요, 내 방 없이는 나 자신일 수 없을 것 같아요."

결코 이루지 못할 사랑, 열정적으로 헌신한 로댕이라는 한 남자를 비밀로 감춘 그녀에게 이 방은 모든 세계였을지도 모릅니다. 무릇 비밀은 간직할 장소가 있어야 하는 법이니까요.

'자기만의 방'이 필요하지 않은 사람은 없습니다. 그러니 누구나 자

신의 중심에 가장 귀한 곳을 배정합니다. 그웬 존의 그림, 「파리, 미술가의 방 한구석」을 보면 그녀와 내가 같은 공간을 사랑하고 있다는 느낌을 받습니다. 그녀와 나는 백 년이 넘는 시간과 공간을 넘어 같은 마음으로 같은 방을 가꾸고 있는 것입니다. 그웬 존은 그녀다운 방을, 나는 나다운 방을 소중히 여기는 마음이 그림 안에 함께 고입니다.

오늘, 당신 마음의 방은 얼마나 당신답습니까, 얼마나 담담하고 평화롭습니까. 그웬 존이 가꾸었던 것처럼 온화합니까. 어떤 방식으로 당신의 방을 밝힙니까. 창문도 맑게 닦고 엷은 커튼도 달았다면, 안락의자도 잘 손질하고 고운 꽃도 놓았다면, 부드러운 가운과 따뜻한 담요도 준비했다면, 이미 정갈한 방을 가진 당신에게 조심스레 그림 몇 점을 권해봅니다. 모두 제 마음의 방을 따뜻하게 만든 그림들입니다.

부디 당신의 방에 꼭 어울리는 그림을 찾으세요. 세상 모든 것이 그렇듯이 그림에도 인연이 있습니다. 분명 만날 수 있습니다. 그림은 마음에 남아, 당신 마음을 가장 당신답게 가꾸어줄 것입니다. 부디 이 책이 당신 마음의 방에 살포시 놓일 수 있기를 기대해봅니다.

때때로 멈칫하게 되는 순간,
마음에서 마음으로 가닿는 그림이 있다.

그림은 마음에 남아

매일 그림 같은 순간이 옵니다

ⓒ김수정, 2018

1판 1쇄 2018년 4월 18일
1판 2쇄 2019년 12월 6일

지은이 김수정
펴낸이 정민영
책임편집 김소영
편집 임윤정
디자인 이보람
마케팅 정민호 이숙재 양서연 안남영
제작처 영신사

펴낸곳 (주)아트북스
출판등록 2001년 5월 18일 제406-2003-057호
주소 10881 경기도 파주시 회동길 210
대표전화 031-955-8888
문의전화 031-955-7977(편집부) 031-955-3578(마케팅)
팩스 031-955-8855
전자우편 artbooks21@naver.com
페이스북 www.facebook.com/artbooks.pub
트위터 @artbooks21

ISBN 978-89-6196-323-7 03600

이 도서의 국립중앙도서관 출판예정도서목록(CIP)은 서지정보유통지원시스템 홈페이지(http://seoji.nl.go.kr)와
국가자료공동목록시스템(http://www.nl.go.kr/kolisnet)에서 이용하실 수 있습니다.
(CIP제어번호: CIP2018009306)